U0002994

Nato Thompson
**納托·湯普森**
石武耕 ——— 譯
——— 著

# Culture as Weapon

# Weapon

文化

操控

## The Art of Influence
## in Everyday Life

【目次】

# 各界好評

本書探討的，是如何用文化達成各種目的，從銷售 iPhone 到發動戰爭都包括在內。這本書推出於川普執政初期，真是再完美不過！

《洛杉磯時報》

藝術在塑造現代社會時扮演重大角色，《文化操控》則主張，藝術或者對藝術的批評，可以是在政治上得分的有力手段。

《時代雜誌》

對公關手法如何深入影響生活的方方面面做出至為重要的的解讀。本書令文化戰爭顯得比以往更加深刻、廣泛且具關鍵性。

《線上雜誌》（*Flavorwire*）

恰逢其時，擲地有聲。

《科切拉谷週刊》（*Coachella Valley Weekly*）

生猛有力、節奏明快、研究詳實且沒有陳腔濫調。

《出版人週刊》（*Publisher Weekly*）

從高尚藝術到作戰規劃都囊括在內，是對日常生活中文化操縱的一篇精準批判。

《柯克斯書評》（*Kirkus Reviews*）

資訊豐沛、深刻、令人警醒。

《書單》雜誌（*Booklist*）

《文化操控》是對於當代文化的嚴屬批判，且咄咄逼人。納托·湯普森從軍事占領、偽裝成慈善事業的資本主義、一直談到個人電腦，向我們指出運用文化以鞏固權力的黑暗面。

——蘿拉·柏翠絲（Laura Poitras），《第四公民》（Citizenfour）製片人

既然稱之為藝術品（art works），那麼藝術的成果（work）又是什麼呢？讓我們更有智慧嗎？還是更了解自己呢？也不盡然。正如納托·湯普森在這本題材廣泛且引人反思的書中所展現的，藝術有時會將我們帶往一條全然不同的道路。藝術有助於銷售；藝術會造成仕紳化；藝術還能粉飾新自由主義。閱讀本書就會發現，我們假定人類創意總是能讓我們更接近某種烏托邦，是多麼荒謬。

——湯瑪斯·法蘭克（Thomas Frank），《堪薩斯怎麼了？》（What's the Matter with Kansas?）作者

藝術界當前最引人注目的策展人兼思想家之一，將銳利的目光轉往文化戰場。他漫談的題材廣泛，遍及好萊塢與華府、麥迪遜大道與摩蘇爾，同時也闡明了「創意城市」這種吹捧說詞的新興企業社會力。掌權者已經從藝術家手上，學到了如何使用逆主流文化的工具與戰術。

傑夫・張（Jeff Chang），《欲罷不能》（Can't Stop Won't Stop）作者

《文化操控》揭示藝術所發揮的深層社會功能，並探討藝術如何身處於烏托邦願景與社會現實的交會點，也向我們提示在藝術、文化、及其產製者與消費者同時都正在興起時，如何找到出口。

漢斯—烏里希・奧布里斯特（Hans-Ulrich Obrist），倫敦蛇形藝廊（Serpentine Galleries）藝術總監

本書的主要論點，並非否定文化是一種積極改變或抵抗的方法，而是我們需要對權力體系會以文化為手段有所預備。

喬許・庫克（Josh Cook），《誇大的謀殺》（*An Exaggerated Murder*）作者

文化

Culture as
Weapon

操控

# 導論

凡是藝術家都知道，柏拉圖曾經主張，應該將藝術家逐出社會。柏拉圖相信，我們都活在完美形式世界的黯淡陰影當中，他又認為，藝術是危險的仿製品，與理想形式的世界隔了三層之遠。他擔心藝術會挑起平民百姓的激情，蒙蔽理想國所需的客觀理性。

柏拉圖的觀點，與當今社會的運作邏輯肯定是背道而馳。美國就是一個淹沒在氾濫的文化產品中的消費社會。我將電影、線上程式設計、電競遊戲、廣告、體育活動、零售門市、音樂、美術館，以及社群網絡經營，全都當作是藝術的一部分，因為這些事物全都在影響我們的情緒、行動，以及我們如何理解身為公民的自己。再者，即使政治人物永遠不會自稱為藝術家，但當談到治理（governance）的權謀時，每個都懂得作秀（showmanship）與公關的價值。在撰寫這本書時，儘管我想置之不理，柏拉圖的警告卻縈繞不去。因為挑動激情，以及訴諸我們每個人私密面的藝術技巧，都已經與權力密不可分了。

我在《文化操控》這本書裡，並不是要揭發某套文化陰謀，指出有些幕後黑手，運用文化對我們洗腦。我想要解釋的是，掌握權力的那些人以哪些方式使用了文化，來維持與擴充他們的權力，以及我們在此過程中也全都扮演了角色。經過整個二十世

紀直到今天，這個世界已經見證到，前衛派長年以來的要求，也就是讓藝術成為日常生活的一部分已經實現。藝術與生活，事實上已融為一體。

這些論點乍聽之下，都稀鬆平常得令人吃驚。我們都明白，媒介是影響了世界如何運作的決定性要件。我們也了解，廣告已經防不勝防地滲進了消費者生活的許多面向。我們甚至也明白，帶風向（spin）已經成為政治形勢的一個決定性因素。最後，我們也理解，為迎合我們的感受方式而雕琢訊息（message-craft）、並且操縱世界，已是深植於每種權力機制的做法。所以，如果上述這些都已經不是新鮮事了，那為何還要寫這本書呢？

簡單來說，依賴於塑造我們思考方式的各種產業，已經來到了史無前例的規模。文化作為一種部署在每個層次的全球策略，已經變成了一種深刻而無所不在的武器。傳播與公關部門已經成為了每家企業必不可少的單位。全球的廣告支出在二〇一五年達到了六千億美元。[1] 地球上七分之一的人在用臉書。到了二〇一一年，年齡兩歲至

---

1　"Advertisers Will Spend Nearly $600 Billion Worldwide in 2015," eMarketer, December 10, 2014

七歲的兒童已有九十一％玩過電子遊戲。[2]在美國，青少年每天盯著螢幕的時間將近九個小時。[3]在急速擴張的文化領域裡，這些都還只是可計量的部分而已。該問的哲學問題更是多不勝數：這一百年來，音樂在日常生活中的角色是如何改變的呢？一個人看得了幾部有腳本的電視節目呢？有多少更有創意的方式能用來形塑城市呢？

而我們也尚未體會到，使用權力的種種技術，已經發生了多麼劇烈的變化。尤其我們還在用原本的方式解讀世界，彷彿半個世界仍穩穩立於理性根基之上。我們身上的全球DNA，讓我們自認是理性的主體（rational subjects）。但是，一旦我們發現自己其實是這麼地情緒化和感性，這種啟蒙時代的思維或許就會退場了。

像這樣放下對於自身理性（rationality）的啟蒙式信仰，無疑要借助許多偉大思想家的立論基礎，其中既包括了阿多諾與葛蘭西等人，也有斯圖亞特·霍爾（Stuart Hall）、迪克·赫比奇（Dick Hebdige）、雷蒙·威廉斯（Raymond Williams）等人的伯明罕學派文化研究，以及茱蒂斯·巴特勒（Judith Butler）較當代、也較不結構主義的取徑。但我在本書援引其中的某些理論時，主要仍是為了弄清楚，這些我們每天都會遇到的組織機構——如蘋果直營店、臉書、房地產巨頭等族繁不及備載——其影響

力究竟有多麼強烈，對於文化的操弄又有多麼精熟。

我想呈現的，是文化在各種用途的概略解讀。我們會先簡單的定義文化。在此過程中會開始看見，從伊拉克戰爭中的弭平叛亂（counterinsurgency）戰術，到宜家家居的發跡、搖滾樂團為了援助非洲而演唱、麥金塔電腦的設計、再到反毒戰爭……無處不是文化的蹤跡。此處的文化，看來像是由許多殊異的現象拼湊而成──刻意如此。權力是明白可見的掌握在民選官員中，時常被無能所掩藏。在我們的世界裡，許多形式的權力都有種種巧妙的途徑，可以觸及我們這種亟需關懷、心懷恐懼、又過著社會生活的動物。

我對這本書最重要的期許之一，就是呼應華特・李普曼（Walter Lippmann）很久以前說過的一段話：民主這種會出錯的方案，在修辭上必須說主體具有理性，但這樣

2　Jeffrey Van Camp, "91 Percent of Kids Play Video Games, Study Says," Digital Trends, October 11, 2011

3　Jordan Shapiro, "Teenagers in the U.S. Spend About Nine Hours a Day in Front of a Screen," Forbes, November 3, 2015

的主體坦白說並不存在。事實上，要把這些技術全部掩蓋起來時，理性主體的幻覺極為有用。對聯想的力量與情緒的各種用途有所理解，會比透過資本主義的觀點，更能解釋美國的選舉。就像英國的馬克思主義哲學家也曾試圖從柴契爾的崛起，來理解英國庶民為何會背棄工黨；湯瑪斯‧法蘭克（Thomas Frank）也曾拼命想了解，勞動階級為主的堪薩斯州為什麼會投給共和黨；而馬克思也曾經問過，法國人民為何會在一八五二年支持路易‧波拿巴這個暴君。而我想要進一步探討的則是，透過文化研究來回答，人民為何無法理性行動。

透過靈活且大規模的廣告企劃，就能鼓勵某個消費者購買可口可樂，要證明這件事雖然不難，但說不清楚的地方在於，各種廣告手法的加總效果，究竟是如何影響了該名消費者的意見與行動。同樣說不清楚的還有，當政治人物運用文化操弄時，無論是用於對外還是國內的戰爭，又會造成哪些附帶結果。如此運用情感的累積效應，導致非常紊亂棘手的社會情勢。這就像是文化版本的溫室效應，改變了我們對周遭世界的感受。

我們若是從權力對文化的使用來解讀權力，就會發現一些耐人尋味的事。舉例來

說，權力在操縱媒介與公眾感知的同時，也帶出了社會運動的種種策略與弱點。許多媒體行動主義（Media activism）與社會運動都借鑒了廣告技巧，使訴求更引人注目，這些做法固然由來已久，但了解到文化運用本質上就是把雙面刃，仍會有所助益。從幾項簡明的事實就更能看出：如驅策恐懼的速度比驅策希望更快，訴諸情緒依靠的不是真相，或是理性不見得會驅動熱忱等，都是如此使用文化行動導致的危殆處境。

從藝術觀點來看，我想讓被認定為傳統藝術的領域（劇場、視覺藝術、舞蹈、電影）既要與商業藝術對話，也要與公關和廣告進行對話。這麼一來，我們就能為藝術提出更廣泛的定義，也就是可兼具強制性與壓倒性力量。歷經了一個世紀的文化操縱之後，在討論藝術時的同時，要是不去討論權力日復一日運用藝術的方式，那就太天真了。既然房地產開發商、以及繁榮的科技業都大膽採用了藝術的力量來改變社會，又有效運用了創意這個詞彙的用法，為創新的資本主義進行品牌重塑，使其變成一種藝術，那麼我們必須弄懂，或許還要反覆深思的就是，藝術已經發生了多大的轉變。打破了藝術必定良善的神話，才能像處理日常生活的其他現象一樣，也將藝術置入同樣的對話當中。

　　儘管這本書談的是公共輿論，但我知道公共輿論並非一切。事實上我會說，有很多權力都不是依靠輿論得來的。被《財星》（Fortune）五百大列為第一名企業的沃爾瑪，就是以低成本的消費品，作為基本策略路線。名列第二的愛克森美孚（ExxonMobil），也還在這個依賴能源的世界上大量生產石油。這兩家公司的權力都來自於，在把民生貨品賣給大家的同時，也控制了市場。沒錯，他們也會打廣告，也會在某種程度上塑造自己的品牌，但這些並非是他們龐大銷量所依靠的配方。所以，對於文化的使用雖然有大幅的增長，但背後仍有其根基。

　　也就是說，我們如何理解這個世界，無疑仍是我們集體旅程當中的一個關鍵。此理顯而易見。但是我們或許要領略，身為演化而成的動物，終究是會恐懼的社會動物，會設法去對付超出我們知識範圍的現象。我們試著去理解每樣事物，從氣候變遷到全球戰爭、再到資本主義、生物科技都不例外。但我們只能透過私密自我（intimate selves）的視角，來處理這些資訊。我們是透過種種個人需求與欲望來詮釋這個世界；正因如此，在面對懂得如何訴諸這類需求的強大權力時，我們才如此脆弱。

# 一、真正的文化戰爭

史上第一場總統大選好戲

派屈克・布坎南（Patrick Buchanan，美國保守派政治評論家）曾說，「我國現正進行一場爭奪美利堅靈魂的宗教戰爭。我們有朝一日會成為什麼樣的國族，這場文化戰爭，像冷戰本身一樣關鍵。」

川普在二〇一五與一六年異軍突起，或許顛覆了許多我們原本對美國政治的理解，它重申了一項幾乎被人遺忘的事實：布坎南往哪走，共和黨就往哪走。

當布坎南在一九九二年的共和黨全代會上發表演講時，他以人類靈魂為題的誇大訴求，已在黨內引發越來越多的轟動迴響。在雷根執政八年、布希執政四年之後，光是定義美國價值已經不夠了。是時候該向內看，進行內心的戰爭了。布坎南並未獲得共和黨的提名，但他做出的判斷（「爭奪美國靈魂的宗教戰爭」）卻在接下來的幾年引發了巨大衝擊。

但這究竟是什麼樣的衝擊呢？對於還記得文化戰爭（cultural wars）——而且人數日益減少——的美國自由派來說，這是段簡單淺白的故事：共和黨為了維繫他們與越來越偏向白人、高齡選民的結盟關係，而利用了這些人對於改變（與文化無關）的恐懼。後現代性（postmodernity）已經徹底鑽進了美國的核心，而社會中堅則忙於適應

新情勢：在美國，曾對一九六〇年代的劇變嗤之以鼻的族群，已經可以被動員做出行動，而藝術家恐將遭受池魚之殃。

於是，在通俗自由派所流傳的說法中，文化戰爭的意思，就等於是由美國右派維繫不墜、一種廉價形式的政治。但文化戰爭並不只是黑暗與光明之間、保守派與自由派之間、過往與未來之間的戰鬥而已，還有別的東西在發揮作用。

凡是從事藝術工作的人，對於文化戰爭的起源故事都耳熟能詳。這在本質上是一則關於刪減與恐懼的故事。從一九八〇年代末至一九九〇年代初，在短短幾年裡，不僅撥給藝術家的直接補助遭到廢止，原本經費就很拮据的國家藝術贊助基金會（National Endowment of the Arts，NEA），也被迫面臨定例預算刪減，且越顯衰弱。

共和黨把藝術當成關注的焦點，下定決心要挑起白人群眾對於自由主義、民主以及言論自由的憤恨。這是一片有著羅伯特・梅普索普（Robert Mapplethrope）與凱倫・芬利（Karen Finley），有著愛滋病運動與社會主義傾向，還有著善待酷兒態度與波希米亞生活風格的國土——這是片被定了罪、蒙了汙名的國土。

然而，事後回顧就得知，這裡玩的是兩面手法。邪惡的共和黨與受害的民主黨，

這樣的敘事看來若是太過老套、簡化，那是因為它的確如此。將文化戰爭當成一則關於文化（在此指的是高尚文化）受害的故事，那就忽略了進行這場戰爭的方法。文化戰爭並不是一場以文化為題的戰爭（war on culture）——至少不只是如此，這也是一場利用文化的戰爭（war that used culture）。

這種對於文化的策略性運用（deployment），既是改良、也是創新；這些方法當中，許多都是幾十年前就在公關領域所發展出來。三十幾年後，我們可以看見案例橫跨了政治與社會的光譜。如今，民主黨與共和黨、新聞媒體與勢力強大的企業、建築師與社群媒體開發者，全都在運用文化這項武器。以至於，人們在一九九〇年代初還不明白，各種彼此競爭的文化利用方式，現已不再是附帶的次要節目，而是步入了美國生活的核心。

當然，這樣說並非意暗示，在從前某個重視邏輯的光榮時代裡，我們的政治曾經得以免於非理性、情緒或恐懼之害。過去同樣有政治人物、商業領袖、廣告專家、社運人士、藝術家、銷售員、以及公關專家的存在，大家也都很清楚，要在公共生活中打仗、還要打勝仗，依靠的可不只是邏輯與資訊而已。有所改變的，是規模。廣告如

今已充斥在日常生活的每個層面，而曾經是件新鮮事的公關部門，則已經成為每家企業與非營利組織都不可或缺的單位。

這本書要探討的，尤其是這種放大規模所造成的結果。這種全然異質的、由我們——或許誇張了些——稱為「有權者」（the powerful）的人士與機構所組成的網絡，使文化的使用方法，產生了哪些改頭換面的變化。

本書也會談到藝術家，畢竟，藝術家運用如情緒、感情、操縱等。對於我想談的文化轉變成關鍵工具，已有好幾個世紀之久。這些工具都受到篡奪與收編後，回過頭來，衝擊了藝術家的作業方式。（這並不是說，所有的藝術家，或是絕大多數的藝術家都去反抗權力。實際上，縱觀歷史，許多藝術家為有權者製作的內容，也都跟廣告企劃相去不遠。如宮廷畫家或雕塑家所製作的，終究仍是富人的珍奇藏品。）

在探討有權者對於文化的運用時，我們會先想到哪些藝術家呢？誰的作品和生涯與我要在本書帶出的議題有所交集呢？我想以簡略的方式，將這些藝術家大致分為三類。

第一種是先知（oracles）：這類藝術家透過他們的藝術，產生出種種看待未來的

願景。安迪・渥荷（Andy Warhol）就屬於這類藝術家，他能夠以獨到的洞察力，看出消費主義與視覺文化即將融為一體。

第二種是抵抗者（resisters）：這類藝術家使用他們的藝術，來抵抗有權者的力量。這個群體涵蓋各式各樣的人，包括了反戰海報藝術家，以及社運藝術家如艾比・霍夫曼（Abbie Hoffman，曾經往紐約證交所的地板上灑美鈔，以證實美式金融資本主義本質上的貪婪），以及一些更偏概念式手法的藝術家，如曾在一九七〇年代將創作融入紐約都市生活，以突顯種族與性別問題的亞德里安・派普（Adrian Piper）。

第三種是造世者（world makers）：這些藝術家透過他們的藝術，創造了另類的生活方式。如攝影師羅伯特・梅普索普，就為同性戀文化做出一套主動的視覺再現，並且將這個世界帶進公眾視野。

因此，本書會分別從兩種角度來談這段故事。我將在本書詳述的團體與個人都明白，文化就是一種工具。本書的目標並不是讓崇高的藝術家跟犬儒廣告專家相抗衡。我更關注的是文化操縱在這幾十年內的演變、以及日益增加的複雜性，而不是要譴責這種操縱。我也不想建立某種不實的等價關係。就算是最具公共性、也最有野心

的藝術，能夠產生的效應也遠遠不及文化工業。但同樣真確的是，藝術說得出更切合情境、也更激進的故事，欠當權者的人情也沒有那麼多。

本書會跳躍式地穿梭古今，介紹許多為求自身目的而運用文化的藝術家與團體。為此，就必須詳述某些產業與歷史，即使其中的某些主角：星巴克、宜家家居、聘僱來推銷豪宅的廣告專家……看似乏味而平庸。但掩藏在這種平庸底下，卻是文化如今真實的存在狀態：文化就是一種危險的器材，文化就是二十一世紀的一種武器。

我首先談文化戰爭，也就是構成這段故事的兩個子題──文化作為有權者使用的武器、以及文化作為藝術家運用的工具──在政治的戰場上對決的歷史時刻。

## 喚醒美國夢的選戰廣告

一九八〇年，由雷根對上卡特的那場總統選戰，還不必用上太多的文化兵器：當時的議題如油價狂飆、德黑蘭人質危機，以及早期的幾波產業空洞化等，都是有力的象徵，無需再闡述。

但在一九八四年競選連任時，雷根就做了一場更強力的自我行銷。全國幾家最大的廣告公司，都來協助發想選戰訴求的調性，而這種調性不但要代表候選人，還要能代表這個年代。此時，由廣告專家哈爾・賴利（Hal Riney）所創作的「美國之晨」（Morning in America），就成為八四年這場選戰中最有影響力的廣告影片。賴利投身廣告業已有數十年之久，也曾經任職於軍方的公關部門。為了協助確保雷根連任，「美國之晨」生動描繪了一幅展望未來的懷舊視野。

這支廣告的開場畫面，是眾多美國人正在默默工作。漁船在黎明破曉時出海，商人走出計程車，農人在下田，送報生在派送報紙，另一名商人在步入列車車廂前向家人揮手道別。在安穩的家裡，住著結婚成家的人。旁白由賴利本人擔任。

美國又迎來了早晨。今天要去上班的男男女女，人數再創我國史上新高。如今的利率只有一九八〇年歷史高點的一半，打算買房的家庭將近兩千戶，創下四年來的新高。今天下午，將有六千五百位青年男女成婚，由於通貨膨脹只有四年前的一半，他們可以信心滿滿地展望未來。美國又迎來了早晨，在雷根總統的領

導之下，我國變得更自豪、更強盛也更美好。才短短四年不到，我們怎麼可能想退回過去呢？

這支廣告的厲害之處，就是能不著痕跡地從通則帶到特例，又能來回穿梭於模糊的過往與具體的時下。隨便一個句子，就從就業、家庭、婚姻、通膨，一路談到了帶動這整支廣告的精神，也就是懷舊。

他們陣營另一支同樣由賴利製作的廣告，或許最能呈現雷根那套「老實古意」（aw shucks）美式樂觀風格的陰暗面。這支名為「熊」的廣告，有如一份出色的史料，記錄了美國在冷戰時期疑神疑鬼的心態。有隻棕熊正在樹林裡遊蕩，此時我們聽見了下面這段台詞：

森林裡有隻熊，對一些人來說，這隻熊顯而易見，另一些人則完全沒看見牠。有些人說，這隻熊已經被馴化了。另一些人則說，牠很兇猛而且危險。既然沒人能確定誰才是對的，明智的做法不就是讓自己跟熊一樣強壯嗎？要是有熊的話。

這一段同樣由賴利那渾厚、和藹的音色所誦讀出來的，與其說是敘事，不如說更像則奇特寓言，暗示的是蘇聯勢力正在崛起，而雷根則具備了嚇阻力，但也僅此暗示而已。抑或是謎語、或是怪譚，每個觀眾都在想像自己的那頭熊，而他們巡迴各地的競選活動，就此成為凝聚各種隱諱恐懼的焦點。

對於美國一九八〇年代的懷舊轉向來說，賴利為雷根陣營做出的這兩項成果，可說是再傳神不過的隱喻──若你還記得，當時曾有許多知名的藝術、文化、政治運動與次文化，都在推廣反向的訊息，任何路數的人都能納入這份清單，如饒舌團體Run-D.M.C.、反核運動，以及前述的梅普索普等等。這波轉向就顯得格外驚人了，但這不只是自然生成的，這波轉變其實被人當成了武器，在短短幾年內，這波源於廣告的轉向，就圍繞著政治打轉了。

布坎南在全代會演說中所稱的文化戰爭，說的既是保守派政客與左翼藝術家的特定衝突，也是更廣泛的價值觀對撞。在此對立的兩造，一方是以白人、基督徒居多的懷舊社群，另一方則是性觀念更開放、接受文化變遷與藝術界變化，在政治上屬於進步派的選民。尼克森在一九六九年首次指稱的「沉默的大多數」，如今已有代言人為

其喉舌，於此同時，那些在一九六〇年代晚期展開公共工作的藝術家、社運人士與激進派，已準備好要更進一步，讓外界知道他們的存在。

## 他不是藝術家，他就是個渾蛋

在我們可稱為廣義的文化戰爭裡，如果賴利算是宣傳的專家，那麼在目標更明確的文化戰爭，也就是對藝術家的攻擊當中，北卡羅萊納州參議員傑西・赫姆斯（Jesse Helms），可說是負責地面戰的傑出將領。

一九八九年五月十八日，赫姆斯發表了他對藝術家安德烈・塞拉諾（Andres Serrano）的見解。塞拉諾曾將釘十字架的耶穌像浸入自己的尿液，拍出了《尿浸基督》（Piss Christ）這件聲名狼藉的攝影作品。「我並不認識塞拉諾先生，」赫姆斯在參議院的議席上說，「也希望永遠不會遇到他。因為他並不是藝術家，他就是個渾蛋……讓他用自己的時間跟資源當個渾蛋就好。不要羞辱我們的主。」

兩個月後，赫姆斯就提出了爭議性的420號修正案，其宗旨為「禁止撥付資金用

於散布、促進或產製猥褻下流的題材、或是詆毀特定宗教的題材。」目標顯然就是國家藝術贊助基金會，他們資助過梅普索普公然呈現同性戀（「猥褻」）的攝影、以及塞拉諾的那些挑釁式（「詆毀特定宗教」）作品。

國藝會服務的是共和黨政敵的利益，向他們發動攻擊，這是不會出錯的政治策略。雷根曾在一九八〇年初次試圖廢除國藝會，到了八〇年代末，塞拉諾與梅普索普等藝術家的狂野與激進作風，更是賜給他一個難以抗拒製造衝突的機會。一九八九年六月，美國家庭協會（American Family Association，AFA）的唐納・韋德蒙（Donald Wildmon）牧師發表了一項聲明，譴責塞拉諾與他的《尿浸基督》是瀆神，而赫姆斯、布坎南、紐約州參議員阿方斯・達馬托（Alfonse D'Amato），以及德州眾議員迪克・阿米（Dick Armey）等政治人物，就算先前沒有跟上風潮，這時也都開始應聲附和。

然而，對當時注意當代藝術的大多數人來說，指稱藝術家可能跟宗教發生糾紛、或是縱情於酷兒文化，似乎都不是特別有衝擊性的想法。事實上，在塞拉諾的名號引起國會議員注意之前，他做這樣的作品已有將近十年之久。他的作品雖然尖銳，但逛

藝廊的人看來，卻不算驚世駭俗；就算有，他的攝影也帶著一種專業、商業的高度，而這卻是赫姆斯及其支持者感受不到的。

塞拉諾成長於布魯克林的威廉斯堡（Williamsburg），是家中獨子，父親是宏都拉斯人，母親是非裔加勒比海人。他從中學輟學，唸了藝校，並從此開始將體液、死掉的動物，以及宗教聖像放進作品當中。塞拉諾的超現實主義作品終於開始廣獲注意時，他也花時間跟越來越逆主流文化（counterculture）傾向的紐約藝術界來往。

到了《尿浸基督》引起赫姆斯注意時，塞拉諾已經多少算是圈內人了，而這件攝影作品自從一九八六年起就在紐約斷斷續續地展出，也參加一場由東南當代藝術中心（Southeastern Center for Contemporary Art）主辦的展覽（國藝會對這檔展覽的贊助，就是後續一切爭議的源頭）。[1]

塞拉諾來自紐約，又出身於波希米亞次文化的背景，絕非次要的瑣事。實際上，

1　Cynthia Koch, "The Contest for American Culture: A Leadership Case Study on The NEA and NEH Funding Crisis," Public Talk (1998)

對於許多捲入文化戰爭的藝術家所獲得的成功與爭議，紐約都是關鍵。身為藝術家的梅普索普，堪稱這類藝術家的典範，他始終致力爭取人們已在一九六〇與七〇年代贏得（也曾為之奮鬥）的戰役與自由。他一如塞拉諾，呈現許多人希望能徹底消失的內容，而紐約就是能做出這類呈現的地方。從一九六〇年代開始從事攝影的梅普索普，在他的出生地紐約市，一直都是理直氣壯且深刻投入的同志情色次文化參與者。對這位攝影師來說，相機只不過是整體性經驗的一部分。梅普索普曾說過，「對我而言，S&M的意思是性與魔法，而不是性虐待（sadomasochism）。」[2]

對梅普索普的攻擊，集中於費城的當代藝術館（Institute of Contemporary Art, ICA）與策展人珍妮特・卡登（Janet Kardon）所籌劃的巡迴回顧展《梅普索普：完美時刻》（*Robert Mapplethorpe: The Perfect Moment*）。就在展覽將於華府的科科倫藝廊（Corcoran Gallery of Art）開幕之前兩星期，唐納・韋德蒙（Donald Wildmon）的美國家庭協會（American Family Association）讓科科倫藝廊的董事會注意到他們發起這場反對「下流」藝術的活動，科科倫遂取消了這檔展覽。

這檔梅普索普回顧展所引發的爭議，甚至比《尿浸基督》還要戲劇性。要比把耶

穌浸在尿裡還冒犯人，可不是件容易的事，但若有人辦得到，那就是身穿皮衣的邪惡夢想家了。梅普索普著名的黑白攝影，探索的既是同性戀，也是同性戀的性愛，引發的爭議也格外激烈，政客也藉由攻擊國會，在有線電視上撻伐同性戀。

在一幅自拍肖像中，梅普索普把相機對準了皮套褲，手上那條鞭子的另一端還塞進了屁股，對於恐懼同志族群與同志權利的選民來說，這幅完美的畫面已經烙進了他們的集體無意識。

此外當然還有別的爭議。同樣在一九八九年，二十四歲的藝術家暨藝術系學生戴瑞德・史考特・泰勒（Dread Scott Tyler），因為正在芝加哥藝術館附設學院（School of the Art Institute of Chicago）展出的《展示美國國旗的正確方式為何？》（What is the Proper Way to Display the U.S. Flag?），而遭受抨擊。其中的一張合成照片裡，呈現了一面燃燒的旗子，以及幾面覆棺的旗子。在畫面下方，有一本空白的簿子，讓參觀者寫下自己對這個主題的想法，再更下面，則是一面真正的美國國旗，參觀者必須要踩

---

2　Dominick Dunne, "Robert Mapplethorpe's Proud Finale," Van-ity Fair, September 5, 2013

上國旗，才能在簿子上留言。若要參與這件藝術品，參觀者就必須褻瀆國旗。

引發的反應可想而知，退伍軍人為之氣憤不已，老布希總統則稱這件藝術品「丟人現眼」。有位受到冒犯的藝術教師，甚至畫了一個泰勒的粉筆人形，讓人可以踩踏過去，以瞻仰一面懸掛在牆上的美國國旗。《紐約時報》一九八九年的這篇報導，就寫出了這種反應的精神：

稱之為芝加哥風格的表演藝術吧？週日約有三千名抗議人士，其中有許多是退伍軍人，群集於芝加哥藝術館的台階上，抗議一檔美國國旗的展覽。有些人以褻瀆蘇聯國旗的方式表達抗議，也有些人手持愛國標語與旗幟，並且唱歌與呼喊口號。還有些人痛批要為館內惡搞負責的是「撒旦似的共產黨」。

這檔展覽被迫暫時取消，不只一次，而是兩次。而芝加哥市議會則一致通過一項條例，規定任何被發現毀壞或汙損國旗者，須處以六個月的徒刑與二百五十美元的罰金。還有共和黨籍參議員鮑伯‧杜爾（Bob Dole）以及民主黨籍參議員艾倫‧狄克森

（Alan Dixon），也在兩黨的順利合作下，共同提出一份旗幟藝瀆防制法案，並獲得一致通過。在此同時，戴瑞德・史考特參展藝術品當中的參與留言簿，也成為對於當時美國人心境的某種墨跡測驗（Rorschach test），以下就是這些留言的幾個例子：

去你媽的戴瑞德・史考特・泰勒。能住在這個國家是你走運，下地獄去。

我覺得用一面旗子、一塊愚蠢的布來象徵我們整個國家，是很荒謬的。也該讓民眾開始質疑，這個國家說支持一切的自由，同時卻連踩上一塊布都不行。

親愛的戴瑞德，像這樣展示美國真是不要臉。你以為自己是誰？不就是個想引人注意的小瘋三——你這個渾蛋！你要是不愛這個國家就滾。幹。

與如今習以為常的點擊誘餌（clickbait）與中傷性網路評論，以及喧囂不止的眾怒公審（outrage machine）做對照，我們就可以將當年塞拉諾、梅普索普與泰勒遭遇

的這些戲劇性場面，都理解成形式上仍處於胚胎階段——實際上也差不了多少。只要

我們了解到，這些技巧如今變得多麼隨處可見，就能理解得更精準了。回頭來看，這

些發生於一九八〇年代晚期的文化戰爭，當時有些新奇，而今卻無所不在。

在塞拉諾、梅普索普以及泰勒的事件過了一年後，美國人又認識了約翰・弗朗麥

爾（John Frohmayer）這個名字。弗朗麥爾並不是另一個爭議性藝術家；他是老布希

於一九八九年任命的國藝會第五任主席，為人低調，直到一九九〇年。他在六月二十

九日否決了原訂撥給凱倫・芬利、約翰・弗萊克（John Fleck）、荷莉・休斯（Holly

Hughes）以及提姆・米勒（Tim Miller）等藝術家的計畫補助金，後來這四人被稱為

國藝會四人組（the NEA Four）。

不令人意外的是，這四位藝術家在他們遭到否定的展演中，探索了性愛，以及對

於受壓迫族群的關注（尤其是酷兒、女同志以及女性社群）。休斯分別名為《色氣噴

井》（The Well of Horniness）以及《老二女士》（The Lady Dick）的作品，談的就是

這些反對意見。芬利在名為《我們讓被害人做好準備》（We Keep Our Victims Ready）

的作品中，則在自己的裸體塗上巧克力，以象徵被待之如土的女性。3 弗萊克的《小

魚兒都有福了》（*Blessed Are All the Little Fishes*）則積極探索藝術家本人的同性戀傾向，及天主教教育背景，裡頭還放了一座惹得當局不太開心的馬桶。同時，米勒甚至在申請補助時寫出了挑釁的詞句，說他「跟傑西・赫姆斯說過了，讓他那張豬小弟（Porky Pig）臉離國藝會跟我的屁眼遠一點。」[4]弗朗麥爾在國藝會的評審會議上發言時，就中肯地說道：「我們落入了一個沒人是贏家的情況。」[5]

果然，這項否決引發了巨大的反彈，並且立刻就讓這些藝術家成為輿論的焦點。芬利在給《華盛頓郵報》編輯的信中寫道，「我知道，對藝術家獵巫並不能真正代表美國人民，這只是那群狂熱分子的期望而已。新的全國民調也能證明，美國人希望爭議性藝術家能獲得補助。我盼望出身不同背景的美國公民，往後也能繼續自由表達意

---

3　Richard Bolton, Culture Wars: Documents from the Recent Controversies in the Arts (New York: New Press, 1992)

4　Steven C. Dubin, Arresting Images: Impolitic Art and Uncivil Actions (New York: Routledge, 1994)

5　同上。

見，不用擔心受到言論審查。」[6]

然而，事態卻沒有往這個方向發展。

這並不表示國會裡沒有人替這些藝術家辯護，當然還是有些特立獨行的人。在一九九〇年的一場撥款會議期間，紐約州的眾議員艾多弗斯・唐斯（Edolphus Towns）就曾經表示，「從根本上來說，藝術讓我們得以克服、超越和昇華（sublime）。反對藝術的人，就是在反對開放與新觀念。反對藝術，就是反對我們每個人潛在的本性。反對藝術，就是反對你自己。」[7]但是對大多數的國會議員來說（尤其是並非來自布魯克林的人），國藝會的紛紛擾擾就是個契機，使他們能既撻伐這類駭人聽聞的事，同時又沉溺其中。

共和黨已經學到，藉著將某種行為或是藝術實踐肉慾化，同時又加以批判，即可博取公眾的注意。如色情內容、同性性行為、女性主義解放、反美主義──這些都是錯誤的、會令恐慌的公眾感到焦慮的事。但其誘惑也難以抗拒，可以使其成為注目焦點的同時，又撇清關係並加以抨擊。

此外，若說政客與選民渴求的是叫罵與圍觀，那麼新聞媒體的樂趣則在於搧風點

火。為了極力阻止這類偏差行徑蔓延全美，共和黨找上了廣電媒體、報紙與雜誌幫忙。傅柯對於十九世紀的性事所寫下的這段描述，或許也適用於一九九〇年前後的美國文化形勢：

過去這三個世紀的特異之處，並非一致關注掩藏性事，也不是普遍在語言上唯恐談及性事。而是為了談論性事、為了讓性事被人談論、為了將性誘導成對性事的談論；為了聆聽、記錄、抄寫與重新散布關於性事的話語，所發明出來類別繁多、又廣泛分散的手法。也就是對於一整套圍繞著性的「言說」（discourse），進行的種種多變、專屬且強制的置換（transpositions）。所涉及的並不是從理性時代規定言詞須得體（proprieties）的大規模審查，而是對於「言說」規制的多樣態（polymorphous）煽動。

6　Bolton, 210.

7　同上。

我們都很熟悉這種套路了。

## 連兒童都因此焦慮

布魯斯・羅高（Bruce Rogow）、2 Live Crew 樂團的首席律師這樣說過，「為了得到你說他們不能擁有的東西，人們會不惜爬過碎玻璃。」[8]

視覺藝術只是文化戰爭的其中一條戰線而已。就像菁英主義與國家資助的藝術會腐壞我們的社會一樣，恬不知恥的主流派資本主義音樂，當然也會傷害我們的孩子。

幸好有蒂波・高爾（Tipper Gore）出面處理。

一九八五年，高爾聽到自己的女兒正在聽王子（Prince）那首既變態下流，但又耀眼動人的歌曲〈親愛的妮基〉（Darling Nikki）。王子當時已經推出《紫雨》專輯，但尚未推出《紫雨》電影，正是最紅的時期，影響力無所不在。所以才會連高爾的十一歲女兒卡瑞娜（Karenna），都聽起了這樣一首關於性成癮（nymphomaniac）的歌，歌詞如下：「我認識一個女孩叫妮基／我想你可以說她是我砲友。」

家長資源音樂中心（Parents Music Resource Center，PMRC）就此誕生。

PMRC提議「被」認為含有成人內容的專輯要貼上警告標籤，並且列出了十五首他們認為應予關切的典型，這些歌曲後來就被稱為「穢歌十五首」（the Filthy Fifteen）。就像當初梅普索普爭議的沸沸揚揚，PMRC的提案也在全國引起軒然大波。參議院為此舉行聽證會，路線各異的音樂人也前來國會，聯手弘揚言論自由。扭曲姊妹樂團（Twisted Sister）的迪‧斯奈德（Dee Snider）、民謠歌手約翰‧丹佛（John Denver），以及藝術搖滾的巨星法蘭克‧扎帕（Frank Zappa），在會中都發表了略嫌生硬的民主宣言，場面一時眾星雲集，有如電視實境節目的開山祖師。

PMRC的蘇珊‧貝克（Susan Baker）（時為財政部長夫人）主張：「社會的弊病固然有許多成因，但我們主張，必須從這些影響因子當中，將鎖定兒童，推崇且讚揚自殺、強暴、性虐等訊息清查出來。」這番話所傳達的，仍是對於美國價值觀的焦慮，對於美國兒童正在遭遇的陌生世界，所感到焦慮。

8 Sara Rimer, "Obscenity or Art? Trial on Rap Lyrics Opens," The New York Times, October 17, 1990

最重要的是，他們的交鋒本身就是一齣精彩的電視節目。哪個電視觀眾不想轉台去看斯奈德對高爾解釋，他們樂團的歌迷俱樂部就叫做「扭曲姊妹的幹老母有病歌迷」，但他卻仍然是個好基督徒呢？

至於PMRC，雖然成功推動了加注警語的規定，不過可想而知，標示警語反而提升了銷量。幾年後，唐納・韋德蒙的美國家庭協會又照搬了PMRC的劇本，但他們注意的目標，則從聲音上的猥褻，移到了文句上的猥褻。美國家庭協會盯上了邁阿密最嚇人的擺臀貝斯（booty bass）樂團2 Live Crew，並且認定，對於像是〈我好色〉（Me So Horny）之類的歌曲，光是貼上警告標示還不夠。

〈我好色〉的歌詞既粗且髒。（例如「我知道他看見你的爛逼就會噁心／你媽知道我上了那個屁股一定會抓狂？」）他們既物化女性、也讓一般人覺得下流沒品，但他們做了很多音樂。就像國藝會的案子一樣，美國家庭協會與2 Live Crew的這場戰爭，後來的重點已經不在特定的歌詞，而是兼具粗鄙與譴責的一場媒體大戲。一九八九年六月，2 Live Crew的專輯被聯邦地方法院法官荷西・岡薩雷斯（Jose Gonzalez）判定猥褻。不久，又有位唱片行老闆因為販賣非法專輯給臥底探員，而戴著手銬上了電視

之後，路德・坎貝爾（Luther Campbell）與2 Live Crew又因為在演唱會上表演專輯曲目而被捕。除了直接受累的人之外，其他人全都一舉兩得：這件事該罵，而且罵它很享受。

布坎南並未在一九九二年獲得共和黨的提名，同年，就在布坎南指控布希政府「補貼具汙穢與褻瀆性質藝術」後的一星期，老布希要求弗朗麥爾辭職。針對補貼藝術與言論審查的論戰已退潮，但在這場文化戰爭將落幕之際，另一場更浩大的文化戰爭，卻已蓄勢待發。如佛利伍麥克樂團（Fleetwood Mac）的〈別停止思考明天〉（Don't Stop Thinking Tomorrow），也就是比爾・柯林頓的競選主題曲，可以說，就是另一個版本，但在意識型態上與美學上都更動人的〈美國之晨〉吧？事實上，柯林頓陣營對於文化的運用，可是比先前的任何政客都還要積極。畢竟，這位民主黨提名人為了爭取年輕選票，還上了MTV台與亞森紐・霍爾（Arsenio Hall）的節目吹薩克斯風。

　　文化已不再是敵人，而是武器。

# 理性不敵感性

正如我們所見，文化戰爭的深遠影響有一部分來自於，留下的教訓並不如乍看之下那麼黑白分明。一九八〇年代末與九〇年代初所發生的，不僅是兩種文化之間的戰爭，也是更廣泛的重組。各方勢力都在學習，要如何使用文化力量來推動自己的議程，而他們也獲得比先前更大範圍也更具體的成功。

在文化戰爭期間，藝術家們無疑成了受害者，還有一些支持他們的機構亦然（如國藝會就受害尤深）。然而在這些藝術家當中，也有些人一度獲得了他們或許在入行時夢想過，卻與實力不相稱的名氣。當然也有人主張，他們瘋狂曝光本身就是某種成名的轉捩點。當然，視覺藝術過去也曾成功借用過媒介的力量（如上過深夜節目的達利），但是如此廣受媒介注意，以規模與飽和程度而言，卻是件新鮮事。

簡單來說，我們越接觸文化，身為消費者的我們就會意識到文化，也習慣文化。在這種密集程度史上罕見的文化轟炸之下，已經成長了好幾代人。從數據即可看出這一點。在一九五〇年，九％的美國家庭擁有電視機；到了一九五九年，這個數字

增加到八五・九％，一九七八年時，已經高達九十八％。

我強調規模與飽和就是在暗示，這種文化轉向並不必然導向某種特定的意識型態、或是有著明確劃分的正派與反派、或是進而導向某種僵化且對意圖與因果的理解。重要的並不是某位媒體主管、政治人物或是文化名人在特定形式上文化操縱的罪責，也不是某種媒介的主管對目標的熱切信念，而是這種操縱所產生的效應。文化是一股龐大的動力，驅動了從政治、媒介、廣告、到戰爭，至於一切。

這種動力並不是憑空冒出來的，採用的種種技術也都已經普及。我們在下一章要談的，就是這段故事裡的幾位先驅者，如比爾・艾偉（Bill Ivey）、愛德華・伯內斯（Edward Bernays）、李奧・貝納（Leo Burnett），以及大衛・奧格威（David Ogilvy）。

如今，不可思議的是，在二十世紀初，做生意不必依靠行銷部門，政治在當時也尚未變成各方民調專家、焦點團體訪談以及品牌策略之間的互相爭鬥。

這些技巧既理解也利用情緒、暴力、義憤以及恐懼。使用文化以達成目標的人與組織都曉得，理性是敵不過感性的。因此，在社會上最強大的勢力所運用的種種工具面前，我們都相當脆弱。

# 二、說服者

形象這回事，做出來就好了

約翰‧洛克斐勒（John D. Rockefeller）掃視了攤在他辦公桌上的報紙，覺得遭到誤解。各報的標題讀起來，像是講好了要一致攻擊他的人格，他似乎在一夜間，就成了個怪物。沒多久前，他都還是美國經濟的救世主，如今他卻成了美國夢的邪惡敵人。他的父親在標準石油（Standard Oil）也碰過他正在面臨的問題，但是來到二十世紀，這家新公司也有了新的敵人，也就是隨著報章雜誌大量湧現而愈來愈惡毒的媒體。

當時是一九一四年，在科羅拉多州勒德洛鎮（Ludlow）的煤礦工人罷工事件中，已有十餘人喪生。媒體大肆炒作，稱之為勒德洛屠殺，但是洛克斐勒知道，這不是他的錯。這些報社都不懂，經濟成長總是會帶來負面後果，就是會有人無辜喪命，這是統計上的事實，他也無能為力。

洛克斐勒需要一則新的、也更真確的故事；有著不同的主角群，以及不同反派的故事。在他看來，會鬧出這幾條人命，都要怪過度狂熱的礦工工會搞壞了情勢。遭到這些工會扭曲，以試圖激起公眾同情的這起事件，明顯是一場意外事故，而這場意外的起因，就是工會造成的。

洛克斐勒叫來了艾維‧李（Ivy Lee），這位賓州鐵路（Pennsylvania Railroad）的年輕職員，從事的是當時剛興起的公關工作。艾維‧李建議的策略，獲得了這位億萬富豪的讚賞。「我還是第一次被人建議什麼計畫都別做呢，」洛克斐勒對他說道，「你建議的路線簡單明瞭，確實有吸引力。」

艾維‧李提議的策略就是公開透明（transparency），要做的不是花錢收買記者、或是刊登與政治宣傳無異的全版廣告，而是要用事實服人。讓煤礦的作業員跟國民衛隊（National Guard）說出他們自己的故事。要藉此展現，比起寫這篇報導的記者，你還更急於把真相公諸於世，畢竟記者可能有他們自己的議程。

艾維‧李就此展開了他的第一場大型公關企劃，將簡報稿給了新聞媒體等輿論形塑者，好讓他們刊登關於科羅拉多情勢的大量事實。而且是站在他那邊的事實，站在他那邊的資訊。他否定了罷工的正當性，並且直截了當地將造成不法與失序的責任，反過來歸咎於罷工領袖。他表明洛克斐勒在公司裡的角色受限，同時指出煤礦業對美國經濟貢獻良多。他聲明合理工資符合勞資雙方的利益，也頓挫罷工方的氣勢，並讓媒體了解到，洛克斐勒並沒有什麼好隱瞞的。

艾維・李後來被厄普頓・辛克萊（Upton Sinclair）冠上了「毒藤」（Poison Ivy）的稱號，而歷史學者霍華・津恩（Howard Zinn）則稱勒德洛慘案「或許可以算是美國史上最暴力勞資衝突事件的高潮」。但是這些描述，幾乎都無損於艾維・李的重大成就。艾維・李比許多人更早了解到，公開透明是很複雜的一件事，而客觀（objectivity）本身，也不過就是另一方的觀點罷了。所以，他在建議洛克斐勒說出真相時也很清楚，真相並非一組不會變動的數字。

公共輿論、廣宣工作（publicity）以及公共關係，都在十九世紀末成為了顯學，往後更是重要性日增。這些產業越來越被廣泛運用，顯示了隨著時間過去，有權者也越來越能認識與利用各種文化工具，用於銷售，以及操縱與挑動人心。

眾所皆知，人類是不可靠會犯錯的，因此這些為了勸誘、挑釁、安撫與煽動而設計的技術，才得以興起。每個成功的公關主管以及每個廣告人都知道，可以把人類簡化成各種情緒，再加以操縱。下面兩章雖然會探討公關業與廣告業的日益專業化與精細化，但主旨其實在於，將人類根本上的不理性視為理所當然的這一整套技術，是如何出現的。

藉由認識它出現的歷程，我們就能更了解當今運用文化的方式。艾維・李所做的創新，有助於我們了解卡爾・羅夫（Karl Rove）做的創新。而喬治・蓋洛普（George Gallup）所採用的技巧跟他的焦點團體訪談法，也讓人更能理解蘋果直營店何以顯得如此特別且誘人的室內設計。我希望透過建立更豐富的理解，將有助於我們更具體地辨識出權力運作的方式。

## 戰爭催化劑

文化操縱技術的創新，經常以戰爭作為主要的催化劑，第一次世界大戰也不例外。

不干涉（nonintervention）原本是威爾遜總統上台時的政見，但是一九一七年四月，他還是對德國宣戰了。他曉得，在這個全國陷入空前分歧的時刻，他必須提振軍民士氣作為這場戰爭的後盾，因此設立了公共資訊委員會（Committee on Public Information，CPI）。

喬治・克里爾（George Creel）被任命為該單位的主管。來自密蘇里州，出身背

景艱困的克里爾，原職為調查記者，也懂得要如何使用宣傳（propaganda）動員興論。他曾說過，「人活著不是只靠麵包，而是大多靠著朗朗上口的句子而活。」[1] 帶著熱忱與衝勁，力勸民眾支持戰爭的克里爾，自己也證明了此言不虛。

就像以往的宣傳一樣，有胡蘿蔔就會有棍子。一九一七年，間諜法案（Espionage Act）通過了。「一定要擊潰這些沖昏了頭、忘恩負義、無法無天的東西，」威爾遜曾在一九一五年說道。「他們為數不多卻惡劣至極，我國的公權力應當出手，將他們一網打盡。他們策劃奸計以摧毀資產，更陰謀破壞我政府的中立。」

我們在此可以看見，策略性地運用宣傳，以重新界定正派與反派的做法。這也是艾維・李用過的手法，只是現在被用在聯邦層級。在接下來的幾年裡，CPI與間諜法案鼓舞了全國民眾的戰爭熱情，以及對於一切詆毀者的猜忌。儘管CPI早已不復存在，而是被打散成許多分工更細的機關，但這份令人生畏的間諜法案卻繼續存在了一個世紀，用來對付過的人包括了羅森堡夫婦（Julius and Ethel Rosenberg）、丹尼爾・艾斯伯格（Daniel Ellsberg），以及雀兒喜・曼寧（Chelsea Manning）。

克里爾最大的成功，或許並不是他為CPI做的任何個別宣傳內容，而在於他完

全避免了使用這個詞。他曾表示，「我們不稱之為宣傳，因為這個詞，已經在德國人那裡，被冠上欺騙與腐敗。」[2]而他則堅稱，自己的工作不過是溝通而已。

不過，他們還是做出了許多成果，如J・M・弗拉格（J. M. Flagg）那張讓山姆大叔伸出手指說著「我要你加入美國陸軍」的海報，以及克里爾那波聲勢浩大的「四分鐘演講人」（four-minute men）行動。他動員了將近七萬五千名志願者，請他們在社交活動、公眾集會以及友人小聚等場合發揮演說技巧，並且展現他個人支持戰爭的熱情。為何稱為「四分鐘演講人」呢？當時的輿論專家們相信，人們的注意力平均可以維持四分鐘。（如今的廣告人肯定無法想像，若能讓人注意整整四分鐘，要拿來做什麼用。）

1　Brendan Bruce, "On the Origins of Spin (or How Hollywood, the Ad Men and the World Wide Web Became the Fifth Estate and Created Our Images of Power)," CreateSpace Independent Publishing Platform, June 2013, p. 19.

2　Oren Stephens, Facts to a Candid World: America's Overseas Information Program (Palo Alto: Stanford University Press, 1955)

對於克里爾的成績，當然也有人給予惡評。普立茲獎得主暨《新共和》雜誌（New Republic）創辦人李普曼就認為，克里爾是個無能又傲慢的人。李普曼寫道，內容審查（censorship）這件事「永遠不該託付給一個本身就心胸狹隘，對於鎮壓這種愚行的漫長歷史也不熟悉的人。」[3]

李普曼對於克里爾這些做法的見解，呼應了李普曼對於民主的普遍關注。就像這位宣傳大師一樣，李普曼也相信，公眾的想法主要是透過他所謂「他們腦中的圖像」在運作，並不甚關心任何特定議題的實情。所以，他不放心讓權力太過集中於一處，也相信這樣的權力有可能將廣大的公眾操弄於股掌之中。人民太容易受到誤導，而有權者則太容易腐化。

民主是種弔詭，李普曼認為，解方就在於新聞學本身。他覺得，新聞學除了要要溝通傳遞事實之外，應該也要在容易受迷惑的公眾，以及容易腐化的政府之間擔任中介者。一九二二年，李普曼發表了《民意》（Public Opinion）一書，為廣告、行銷與公關等新興領域提供卓越的洞見。這本書或許隱晦了些，但更直接否定了民主政治的一項基本前提：選民可以客觀。正如斯圖爾特‧尤恩（Stuart Ewen）在《公關！帶風向

的社會史》（*PR! A Social History of Spin*）當中寫道，「在作為啟蒙思想堡壘的西方世界，對於理性的天真信念已開始淡出視野。廣宣人員（publicists）已開始尋找一些無意識的、直覺的手法，用於觸發公眾的激情。」[4]那麼，這些顯然不知道什麼才真正符合自己利益的民眾，又如何能夠投票呢？

## 達達主義

聚焦於戰時宣傳就無法不注意到，在現實中，戰爭本身的肆虐範圍與恐怖程度，都在急速惡化。第一次世界大戰造成了空前的毀滅，而這樣的人間悲劇，也必然對文化留下深遠的影響，尤其參戰各國此時皆已淹沒在鼓吹戰爭的圖像與修辭狂潮當中。

跟克里爾以及ＣＰＩ的手法遙相呼應的，包括了透過描述女武神（Valkyries），

3　Ronald Steel, Walter Lippmann and the American Century (Herndon, VA: Transaction Publishers, 1980)

4　Stuart Ewan, PR!: A Social History of Spin (New York: Basic Books, 1996)

以及華格納式的大時代意象，將北歐傳統的神話納為己用的德國宣傳機器。正如這位宣傳家所見，目標就是要召喚出種種隱而不顯的文化神話，以支持現正進行的戰爭。

於是，歐洲就在一次世界大戰之時，首次遭遇了國族宣傳的壓倒性威力。

就在這種由政府贊助，支持戰爭的藝術大行其道之際，達達（Dada）逆勢誕生了。一九一六年，達達發源於一家名為伏爾泰酒館（Cabaret Voltaire）的夜店。作為店名典故的法國哲學家伏爾泰，曾經籲請同胞照顧好自家的花園，作為某種自我解放的演練。在這家伏爾泰酒館，演練的是對某種創意、集體文化的探索。讀詩、吟唱、繪畫、戲劇，全都共存於這個坐滿了藝術家與政治難民的煙霧酒氣瀰漫之處。以雨果・巴爾（Hugo Ball）、艾美・亨寧斯（Emmy Hennings）、以及不久就加入的馬塞爾・揚科（Marcel Janco）、理查・許爾森貝克（Richard Huelsenbeck）、崔斯坦・查拉（Tristan Tzara）、蘇菲・陶柏—阿爾普（Sophie Taeuber-Arp）、還有尚・阿爾普（Jean Arp）為班底常客的這家夜店，很快就發展成為藝術家的小圈子，表現著越來越深刻的幻滅感。

受到絕望與敵意所逼，又渴望自由創作而齊聚於此的藝術家，都因為這場毀滅

性、粗暴又愚蠢至極的戰爭，而兩難不已。他們既對戰爭機器感到噁心，也一併拋棄了關於理性社會的觀念。如果現代性自然而然會導致這場戰爭，那他們就要徹底與現代性劃清界線。正如巴爾一九一六年在他的達達宣言（Dada Manifesto）裡寫道，「我不想用別人發明的詞彙，所有的詞彙都是別人的發明，我想要我自己的東西、我自己的韻律，還要讓母音子音都能合韻，全都是我自己的。」

若說李普曼希望新聞工作者能夠為人民詮釋事實，那麼達達所希望的，就是民眾完全不要接受由上而下所施加的。宣傳是必須加以對抗的，而形象也已經被用來招募、徵兵、爭取支持，也必須加以抵抗。因此得名：達達。這個詞聽來稚氣，並不像是詞，反倒像是寶寶最早的牙牙學語。但是用無意義來偷渡意義，也好過某種已然腐化的意義。達達想擁有一套自己的語言，跟血腥與暴力沒有牽扯的一套語言。

他們的運動很快就傳遍了全歐洲，還跨越大西洋來到了紐約。應該不計代價抵抗官方形象，這樣的觀念似乎越來越吸引人。達達顯示了，面對共同的政治敵人時，厭惡是種有吸引力的選項。以打過一次大戰的藝術家喬治・葛羅茲（George Grosz）為例，他打從心底覺得戰爭荒謬，所以就跟馬克斯・貝克曼（Max Beckmann）和奧

托‧迪克斯（Otto Dix）共同發起了新客觀主義（Neue Sachlichkeit）運動，而這些藝術家反對的唯物主義與國族主義，正是威瑪共和的特徵。

在葛羅茲描繪柏林最知名商圈腓特烈大街（Friedrichstraße）的畫作裡，他在民眾的頭頂上畫了一團懸著的，怎麼看都像是由許多商標組成的東西。這幅畫確實有些新意。它體認到，宣傳並未隨著戰事結束，反而綻放得更擴散也更狡獪。一如李普曼，葛羅茲也了解到即使在承平時期，權力的形象也在形塑著人民的心智與情緒。這番洞見是傑出的預言，而我們在探索以文化攻勢為特徵的二十世紀時，應該要將此銘記於心。

# 抽根鴻運牌，少吃一頓飯

到了幾年後的一九二九年，在紐約的復活節遊行中，出現了一支（以當時的標準而言）暴露且俗艷的壯觀隊伍，而這支隊伍的調性在許多方面，都與葛羅茲描繪的黑暗都市景象截然相反。在遊行隊伍當中，有一群女性驕傲地點起了鴻運牌（Lucky

Strike）香菸，直接觸犯了當時排斥女性公然吸菸的公眾禁忌。

　　新聞界大幅報導了這次活動，將其當成一場真正的抗議。《紐約時報》的標題寫道，「成群女子吸菸以示『自由』」，[5] 又根據《合眾國際社》（*United Press*）的報導，「為了爭取女性自由，貝莎・杭特（Bertha Hunt）小姐及其六位同事又再抽了一支。」[6] 這場活動在引人遐想的同時，也一舉重新定義了社會性別（gender）與吸菸的意涵。沒有人會懷疑，這些反應全都是事先安排好的。

　　但有一個關鍵面向，是新聞沒寫到的。這整場表演都是公關宗師愛德華・L・伯內斯（Edward L. Bernays）策劃出來的。這些女子每一位都是收了伯內斯為其客戶美國菸草公司（American Tobacco Company）付的錢，才來參加遊行的。而這場經典級的套招戲碼（stunt）並非是伯內斯的第一次，也不是最後一次，也協助界定了公關領

5　Jennifer S. Lee, "Big Tobacco's Spin on Women's Liberation," City Room (blog), The New York Times, October 10, 2008

6　Larry Tye, The Father of Spin: Edward L. Bernays and the Birth of Public Relations (New York: Picador, 2002)

域在接下來這個世紀的樣貌。

一八九一年生於維也納的伯內斯，性喜自吹自擂，好勝心極強，又機智過人。（而他姑姑就是佛洛伊德的太太瑪莎‧伯內斯〔Martha Bernays〕，也是其家族史令人有所聯想的一頁。）他了解到，公共關係不只是機靈的口號或廣告而已。最重要的是，公關就是製作真實（production of reality）。但他不同於艾維‧李之處在於，他把公關視為某種魔術，而不是另一個版本的新聞寫作。伯內斯了解，公關可以製造一種心情與精神，而且相較於情緒，事實必然是次要的。

伯內斯曾經以外圍人員的身分參與過CPI的工作，但他在做了美國菸草公司的這個案子之後，才以創新勢力的身分嶄露了頭角。他曉得對他的工作而言，既有的態度是很重要的。他曾寫道，「在機關團體改造輿論之時，背景環境本身也是一項操控因素。」[7] 他就往這個背景鑽研了下去。

正如伯內斯所見，對於一九二〇年代女性而言的兩項核心議題，就是身體形象與自由。後來被稱為「自由火炬」（Torches of Fire）的這場專案對應的是後者，而他也想了新方法來處理前者。他付錢給數名健康專家，請他們作證香菸能夠有效抑制食

慾，這些證言如今似乎顯得太過份了。伯內斯說服了一間舞蹈學校的負責人亞瑟·莫

瑞（Arthur Murray），使其作證說，現在的舞者，當他們動了大吃大喝的念頭時，抽

根菸就好了，但在當時卻大獲成功。[8]

伯內斯曾寫道，「只要你能夠影響領袖，那麼不管他們有沒有意識到這個合作，

你都自動影響了他們所主導的團體。」[9]第三方證言的效果始終是如此強大，使得當

代生活幾乎沒有哪個面向，不曾在某種程度上受到這套方法的影響。的確，從作為減

肥手段的香菸，進展到領取優厚補助的氣候科學家所發表的氣候變遷懷疑論，其間的

變化也不算太劇烈。

這場吸菸活動，不過是幾百個專案當中的一個例子而已。而他的客戶也並不全然

是大企業。在試圖將柯立芝總統改造成一位更溫暖、更有人氣的政治人物時，伯內斯

7　Edward Bernays, Crystallizing Public Opinion (New York: Ig Publishing, 2011)

8　同上。

9　Edward Bernays, Propaganda (New York: Ig Publishing)

策劃了一場有名流出席的鬆餅早餐會，再讓新聞媒體披露。如此便呈現出了一個有人情味的總統，而這也是現代政治史上第一場大張旗鼓的廣宣套招戲碼。後來跑去愛荷華州參觀農產展售會，或是在新罕布夏州參加晚宴的那些政治人物，多多少少都受到了伯內斯的影響。

伯內斯的客戶遍及了寶僑（Proctor and Gamble）、全國有色人種協進會（NAACP），以及美國鋁業公司（Aluminum Company of America）。他就像所有顧問一樣，也會依照客戶的需求，來調整改善自己的技巧。他的手法在二十世紀逐漸成為通行的標準做法。無論要為哪種意識型態服務，公共關係都變得無可缺少。伯內斯的這些方法，對於我們將在本書中談到的種種策略，有著關鍵的影響。

## 當測風向變成好生意

若說柏內斯與李普曼是製造認同的早期大師，那麼喬治・蓋洛普就是第一個測試群體意向的人。一九〇一年生於酪農人家的蓋洛普，在愛荷華大學唸的是新聞學。他

在校園報紙《愛荷華人日報》（Daily Iowan）擔任編輯時，就宣揚過某種對於民主建設的堅定信念。「別害怕當個激進派，」他寫道，

「我們需要無神論者、自由戀愛主義者（free-lovers）、無政府主義者、主張自由貿易者、共產主義者、主張單一徵稅者（single taxers）、國際主義者、保王主義者、社會主義者、反基督信仰者……要懷疑每件事，質問每件事。」[10]

他很早就對民調感興趣，這也與他對民主的信念密切相關。這份興趣從一開始，就用一種別開生面的方式表現出來。據傳，蓋洛普舉行了一場民調，試圖選出最漂亮的校園美女，優勝者奧菲莉雅‧米勒（Ophelia Miller）後來成為了他的妻子，他們在一九二五年結了婚。

10
B. Z. Doktorov, George Gallup: Biography and Destiny (Moscow: Polygraph Inform, 1990), romir.ru/GGallup_en.pdf, 74.

蓋洛普大三時，曾在位於聖路易的達美高廣告公司（D'Arcy Advertising Co.）暑期打工，該公司後來還製作了可口可樂的聖誕老人形象，以及百威啤酒的流行名句「屬於你的百威（雙關：好友）」（This Bud's for You）。[11] 達美高當時就公眾所閱讀的新聞報導類別進行調查，但蓋洛普認為結果並沒有說服力：「我發現，很高百分比的受訪者都聲稱自己讀的是社論、全國與國際新聞。很少人會承認自己在讀八卦欄目，或是其他拿不上檯面的專題報導」。[12]

這番洞見形成了他的學術志趣，他還提出了一套新的民調方法，當成他的博士論文。這篇題為〈判別讀者對報紙內容興趣的客觀方法〉的研究，試圖以更精準的方式，來判斷讀者真正在注意的東西。蓋洛普與《愛荷華紀事報》（Iowa Register）這份當地報紙合作，發現該報側重國際事務的標題，並未讓讀者留下深刻的印象，其文句過於鬆垮，也不夠簡短明快。「報上刊出最重大報導所吸引的讀者人數，遠不及典型問卷調查所顯示的結果，」蓋洛普寫道，「如漫畫、感情諮詢等欄目的讀者，都遠多於此。」[13]

一九三二年，蓋洛普被廣告業巨擘揚雅公司（Young and Rubicam）延攬，在剛成

67　二、說服者

立的研究部門擔任主管。他在揚雅鑽研了紙媒廣告的有效性，在他的監督下，也進行了史上第一場關於廣播衝擊的研究。更決定性的是，他在同一年展開了預測選情的工作。他先是去幫岳母歐拉・巴布考克・米勒（Ola Babcock Miller）打選戰，待她勝選也當上了該州首位女性州務卿的時候，蓋洛普的這套科學民調，也因為率先預測了選舉結果，而廣受讚譽。

因這次成功而聲名崛起的蓋洛普，接著在一九三五年創立了美國民意（American Institute of Public Opinion），又在一九三六年準確預言了羅斯福總統將會擊敗共和黨籍的對手阿爾夫・蘭登（Alf Landon）。蓋洛普一下子就成了目光焦點。如果他能預測選舉，那他還能做哪些事呢？而這些監測民意的工具，又可以如何應用於類型越來越多的產業，讓他們替同樣越來越多的閱聽人量身打造訊息與產品呢？

11 譯注：該企劃在中文市場之文案為「百威，敬真我」。
12 同註 10,75。
13 同上。

接下來幾年裡，蓋洛普接連來回穿梭於政治、廣告、新聞以及娛樂領域，同時公共關係與民調也成為發展成熟的工具。透過這些工具，或許也能理解權力被人運用，以及顯現在美國人生活中的方式。於此同時，遍布全美的各種產業也顯得越來越有興趣進行文化操縱，或是為特定的閱聽群眾量身訂做產品──端賴你對他們的同情程度而定。

## 創造現象，是最好的行銷

公共關係跟制度化的民調都出現於二十世紀初，而廣告業得以急速興起，也是因為採用了這些必需技術的緣故。

消費社會已在此時浮現，人們突然有了成衣可穿，車輛征服了城市的街道，美國人已在學習不要只靠必需品過生活。隨著消費成為優先，對於新型與舊有產品的區隔與感知，也就變得比開發產品更重要了。到了一九二〇年代，如智威湯遜（J. Walter Thompson，客戶包括寶僑、通用電氣）以及BBDO（客戶包括登祿普輪胎、通用

汽車）等廣告公司，對於企業的運作已經不可或缺。沒有他們的服務，各公司就別想推出成功的產品。據曼塞・布萊福（Mansel Blackford）與K・奧斯丁・克爾（K. Austin Kerr）在他們的著作《美國歷史上的企業》（Business Enterprise in American History）當中所提及，「一九一九年時，廣告支出只占企業分銷總支出的八％；到了一九二九年，比例已經到了十四％。這一年的廣告支出，已經將近三十億美元。」[14]

智威湯遜的史丹利・雷索（Stanley Resor），與他革命性的文案寫手，也是後來的太太海倫・蘭斯道恩（Helen Lansdowne），就是這場廣告革命中影響力最大的兩人。蘭斯道恩是第一位在廣告公司升到高階職位的女性，並且對某種通常用來瞄準女性消費者的運作手法，留下了重大的影響。蘭斯道恩寫道，「我在為這些產品做廣告時，提供了女性的觀點。」[15] 她更把關於性的題材也用進了廣告企畫，如某則肥皂廣告的

14 Mansel Blackford and K. Austin Kerr, "The Rise of Marketing and Advertising," in Business Enterprise in American History (Boston: Cengage Learning, 1993)

15 Stephen Fox, Mirror Makers: A History of American Advertising and Its Creators (Urbana-Champagn: University of Illinios Press, 1997)

文案就是「你喜愛撫摸的肌膚」。同時，雷索則將他對統計與心理學的興趣，應用在廣告這個在不久前仍大多受到直覺、而非嚴謹分析在主導的領域，他熱切信仰著這門廣告的科學。基於這樣的信念，雷索雇用了學經濟學與心理學的員工，而他一如伯內斯，也廣泛使用了第三方證言，聘請了社會賢達與名流來代言美妝產品。雷索與蘭斯道恩讓智威湯遜成為當時最大的廣告公司。

以刊登廣告的空間來說，規模與觸及範圍都在增長。一九二三年，二十五歲的亨利‧羅賓遜‧魯斯（Henry Robinson Luce）及其室友布里頓‧海登（Briton Hadden）創辦了全國第一份週刊，也就是《時代》雜誌。該雜誌發行量的大幅成長，使其廣告主有了一舉觸及全國的潛力。正如史蒂芬‧福克斯（Steven Fox）在他傑出的廣告史著作《鏡像製造者》（Mirror Makers）中所說，「此時做廣告的輕鬆寫意，後世再也不能及。公眾接受時是如此不加批判，經濟是如此有力，政府是如此相挺。貿易量來到高點，一切欣欣向榮。」

刊登廣告的新實體空間也出現了。如西爾斯（Sears）、羅巴克（Roebuck）、伍爾沃斯（Woolworths），以及沃爾格林藥妝（Walgreen Drug）等百貨公司與連鎖店，正

是消費文化浮現的關鍵，而這些店家所提供的（除了先前無法想像的消費品供應之外）還有三維立體空間裡的廣告。室內設計與櫥窗展示成為了集體著迷的對象，而這些商店又投入了更大的工夫與精力，藉以在店面內引誘顧客。

消費文化早期，美學與產業的融合是前所未有，廣告的影響力自然也滲透至藝術當中，反之亦然。當時盛行的幾波藝術運動，都沉浸於財富、奢華以及魅惑力當中。例如先橫掃法國，繼而登陸美國的裝飾藝術（Art Deco），就借用了每一種藝術風格，並全都混進了某種消費主義的刺激感。他們借用了立體主義的叢生尖角、未來主義的速度鮮明感，乃至當時世界各地許多考古發現所激起的神祕異域情調。

不同於裝飾藝術，工業藝術（art-in-industry）這波運動的影響範圍，則較為狹窄，英國的匠人工藝（Arts and Crafts）運動尤其如此。（強烈反對資本主義、偏愛小商店與行會的設計師威廉·摩里斯〔William Morris〕，想來會對這種挪用感到衝擊與驚愕。）另一點不同於裝飾藝術的是，工業藝術與其說是一波藝術運動，倒更像是一種零售的哲學。走在前方的店面設計師運用高端設計，為功利目的服務。在此意義上，工業藝術完美地象徵了一波已無可否認的潮流，將文化與行銷融為一體，使用文

化的詞彙與語言，以達成行銷所尋求的結果。

## 收聽過濾

電台廣播就不同了，當時的廣播很激進，這種新科技不僅迅速轉變了美國人觸及各種文化的方式，也擴大了用文化散播商業訊息的規模。

廣播是繼報紙而起的新一代主要大眾媒介，不過認真說來，也許廣播其實才是第一代。就算是當時最成功的報紙，其流通份數也遠遠比不上廣播的觸及人數。一九三三年時，美國已有三分之二的戶數擁有一台以上的收音機。[16]

一如公關產業，廣播也是在一次大戰期間冒出來的勢力，並且在隨後幾年內出現爆炸性成長。廣播催生了未來的、極度多樣化的資本主義文化形式，包括節目贊助以及肥皂劇在內的各種事物，以及ＡＢＣ與ＣＢＳ等主要的頻道網，全都源自於廣播。

即使在幾百萬人陷入貧困的大蕭條期間，大多數美國人卻還是覺得，非擁有一台收音機不可。他們不得不如此，若沒有收音機，恐將與各地發生的時事脫節。全國民眾的

耳朵，都在同步收聽同樣的頻道。

唱片也進入了空前的欣欣向榮，在一八九〇年代，唱片主要是在「留聲機播放廳」（phonograph parlors）播放的。這類公共領域的可及性遠遠超過了收費昂貴的音樂廳，而且從定義上就更迎合一般大眾而非鑑賞家。樂譜（sheet music）一直風行到一九二〇年代為止，在此之後，唱片的銷量就一飛沖天。在一九〇〇年，賣出的唱片約有四百萬張；九年後數字來到三千萬；到了一九二〇年，銷量再次激增，達到了一年一億張。廣播的急速成長更是放大了這個效應，而將廣播與唱片業加在一起的規模之大，也就表示過去一直屈居少數，局限於一地的藝術聽眾，現在已經成為全國性的群體。爵士樂就是一個在廣播時代蓬勃發展起來的藝術。

爵士樂起初是綜合了非洲旋律、非裔古巴音樂，以及受過古典訓練的散拍音樂（ragtime）作曲家史考特・喬普林（Scott Joplin）的曲子，而為人所知。爵士樂原本是屬於美國境遇最慘、最貧困階層的音樂，訴說的是關於抵抗與自由的語彙，既體現

Susan E. Gallagher, "TIMELINE: History of Radio & Politics,"

了世代的對立（孩子喜歡、父母討厭），又標誌了一項關鍵性的分野。大多數的音樂專家都主張，爵士樂體現了文化工業令人難以忍受的墮落，又由於其傳布手段是透過廣播與唱片業，它不只是另一種類型，而是一波名符其實的狂潮，激起的熱情更是史無前例。爵士樂創造了新的舞蹈與時尚，更衝擊了家庭規範。在家演奏吟唱，以及傳統正式舞（formal dances）的時代，實際上就此結束。

爵士樂還揭示了一項悖論，在大眾傳播的時代，一股文化力量可以既有強烈的顛覆性，卻又大獲成功。而且這股文化力量，至少到目前為止，還有能力做出批判與質疑，也能夠提倡獨立性。換言之，文化是有力量的，但是被有權者掌握的文化，似乎就並非如此，或者至少尚未如此。

## 《我的奮鬥》

這段話出自阿道夫‧希特勒所寫《我的奮鬥》一書。

「宣傳的藝術，正是能夠透過訴求公眾的感覺，以喚醒他們的想像，要找出恰當的心理學形式以擄獲他們的注意力，並且訴求國族大眾的內心。組成廣大人民群眾的，並不是外交官或法學教授，連能夠在特定情況下做出理性判斷的人都不是，而是一群猶豫不決的，不斷在這種與那種觀念之間搖擺的群眾。」

如果這些話聽起來跟克里爾和李普曼給人的感覺很像，那是因為這種觀念在當時正時髦（或許甚至還是對的）。每個政壇新秀都認定，操縱不會思考的大眾，是理所當然，希特勒更是為此而採取了一切的必要手段。對於他，還有其他的德國人來說，一次大戰的敗戰痛楚，就是一股強大的驅動力。希特勒想要改正先前的錯誤，其中就包括了改進做宣傳的方法。在納粹黨費時研擬一套群眾政綱的時候，希特勒的政治思想從一開始就是建立在一長串的敵人清單。敵人無處不在：布爾什維克（bolsheviks）、同性戀、藝術家、猶太人與仍是來自內部的威脅。跟他們打過一次大戰的勢力則是來自外部的威脅，而這些人就成了第三帝國的宣傳要打擊的目標。

與赫姆斯的激烈恐同不無相似之處，希特勒的反猶太主義（anti-Semitism）也出

自深層的信念。第一次世界大戰結束時，希特勒就像許多有著戰後創傷的德國人一樣，深信猶太人在德意志民族的背後捅了刀。這想法確實不理性，但依然在流傳。

說希特勒陷入了反猶的狂熱，是如此理所當然，以致於希特勒在歷史上已經變成了反猶太主義的同義詞。但正如我們在這段故事裡所看到的，可供希特勒選用的這幾套工具，有許多都早已（而且至今依然）隱約存在、呼之欲出。希特勒的掌權與其說是異常現象，不如說是揭示了文化力量催化的走強趨勢，而且他們也結合了成長中的公關與廣告技術，以及蓬勃發展的文化傳播科技。將這一切都跟希特勒瘋狂的種族主義混合在一起，就成了一個空前的火藥桶。雅利安民族（the Aryan nation）這個觀念有如一場前資本主義的搖滾演唱會，席捲德意志全境。

儘管希特勒在一九〇七與一九〇八年報考維也納美術學院接連落榜，他卻始終對設計、審美與詩詞抱有深刻的信仰。他天生就有著歌劇式的感受力，不只是在修辭上浮誇，還擅於把每件事都表現過度，他的美學感後來就成為納粹黨的正字標記。一次大戰結束後，他於一九一九年加入德國工人黨（後來更名為國家社會主義德國工人黨，簡稱國社黨，又以音譯簡稱為納粹黨）。尤其受到該黨反共、反資本主義、國族

主義的意識型態所吸引的希特勒，很快就重新設計了他們的黨旗，改成以血紅色為底，在白色圓形裡寫上黑色卐字的圖案。希特勒在《我的奮鬥》裡寫道：

「新旗幟，也就是外觀的問題，讓我們在那段時間繁忙不已。建議湧自四面八方……新的旗幟也必須象徵我們自己的奮鬥，因為它另一方面也被期待具有高效能，有如一幅海報……有如一枚在幾十萬種狀況下都能先聲奪人，在政治運動中引人矚目的有效徽飾。」

卐字在這段期間就已經廣為流通，而希特勒也決定，要讓他們的黨旗比打對台的共產黨還要更紅、更亮眼、也更衝擊。希特勒所投入的鬥爭不僅是政治上的，也是美學上的，而且他決意取勝。

兇殘反猶，為人阿諛奉承的戈培爾（Joseph Goebbels），以擅長慫恿希特勒動用宣傳而聞名。戈培爾出身基層，在希特勒手下當到了帝國公共啟蒙暨宣傳部（Reich Ministry of Public Enlightenment and Propaganda）的部長，又以作家、哲學家以及公共

演說家的身分自居。畢業於海德堡大學哲學系的戈培爾，熱切期待為演說擬稿，詳述他關於偉大雅利安種族的哲學、布爾什維克在俄國與國內興起的浪潮，以及猶太人犯下的錯誤清單。戈培爾一如希特勒，也是個演說家，還會對著鏡子練習演說。煽動性的演說是他宣傳攻勢的主要組成，而他最可靠的夥伴，也就是爵士樂的最可靠夥伴：廣播。

廣播將納粹的話語帶進了德國人的客廳。納粹黨在反智的同時，卻又深深致力於公開演說，而他們最渴望的，就是與人耳的親暱連結。在似乎失落了一切的大蕭條期間，希特勒與戈培爾這些挑動人心的話語就適時上陣，向聆聽者放出電流。隨著經濟陷入停滯，德國的廣播也開始被用來定義敵人與救贖的手段。「我們生活在群眾（masses）的時代裡，群眾則正當地要求參與當天的重大事件。廣播是在精神運動與民族之間，在觀念與人民之間最有影響力且重要的中介。」[17]戈培爾如此寫道。

廣播也許是戈培爾最偏愛的科技，但他另有數種形式，可以為納粹黨爭取支持。納粹從來就不缺像是Ｐ・Ｔ・巴納姆（P. T. Barnum）那樣的炫技意識。從一九二三年起，國社黨就在體育場舉辦了多場有著演說、橫幅布條，以及華格納音樂的造勢大

會。他們在慕尼黑首次舉行了這種特大型造勢，但一九二七年就把第二場移師到紐倫堡。這是經過計算並意識到場地的特殊性而做出的決定。紐倫堡成為造勢大會的根據地，而這座城鎮本身的中世紀景色也提供了合適的氛圍，以催化出猛然襲來的歇斯底里國族主義。透過碎石地面、獨特的巴伐利亞建築，以及林木叢生的山丘，就能展現出歷史。這些大型活動被當成精神咒語，但藝術卻永遠達不到類似的功效，因為在二十世紀初，藝術已經發展出懷疑論這種非德意志（un-German）。說穿了就是脫離現世（unworldly）的特徵。但對於許許多多的納粹青年團成員（Nazi youth）而言，這些造勢活動發揮的主要是宣洩功能，屬於浪漫派的、不加批判照單全收的思考方式，此時可謂空前發達。在這個曾在戰爭中一蹶不振、又充斥著大眾文化與廣告等新機制的國家中，更為明顯且正中下懷。

這些造勢活動都經過精心的編排，充滿了激昂的國族主義演說，以及為了日益壯

17
Joseph Goebbels, "Der Rundfunk als achte Großmacht," Signale der neuen Zeit. 25 ausgewählte Reden von Dr. Joseph Goebbels (Munich: Zentralverlag der NSDAP, 1938)

大的雅利安民族所舉行的神祕儀式。在每場造勢大會的尾聲，都會舉行一場名為「黨旗祝聖」（consecration of the colors）的典禮，這時會用新的納粹黨旗碰觸一面染血的舊旗，血跡據稱來自希特勒一九二三年的失敗軍事政變「啤酒館暴動」（Beer Hall Putsch）當中的喪生者。

要以官僚的方式展現出雄心壯志，活動的規模與排場就無可避免地急遽擴大。造勢活動成為一齣堪與伍茲塔克、奧運會以及鐵娘子樂團（Iron Maiden）演唱會比美的雅利安民族搖滾歌劇，並且漸漸成為納粹宣傳機器不可或缺的一部分。在紐倫堡被選為造勢大會的舉辦場址時，黨的建築師阿爾伯特・史佩爾（Albert Speer）也被派往當地設計場地。在納粹狂熱的極盛時期，史佩爾想到的點子，是用航空探照燈來營造他所稱的「光之大教堂」。將一百三十盞探照燈直接打向夜空，造就一幅幾哩外都看得見的壯觀景象。史佩爾創造的不僅是一間劇場，更是整片全方位的變動幻景（phantasmagoria）。說這是件藝術品，都還低估了它真正的意義，史佩爾創造的是一道迷魂咒。

在拍攝這些造勢活動的影片中，最有名的就是為納粹製作宣傳片的萊妮・里芬斯

塔（Leni Riefenstahl）的《意志的勝利》（*Triumph of the Will, 1935*）。這部片子記錄了共有七十萬人參加的一九三五年紐倫堡造勢大會，也被認為是史上最偉大的宣傳片。她在此運用了許多創新的電影手法，包括空拍畫面，以及用移動中的攝影機進行拍攝。在與納粹相關的事物以及里芬斯塔自己，都還沒跟邪惡劃上等號的時候，她還曾以本片在威尼斯影展獲得金獎。

到了一九三三年，隨著戈培爾升任宣傳部長，希特勒也當上了總理，整個文化機器的光譜也都被政府納入集中管理。電影業成為國營事業，因為戈培爾有意要強化並運用流動影像這種有力的工具。據估計，共有四千五百萬德國人看過這些政府製作的影片。[18]

身為藝術家時不受賞識的希特勒，做出的報復就是製作了《偉大德國藝術展》（*Great German Art Exhibition*）。這檔展覽意在吹捧那類符合納粹政權喜好的藝術，評

18　Randall Bytwerk, "First Course for Gau and County," en.wikipedia.org/wiki/Nazi_propaganda (retrieved June 19, 2014)

審團起初是由戈培爾召集組成。由於希特勒是如此熱愛藝術，不令人意外的是，他看見選出的評審名單後，就把他們全開除了，改由他的御用攝影師漢里希‧霍夫曼（Heinrich Hoffman）來擔任評審。

如此輕視戈培爾，反讓這位宣傳部長激發更多創意。早在傑西‧赫姆斯之前，戈培爾就做過這種事了。他編出立論基礎，在原本的檔期以外，另行舉辦了一場名為《墮落藝術》（Degenerate Art）的藝術展。這場展覽納入的德國藝術品，都呈現了墮落的精神，以及由內而外敗壞國家的文化種子。我們很難想像赫姆斯也編得出這樣的說詞，但同時又不禁覺得，赫姆斯應該也在腦海裡策劃過這類展覽吧。這場《墮落藝術》共展出了六百五十件藝術品，其中包括了德國籍的達達派成員葛羅茲（Georg Grosz）、康丁斯基（Wassily Kandinsky）、蒙德里安（Piet Mondrian）以及夏卡爾（Marc Chagall）的作品。每天參觀群眾將近兩萬人，連納粹黨都認為這檔展覽辦得很成功。

納粹熱愛文化，他們使用文化，他們散播文化。舉凡電影、音樂、旗幟、標語、焚書、造勢大會與假期，全都運用了充斥著刺眼血紅、卐字以及眩目白色的變動幻

景。這些固然都已為人所知（反猶太、宣傳與納粹在二戰之後經常被當作同義詞），但從二十世紀中葉快速擴張的文化工業來觀察，還是會有所助益。這些現象並非各自分立，這種反猶太、宣傳與納粹的混合物，再加上日益成熟的文化技術，所引發的爆炸反應，造成了一場史上罕見的大型人道災難。

當然，德國本身會走上二次大戰與大屠殺的道路，也有其社會與政治經濟方面的原因。但是，這種藉助文化操縱，更重要的是還藉助種種新興文化的傳播工具，以振奮民心的能力，也造就這片適於融合國族魂靈的沃土。納粹那種咄咄逼人又無孔不入的反猶主義，就是動員文化的一種有力手段，而電影、廣播、印刷、設計與演說也都是連帶用上的。納粹也利用了塑造敵人這種有力的手段製造國族。敵人是進行文化操縱的關鍵支點，而我們也知道，這些敵人後來也都在集中營裡遇害了。

猶太大屠殺就在瀰漫的憂懼與懷疑中，成為二十世紀中葉的標記。作為知名形象的希特勒，幾乎成了神話中的人物。大家都說納粹與希特勒本人與眾不同以至於世上許多人都覺得，只要享受勝利，就足以作為答案了。大屠殺若是帶來什麼教訓，那就是除了暴政的力量之外，暴民心態的力量也同樣值得恐懼。負責押送猶太人前往隔離

區與集中營的秘勤官員阿道夫・艾希曼（Adolph Eichmann）受審時，哲學家漢娜・鄂蘭曾對此寫道：「儘管檢方花了這麼多力氣，大家還是看得出這人並非『怪物』，只是實在很難不覺得他是個小丑。由於這種念頭可能讓所有努力功虧一簣，加上他們這種人害得數百萬人受難，更使人難以支持這種念頭，所以很少有人留意到，也幾乎沒人報導過他那些最不堪的小丑行徑。」鄂蘭替廣大知識社群說出了這段話。納粹最麻煩之處，除了暴民心態之外，還有他們能堅決遵守信念，又完全沒有批判性。德國人民有如旅鼠般集體躍下了懸崖，跳進了他們領袖顢頇的瘋狂當中，全民都成了小丑。

# 三、說服者之續篇

總之，你就是「被廣告」了

美國在戰爭年代的特徵，就是配給、堅忍與樸實。這是一種基於愛國主義的勤儉，一切都是為了打勝仗。戰後的年代則以宣洩為特徵，在此又表現成一種新型的消費，規模變得更浩大，可能性也變得更多。文化與廣告產業也擴張得比以往更為龐大，在接下來幾十年裡，它們即將成形，並鼓吹美國的消費文化。

正如我們所見，二十世紀前半的各國政府，已經學會如何發揮公關和廣告的力量，以及至少在納粹的例子裡，看見包藏禍心史無前例。到了二十世紀後半，這些成果全都民主化了。戰爭結束之後，這些文化的用途不再專屬於國家，並且成為不分規模或業種的每家公司都運用的必備工具。每個軍種都設立行銷部門，連鎖零售商店和許多地方銀行也是如此，商業已經與公關本身的力量密不可分。

於此同時，在美國的經濟與文化生活中，非物質商品的重要性也提升到新的層次。電視、音樂、電影、時尚與廣告不僅在國內經濟扮演了重要的角色，也將證明，它們決定了美國人對於週遭世界的理解。文化無所不在，並且徹底改變美國日常生活的調性。

不過弔詭的是，方法雖然往擴大化與複雜化發展，文化還是成功促使美國人更加

崇尚個體性與自我表達。披頭族（beatniks）與艾倫·金斯堡（Allen Ginsberg）所讚譽的，跟麥迪遜大道所宣揚的，都一樣是解放與自由。換言之，這些體制機構乍看似乎與宿敵無異，全都推了世代認同一把。做為文化與行銷間衝擊的隱喻，很難想像有什麼比讓個體性（individuality）成為賣點，以及此事與貪欲的關係更合適了。在二十世紀後半，一直到二十一世紀初，若是沒有使你更獨特的消費品，哪有辦法脫穎而出呢？

## 撲向聚光燈的飛蛾

　　一九四一年，德國的馬克思主義者提奧多·阿多諾（Theodor Adorno）來到洛杉磯的太平洋濱帕利塞德（Pacific Palisades），而這個地方，用托馬斯·曼（Thomas Mann）的話來說，已經變得像是德屬加州一樣了。越來越興盛的電影業（及其偶爾對左翼的同情），也使得德國離散左翼的知識階層越來越對這裡不僅產生興趣還有疑慮。阿多諾過來時，布萊希特跟荀白克都已經住在這裡了，托馬斯·曼自己也是。

像布萊希特一樣，阿多諾也很快了解到，好萊塢與他自己的批判路線背道而馳。

阿多諾把目標放在他與同事霍克海默（Max Horkheimer）所稱的「文化工業」（the culture industry），並在他們的著作《啟蒙的辯證》（Dialectic of Enlightenment）當中的〈文化工業：作為大眾欺騙的啟蒙〉這一章，對此做了最好的簡述。

這篇文章闡明了，公共關係、廣告以及傳播等新興科技，越來越趨向匯流。如果蓋洛普的興趣在於測量民意，那麼阿多諾與霍克海默則假設了，上述事物全是為了擴張消費市場而做的努力：

　　文化工業具備裝配生產線性質，也就是以合成組裝、事先計畫的方法做出產品（除了片場之外，還有廉價傳記、偽紀錄式小說，以及熱門歌曲的彙整製作方式，或多或少也如同工廠一般），非常適合廣告。把個別的重要點變得可以拆卸、交換，甚至是嚴格來說，使其脫離一切相關意義，將其借給作品以外的目的。其效果、技倆、可重複的個別手法，一直都被用來展示商品，以達成廣告目的，而如今為明星做的每個怪物式特寫（monster close-up），都是為其美名

做的一則廣告，每首熱門歌曲都是同音律（tune）再次傳唱。在技術與經濟上，廣告與文化工業已融為一體。就這兩者而言，在數不盡的地方都能看見相同的內容，相同文化產品機械式重複，也已經與宣傳口號的機械式重複無異。就這兩者而言，對於效率（effectiveness）的堅決需求，使科技成為心理科技（psycho-technology），成為了一套操縱眾人（manipulating men）的程序。兩者都要符合驚奇卻又親民、平易近人卻又好記、熟練卻又簡單等標準，目標就是用排山倒海的姿態壓倒顧客，而顧客則是被設想成要不是心不在焉，就是心懷抗拒。[1]

阿多諾與霍克海默關切的是資本主義如何形塑日常生活，所以他們既注意文化，也注意生產文化的機器。他們論證，文化的生產必定會造成同質化（homogenizing）的效果，並將一切的文化表達（cultural expression）都簡化成經過篩選（filtered）的相同產品。這是種易於消費的產品，但它帶來的並非純粹審美的回報——這種產品所

1　Horkheimer, M., and Adorno, T. W. (1972). Dialectic of enlightenment. New York, Herder and Herder, p. 39.

追求的終究是暢銷，而非品質。

對阿多諾來說，商業化（commercialization）可不是什麼抽象的問題。欣賞荀白克與現代實驗音樂的阿多諾，對於文化的大眾化（massification）則是痛恨不已。雖然爵士樂尤其令他覺得可憎且迎合主流，但他對通俗文化（popular culture）的輕蔑是不分體裁的。（跟童星秀蘭‧鄧波〔Shirley Temple〕住在同一條路上大概也於事無補。）就像許多前衛派一樣，阿多諾也看衰為大眾設計的音樂與文化，在他看來，這些東西並沒有比被收買的商業廣告好到哪裡去。

說他的視角有盲點，都過於輕描淡寫了。爵士樂確實是美國最偉大也最複雜的藝術形式之一，這對當時的許多人來說，是顯而易見的事。總之，一直強調這種由資本主義建立的文化，也不算……嗯，有趣吧。如果連摩城唱片（Motown）或早期的搖滾樂，如威利‧尼爾森（Willie Nelson）或佛利伍麥克樂團（Fleetwood Mac），都不能算是熱情洋溢的自我轉化與表達所造就的絕景，那什麼才算呢？若要用阿多諾那麼冷峻的態度來看待文化工業，那就表示，唉，也得把華盛頓硬蕊龐克（D. C. hardcore）貶低遠不如原本（精彩至極）的樣子才行，或是假裝死亡金屬（death

metal）並沒有可怕得令人興奮。這也就表示，不能去談論 Run-D.M.C. 與肯卓克‧拉瑪（Kendrick Lamar），以及每一個讓任何藝術共鳴跨出小圈圈的人，有什麼偉大之處。對於資本主義在文化工業的崛起中扮演的角色，固然可以、也應該抱持著憤世嫉俗的態度，但對於主流藝術所帶來的寶藏，卻也必須懷有深刻的欣賞以及正確的信念，才能沖淡這種憤世嫉俗。

儘管我們保持相當程度的批判，但仍應謹記，在阿多諾與霍克海默提出批評時，電影已經成為美國的主要出口商品之一。在二十世紀前半的多數時間裡，電影業都受到六大片商的主宰。哥倫比亞影業、環球影業、派拉蒙影業、迪士尼影業、華納影業，以及二十世紀福斯等片商除了拍電影之外，也捧出電影明星、握有發行管道並且控制院線。最能代表電影產業的主宰地位，也最能佐證阿多諾的主張的事實或許就是，好萊塢延攬測量公眾對電影熱衷程度的人，恰巧就是我們的老朋友蓋洛普。從奧森‧威爾斯（Orson Welles）到琴吉‧羅傑斯（Ginger Rogers）在內的每個人，在相當大的程度上，全都做過市場測試。

但這個黃金時代裡的電影業，卻也是高度集中化，到了一九五〇年代，反托拉斯

訴訟，再加上電視的出現所造成的雙重打擊，也重創這個產業。電影的票房數字也在一九五〇年代驟減，從一九五〇年的六千萬，降低成一九六〇年的四千萬。2 但這幾家電影業的巨頭，可不會白白將文化控制權拱手讓人，他們大力投資電視與音樂產業，以確保無論情勢往哪邊發展，都能繼續維持電影業的主宰地位。

一九五二年十月二十九日，默片名角查爾斯・卓別林（Charlie Chaplin）在巴黎為他自編自導自演的新片《舞台春秋》（Lime Light）舉行一場記者會。克萊兒・布魯姆（Claire Bloom）在片中飾演一位時運不濟想自殺的舞者，受到同樣落魄的舞台小丑卓別林鼓勵，而恢復了健康與登台的自信。在片尾，卓別林與巴斯特・基頓（Buster Keaton）所飾演的，曾被認為過氣的搭檔在一場慈善音樂會上演出，不料卻在舞者結束表演，獲得滿場喝采時心臟病發。卓別林的復出之作《舞台春秋》有著悲傷的結局，也很難不被視為某種隱喻：一則關於好萊塢後浪推前浪的故事。

卓別林這場記者會進行得並不順利。聲譽顯赫的卓別林，由於始終扮演窮困潦倒與勞動階級男子，一直受到左派的歡迎。但有一群年輕激進的邊緣團體挑上了他，當成一個標靶，並且決定要使用媒體所提供的機會，來批判媒介的力量。這群自稱為字

母派（Lettrists）的團體成員在他的記者會上散發傳單，上面寫著「終結扁平足」（No More Flat Feet）。[3] 附隨的部分文字寫道，「因為你把自己視同弱勢受壓迫者，所以抨擊你就是抨擊弱勢受壓迫者，且有人已經從你手杖的陰影裡看見了警棍。」[4] 他們要揭穿卓別林是個冒牌貨，是個靠著窮人形象發財的富人，卓別林毫無準備，猝不及防。

這個團體逐漸演變成更激進的組織，後來較年輕的幹部又在一九五七年成立了一個強烈反對流行文化、親前衛派（並且親馬克思主義）的新團體，名為情境主義國際（SituationistInternational）。該團體最著名的代言人紀・德波（Guy Debord），就是個急躁易怒、絕頂聰明的人，對愚蠢的舉止也沒什麼耐心。情境主義者尤其關注他們所謂的「進階資本主義」（advanced capitalism），也就是透過行銷與文化的編排

2　Thomas Gate, "The American Film Industry in the Early 1950s,"

3　譯注：「扁平足」在此指卓別林在電影中的站姿。

4　Christina Harold, OurSpace: Resisting the Corporate Control of Culture (Minneapolis: University of Minnesota Press, 1999)

（programming），來打造人民品味。而德波則進一步寫出了《景觀社會》（*Society of the Spectacle*），該書正是對媒體文化最有影響力（也最辛辣）的批判之一。

但稱上卓別林所代表的，也不只是前衛派組織的內部決裂而已。這起事件在許多方面，都完美象徵了當時對主流文化的不信任。這在一九五二年還是很邊緣的見解，到了一九六〇年代晚期，就成為主導性的知識界風潮，而情境主義者當時所做的咄咄逼人的分析、與徹底不信任的態度，也正好體現了整個世代的心神狀態。他們對視覺文化以及對資本主義牴觸所做的批判，也在一九六八年的巴黎騷亂中引發共鳴，當時的巴黎到處都有塗鴉與小冊，寫著情境主義者的經典名句：「人行道底下，就是沙灘！」、「永遠不工作」、「保證不會餓死，卻恐將無聊致死，這樣的世界我們不要」。

## 無形收買

一般而言，抱持這種廣為流傳的大眾文化懷疑論，並不表示就能排除文化的影響。巴黎等地的一九六八年暴動結束後一年，在紐約州伍茲塔克（Woodstock）的一

處酪農場所舉行的三天音樂祭，又強化年輕一代與音樂的類似關係。許多美國年輕人都有著叛逆的情緒，但要從他們日益增加對自由、解放以及自決的渴求裡，梳理出對音樂的相同渴求，並不容易。畢竟，到了一九六九年，音樂已經是筆大生意了，在許多領域的支配地位，就像同世紀前期的電影一樣。伍茲塔克音樂祭的主辦人麥可・蘭（Michael Lang）甚至描述，伍茲塔克就是一種讓企業家聚首的「放鬆」方式。創意產業的精神，在當時就已經存在，數據佐證了這一點。因此，伍茲塔克雖然帶來許多益處，卻也促成主要鎖定年輕人的音樂與文化更加受渴求，並讓人從中獲利。

音樂並不是微波爐或洗衣機，音樂幾乎是摸不著的，是無邊無際且形貌不定的，在往後的歲月裡，還可以無止盡地重現。就算你不相信文化與觀念，或是文化與人格之間有著明確的相關性，你也能夠理解，這股力量若能像這樣感動一群易受誘導的大眾，那它也將衝擊到美國人生活的每個層面。一九六〇年代時，音樂已是一種消費品，但也不僅是種消費品而已，這也是一股有著空前影響力的文化力量。在隨後幾年裡，經濟的結構也將變得越來越倚賴非物質商品，以及人們似乎源源不絕的、對於自我表達的興趣。

音樂不僅擾動了美國青年的心，也成為美國人觀照自我時必備的要件。在公共意義上，從排行榜就能得知當時的熱門歌曲，在私人意義上，人們也只要閉上眼睛就能聽到音樂。歌曲可以同時向某一人，也向幾百萬人傳達意涵。音樂不只是用來聽，也用來形塑自我。音樂既存在於體外，也存在於內心，且會縈繞於腦海之中。音樂產業的財務成長，不過是這段故事的一部分，因為，金錢雖然是產業的指標與形塑者，卻不能規定你沖澡時要唱什麼歌。可以合理假定，平均有一個樂團賺錢，就有另外五個不賺錢。而買下每一首歌之後，都能聽上無數個小時，用來在夜裡悲泣失戀，或是工作時的哼唱。雖然每張專輯都只購買了一次，卻能播上幾百次、幾千次。音樂就像轉盤一樣，也可以一直播放下去。美國不僅有了不停變換的主題曲，也獲得一種新方式，能夠占滿公民的時間與夢想。

在一九六〇與七〇年代，人數眾多的嬰兒潮世代著迷、沉醉、當然也消費購買這些後來成為其特色的影像、音樂與服裝。娛樂支出的總額在一九六〇年就已經高達八百五十億美元。[5]後來所稱的「服務與資訊經濟」已在這時露出曙光。這時的消費品明顯已經不再是實體物件，而是難以捉摸、非物質的文化物件。隨著自我表達而來的，

除了潦草記下的垮世代詩詞之外，還有購買的專輯與服裝，這可就是門大生意了。

## 盯著電視機

　　然後，電視就出現了。擁有電視機的家庭，在一九四九到一九六九年之間，從一百萬戶增加到四千四百萬戶。從前在客廳挨著收音機的全家人，毫不遲疑地就改成挨著電視。這種發明歷來最具優勢，最有效又無所不在的文化傳播科技，就這樣漸漸在一九六〇年代打進每一戶家庭，電視已是王道。

　　電視在一九六〇年代邁了成熟期，而六〇年代的歷史，與當時已經位居核心地位的電視媒介歷史，也是密不可分。回想一下上相的甘迺迪，跟汗涔涔又顯老的尼克森這兩人的電視辯論吧，這起政治事件無疑展現了電視真正的力量。或者是僅僅三年之

5　Bernard Bailyn et al., The Great Republic: A History of the American People (Lexington, Mass.: D.C. Heath, 1985), 794.

後甘迺迪遇刺，電視比任何廣播或報紙都更有效率地展現出，它可以散播震驚與恐怖的情緒。只要走到戶外，就會得知馬路對面那個仰望天空的人，剛才也看到了相同的畫面。

一九六〇年代的幾波社會動盪，也因為電視的緣故，在公眾意識中引發了廣大的迴響。那幾支可怕、感人又刻骨銘心的影片若是沒有散播出去，就無法想像民權運動時代那難以磨滅的勝利：如黑人中學生在伯明罕（Birmingham）抗爭時被狗咬、被消防水炮噴的片段，以及金恩博士的幾場重大演講等。

但這也不只是個關於高尚情操的故事，音樂能做的並不只是激勵人心、建立聯繫與使人激進，電視能做的也不只是激勵與煽動社會變遷而已。顯然不只是如此。由於電視已經無所不在，廣告也忽然具備比以往更強大的力量，電視這種大範圍視覺媒體一飛沖天，也為麥迪遜大道帶來了光明的前景。廣告業在一九五〇年代有了可觀的發展，到了一九六〇年，營收則已經激增至一百二十億美元。

但是在我們回過頭來探索廣告人的世界之前，還必須花一些時間，介紹一下當時幾位偉大的先知先覺者。

## 先知先覺者

跟同為詩人的艾倫・金斯堡和傑克・凱魯亞克（Jack Kerouac）等人比起來，威廉・布洛斯（William Burroughs）更能敏銳地察覺到媒介形勢的變化。與其說布洛斯擅於分析，倒不如說他能夠看穿歷史的走向，是能夠直觀感受到形勢變遷的人。不同於對大眾文化只有反感的情境主義者，布洛斯對於現代媒介具有的解放能力深表崇敬。「媒體真的要讓人人皆可取用，」他寫道。「人們談論著當權派（establishment）的媒體，但是當權派本身卻想打壓所有的媒體。」布洛斯甚至主張，促成一九六〇年代末的社會動盪更多是具有力量、又能創造新的聯想、意義和認同的媒體，而非街頭的人民運動：

在過去四十年裡，發生了前所未見的全球革命，原因是大眾媒介進行的即時全球傳播，對我們而言既是詛咒、也是福澤。任何地方的任何事，如今都發生在每個地方的電視螢幕上了。我年紀大到還記得，認為同志、西語裔、黑人擁有任

何權利，曾經都是荒謬無稽的觀念。黑人就是黑鬼，西語裔就是老墨，同志就是死怪胎，就是這樣。在引領平凡人正視這些議題上，人們已經取得巨大的進步，如今連肥皂劇裡都會冒出這些議題。同志與毒蟲都成為家常用語，相信我，這兩個詞在四十年前可不是這樣。

若說阿多諾擔心的是，文化工業想必只會製造如出一轍的人格，那麼在布洛斯眼裡，這些產業則是巨大的社會生產空間。有更多的文化，就表示有更多的文化可能性。布洛斯著迷於言詞與形象之間的連結，他就像當代的廣告人一樣，喜愛這個定義了商業電視，且聯結欲望的形象與文本的世界。布洛斯對於人類理性（human rationality）這個觀念深感懷疑，因而認為這些聯結絕對是通往人類心智的關鍵。布洛斯相信，人們是以他所謂的「聯想團塊」（association blocks）進行思考，還在他刻意塞滿詭譎謠言字句的超現實著作《新星快車》（Nova Express）與《裸體午餐》（Naked Lunch）當中，寫下成串的聯想語言。令人玩味的是，布洛斯還是公共關係奠基者艾維‧李的外甥。

於此同時，布洛斯所推論的結果，也浮現於快速成長與商業化的藝術界。對於鋪天蓋地充斥在美國生活中的媒介來說，最後贏得了名氣、財富、魅力與聲望的渥荷，就是一枚古怪又極為敏銳的氣壓錶。就像任何優秀的藝術家一樣，渥荷也以他所見與所知進行創作。他先從商業設計起步，而後又從身邊揀選了發展中的視覺文化。接下來將普普（Pop）拉抬成藝術，則是因為他敏銳地察覺到了文化形勢的劇變。阿多諾所害怕的事，也就是文化與資本主義結合，但渥荷卻張開手歡迎。

渥荷雖然就像布洛斯，也同樣著迷又尊敬媒體圈，對廣告業尤其如此。但他與布洛斯的差別在於，他全然擁抱了消費主義。身為一個好對手的布洛斯，曾寫過探討思想警察與管控機制的文章，而渥荷卻出奇淡定地對這些事照單全收。渥荷喜愛金錢、廣告片、電視、名氣，以及許多潛藏於美國資本主義核心的力量。該世紀最偉大的前衛派覺得最有害的，他卻擁抱入懷。

渥荷的藝術就像布洛斯的藝術一樣，晦澀難解得有如神諭。他揭示許多在相對較短的時間裡，就已經變得具象可見的矛盾。媒介已然支配當代的生活，高低文化之間的分野已變得模糊，而消費者的邏輯也已開始滲進日常生活的各個廣泛領域當中。阿

多諾與霍克海默二十年前才描述過的事，已在許多方面應驗。

## 麥迪遜狂人

如果渥荷與布洛斯的感覺是對的，有一場革命正在改變著文化的傳播方式，廣告——這場革命的其中一個主要受益者，也同樣面臨劇變的情勢。廣告界這場所謂「創意革命」的關鍵，就在於日益興盛的消費主義，以及有助於在全國與全球範圍傳播言詞（與形象）的新媒介興起。公共關係或許主宰了二十世紀初的形勢，但是二十世紀中葉，則是廣告的天下。

奧格威不太像是廣告史上的典型人物，他較晚踏入廣告業，當時他已三十八歲。奧格威是蓋洛普的徒弟，在任職於英國駐美大使館的情報處（Intelligence Service）時，還曾建議將蓋洛普的民調技術應用於心理戰當中。戰爭結束後，奧格威才因為兩支令人難忘的廣告而成名。一九五一年，他為緬因州的襯衫廠商海瑟威公司（Hathaway Company）製作了一則全國廣告。本來就擅長想噱頭的奧格威，請來一位

風度翩翩的蓄鬍男士，讓他穿上主打的襯衫並且戴上一副單邊眼罩。這幅畫面兼具滑

稽感與微妙的趣味（奧格威決定只在《紐約客》刊登廣告更強化了後者），不可抗拒

地，「海瑟威襯衫男」轟動一時。

在海瑟威襯衫男之後，他緊接著又推出了愛德華・懷特海德（Edward Whitehead）

中校。奧格威請來舒味思（Schweppes）的總裁，也是參加過南太平洋戰役的前英國海

軍軍官，懷特海德演出的這支廣告，將舒味思（加上所有喝舒味思的人）呈現為優雅的

紳士，既敢於冒險又通達人情。這位舒味思中校同樣爆紅，並且成為品牌的代表形象。

如果奧格威是不落俗套的大師，那麼生得一張皺臉、身材矮胖又戴了副粗框眼鏡

的李奧・貝納，則以製作本土情懷又有親和力的廣告取勝。貝納是個徹頭徹尾的中西

部人，勤奮工作，試圖用廣告傳達簡單的真理。他在一九五五年對幾位主管說過，

「我們不能低估友善的親切感如冰河般的力量。」6 貝納為家樂氏做的企劃，就是這種

手法的完美範例。透過引進東尼虎（Tony the Tiger）這個家喻戶曉的形象，加上貝納

6 Mark Tungate, Adland: A Global History of Marketing (London: Kogan Page, 2013)

決定將麥片盒設想成一塊畫布，塞滿華麗的色彩與強烈的品牌識別，徹底轉變了公眾對於麥片（或許是市場上最平淡乏味的食物）的想像。在香菸廣告的領域上，貝納也證明自己是伯內斯的正宗後繼者。伯內斯讓鴻運牌成為爭取女性參政權者（suffragettes）的香菸，但貝納可是把萬寶路變成全球第一品牌。萬寶路人（Marlboro Man）或許是廣告史上最眾所周知的形象。

奧格威與貝納的這些作品，可以跟渥荷、布洛斯以及達達派的藝術相提並論嗎？我知道這樣的連結違反直覺，但廣告人與藝術家全都懂得，視覺的、喚起回憶的、激起情緒的，與引人聯想的事物，是有力量的。他們從根本上都在關注更有效也更激進的生產與傳播的新模式。

不過，就算將藝術與廣告之間一切本質上的區別都撇開不談，兩者的規模與使命仍有重大差異。儘管身處同一時期，這些藝術家製作的作品，並非存在於報紙、雜誌、廣播與電視當中，他們的作品仍是給特定小眾，觸及的閱聽人有限，截然不同於流行影視的大眾文化。儘管他們有共通的哲學構想，但動機全然不相似。布洛斯、渥荷與達達派的人都試圖創造出新的聯想，以擾亂人們對於傳統慣用表達方法的期待。

他們領先了自己的時代。而奧格威與貝納想要的，則是徹底發揮這些期待的潛力。

不過這並不表示，當時所有的廣告都在打安全牌，或是單純以鞏固現狀為目標。

像恆美廣告（Doyle, Dane and Bernbach's, DDB）就在一九五〇年代末為福斯汽車做了一份大膽的企劃：一系列以廣告為主題的廣告。這些福斯金龜車的廣告為黑白印刷，質感簡陋且廉價，與當時其他汽車（以及消費品）美輪美奐的全彩廣告有著天壤之別。但真正驚人的地方是文案：「檸檬車」（Lemon，意為瑕疵車）、「難看」（Ugly）與「覺得太小」（Think small，亦可解作「考慮小型的」）。都是一些反諷、離題、自貶的廣告。而那群相信懷疑論、反對體制的美國人，現在就有了一輛體現相同精神的車。當世代開始用跟主流派的距離來自我定義時，廣告經常是引領在前的。

一如以往，廣告不只是能販售消費品而已。在金龜車一役告捷的恆美，又為詹森陣營創作了一支飽受非議的雛菊廣告，來對付高華德（Barry Goldwater）。在廣告影片中，有個年輕女孩在數著她從一朵雛菊上摘下的花瓣。她慢慢數著，等她終於摘下最後一片花瓣時，鏡頭推進到她的臉上，音軌也轉為核彈的倒數計時。接著是大型核爆的畫面，隨之而來的是這樣的文案，「我們一定要彼此相愛，否則就會面臨死亡。

十一月三號，請投給林登‧詹森，待在家裡太冒險了。」這支廣告清楚指明，右翼的高華德有多麼危險。（順便一提，高華德的廣告是李奧貝納做的。）這支廣告極具脅迫感，卻大大奏效。

儘管做了這麼多創新，廣告產業卻沒有追上美國生活的其中一個關鍵面向：大家越來越意識到各種有別於常態的認同。但是很快地，這些麥迪遜狂人（Mad Men，意為廣告業人士）就跟了上來。面對一個更多樣、更複合的美國，廣告業給出的答案就是市場區隔（market segmentation）。正如湯瑪斯‧法蘭克在他的著作《酷的征服》（The Conquest of Cool）裡寫道，「戰後的美國資本主義，並非逆主流文化領袖們所想像的那種一成不變又無靈魂的機械；它一如當時的革命青年運動，用自己的方式展現動態力量，在運作的方式、以及想像自我的方式上，都發生了戲劇性的轉變。」[7]

## 革命與麥片盒

到了一九六○年代晚期，發表媒體批評的，已經不是太平洋濱帕利塞德的幾個憤

怒德國人，也不用突然闖進記者發表會了。此時，批評已往主流派靠攏。電視由於大

為流行，也取得了文化上的主導地位，因而受到全新規模的批判⋯音樂、娛樂、和廣

告的源頭，現在成為會洗腦的箱子。在這個年代興盛的各種次文化與解放運動，都

把大眾傳播當成了主要的敵手⋯「我並不期待白人媒體會創造正面的黑人男性形象，」

黑豹黨（Black Panthers）的發起人休伊・牛頓（Huey Newton）如此說道。電視是郊

區的、退步的、種族主義的與父權的產物。一九六八年九月，在大西洋城舉行的美國

小姐選美，也遭到社運團體「紐約激進女性」（New York Radical Women, NYRA）

的擾亂。NYRA鎖定低俗的選美比賽，稱其促進對女性的物化，還在抗議活動中把

假睫毛、拖把、胸罩⋯⋯在內的各種東西都扔進了垃圾桶。在他們的十點聲明中，

NYRA將日益受到媒體中介的世界，與清醒的生活世界連結起來⋯「美國小姐就

是選美贊助商的行走廣告。轉上她的發條，她就會在巡迴展演與電視上推廣你的產

7　Thomas Frank, The Conquest of Cool: Business Culture, Counterculture, and the Rise of Hip Consumerism (Chicago: University of Chicago Press, 1997)

品——用的全都是『誠實、客觀』的背書。」[8]

但主流文化工業所激起的反響，也不完全是對立面，有時也會採取新產品的形式。在許多案例裡，從事批判的這些機制本身，也以文化的形式現身。就以葛羅莉雅·史坦能（Gloria Steinem）與桃樂絲·皮特曼·休斯（Dorothy Pitman Hughes）創辦於一九七二年的《Ms.》雜誌為例，就是對大多由男性持有與編輯的雜誌表示反抗。以這本由女性持有、也聚焦於女性的《Ms.》雜誌為首，後續又出現了幾波由女性創辦媒體的運動。

一九六〇年代末與一九七〇年代初有很多這類案例，這些文化反響也陸陸續續為文化帶來重大的貢獻。如吉爾·史考特—海隆（Gil Scott-Heron）就在他的專輯《125街與萊諾克斯路口的閒聊》（Small Talk on 125th and Lenox）裡宣稱，革命不會在電視上轉播。而史萊和史東家族（Sly and the Family Stone）則在他們的專輯《起來！》（Stand!）裡理論及了白人權力、戰爭與貧窮，該專輯由史詩唱片（Epic Records）發行，在第一年就銷售了五十萬張，自由之聲已經傳遍全國。

但主流派並未被輕易擊倒，自從與甘迺迪辯論落敗以來，尼克森記取了許多教

訓，才又在一九六八年競選總統。尼克森的幕僚長哈德曼（H. R. Haldeman）曾經在廣告業巨擘智威湯遜任職二十年，其他多名助理也都待過智威湯遜。這也解釋了，何以尼克森的這場選戰或許是美國有史以來最仰賴公關的一份政治企劃。如今，帶風向比任何時候更是如此。

在市場區隔做到了空前的程度，消費者研究與公關操作也把尼克森送進了白宮之際，行銷與商業工具也即將支配美國人的生活。對抗與叛逆都成了大生意，但是文化也越來越是每個人的事。我們都熟知美國經濟轉型與製造業崩潰的故事，但這些故事的後果，卻與本書所關注的文化興盛的故事密切相關。要往服務業經濟轉型，就表示文化必須無所不在。非物質商品毫無疑問正在崛起，而這些商品又需要個性，它們需要訊息。

正如李奧貝納所理解的，整個麥片盒都是供他揮灑的畫布，而整個世界也都成為

---

8　Timothy Patrick McCarthy and John McMilian, Protest Nation: Words That Inspired a Century of American Radicalism (New York: New Press, 2010)

他的麥片盒。在二十世紀的後三分之一時間裡，廣告都將置入日常生活的每個面向當中，此外，哪裡才是包裝結束、產品開始之處，成了誰都說不準的事。

儘管阿多諾做得到區分高與低、文化與商業、藝術與垃圾，二十世紀晚期卻沒有可靠的觀察家能像他一樣。即使受到行銷所害，看似仍能超然獨立的逆主流文化，也已經成為了另一種形式的商業，變成想將對抗與懷舊納為己用的行銷人員手中的原物料。

文化無所不在，也正因為無所不在，對我們生活的衝擊才會如此巨大。氾濫全世界的廣告與公關狂潮，無可避免在形塑著這個世界。這並不是說，我們在二十世紀之前、或是在二次大戰、或一九六〇年代之前，曾經有過某種高尚的理性時代，當然不是如此。但是規模日益擴大，足以改變了一切。

布洛斯是對的，伯內斯也是，我們生活在一個情感與感覺的世界裡，文化對每種決策、每種姿態以及每種情緒所造成的衝擊，再怎麼高估也不為過。因此，我們會在接下來幾章裡，讀到現代生活的不同元素，首先就是理解到，文化與情感無所不在，就連我們可能沒預料到的地方都有。我的目標並不在於暢談集體的不理性，或是論

證整套體制都被收買，以及如何腐敗，而是想指出人感受到文化的種種方式，以及用
情感進行銷售與剝削的方式。一般人常以為，資本與政治是與文化相離、而非緊密相
連，而我則希望，透過密切觀察文化在這個世界上的迂迴運作，就能駁斥這種想法。

# 四、恐懼機器

所謂的民主，只是修辭而已

當小羅斯福在一九三三年說，「我們唯一要恐懼的事，就是恐懼本身，」他這句話聽起來既像是預言，又帶有宿命論。在大蕭條造成社會崩潰之際，他為了撫平民間日益嚴重的歇斯底里情緒而說的這段話，作為政治論述的教訓，仍然揮之不去：

這個偉大的國家將一如以往地堅忍不拔，將會復興與繁榮。所以首先，請讓我主張我的堅定信念，那就是我們唯一要恐懼的事，就是恐懼本身。那既無以名狀、不講道理又沒有根據的恐懼，使人無力將退卻轉為進展。在我國命脈的每一個黑暗時刻，都要有正直有力的領導，使人民的理解與支持，方可獲得勝利。我相信各位在這些關鍵的日子裡，會再次給予這樣的支持。

政治與恐懼的關係由來已久。這場格外感性的演講，就像許多政治演說一樣，具有一種奇特的雙重意義。這場演說既能安撫人心，也可以當成是恐懼有深刻力量的證詞。就連提起恐懼，也會喚起恐懼。在蓋瑞・拉森（Gary Larson）的《背面》（The Far Side）其中的一則漫畫裡，有條狗站在門邊等郵差。大家都知道，狗聞得出你的

恐懼。郵差小心翼翼走向那扇門，眼睛緊盯著狗，而狗則用一台設有天線的裝置指向郵差，上面寫著「恐懼表」。郵差陷入了一種可笑又可悲的兩難。他不能流露出恐懼，否則就會被狗狂咬，但唯恐流露出恐懼，本身就已經是種恐懼了。只有恐懼才值得恐懼，坦白說這話聽來並不舒心。而且說到底，這正是我們如今面臨的悲慘處境。

恐懼既是種難以抵擋的情緒，也是種難以招架的政治工具。

說起文化、情感與行銷興起的故事，就無法不論及恐懼。我們往往會把銷售與生產想成是帶有積極正向的姿態，認為說服當然比嚇阻有效。但只要我們還記得前一章提到的那支雛菊廣告。恐懼是有用的，而且一直都有用。

隨著文化在我們的生活中取得了主宰地位，恐懼也是。不同於其他章節，我在本章中想要聚焦於一種天生的人類情緒。恐懼是人類最強烈的一種情緒反應，而我們藉著聚焦於恐懼，就可以對照一系列看似截然不同的現象。與其單純聚焦在經濟學、社會學、甚至是歷史上的基礎，從文化的運用方式切入探討恐懼，會讓我們更能領略到，情感、尤其是恐懼，可以發揮多麼強大的用處。

恐懼潮流興起的重大轉折點，就是一九八八年的美國總統大選。

## 只管找弱點

　　小布希在競選時曾經承諾，要用「更仁慈也更紳士」的方式來從事政治。然而，布希的選戰經理，卻不是個更仁慈更紳士的人。李‧艾瓦特（Lee Atwater）可說是愛德華‧伯內斯、李奧‧貝納、以及畢‧雷諾茲（Burt Reynolds）這三人的暗黑合體版本。熟知各種人性弱點的他，也以攻訐別人為業。

　　艾瓦特應該沒唸過伯內斯的書，但他仍然憑直覺就玩出了花樣。伯內斯在《透視民意》（Crystalizing Public Opinion）中曾經寫道，「公關顧問有時會利用現行的刻板印象，既要抗衡它，也要創造它。要加以利用時，他經常會向所接觸的公眾提出某種他們已知的刻板印象，再注入他的新觀念，如此一來他便鞏固了自己的這套觀念，也為其賦予更多的承載力。」[1]。在一九八八年（說起來，現在也還是），白人的恐懼感與日俱增之時，最容易利用的也就是最粗鄙的，就是對於「可怕黑人」的刻板印象了。威利‧霍頓（Willie Horton）就此登場。

　　這是關於霍頓的故事，已遭判刑的一名非裔殺人犯，在依照麻州規定暫行離監外

出（furlough program）期間，性侵了一名女子，並殺害其未婚夫。而這項離監規定，曾受到民主黨提名人麥可・杜凱吉斯（Michael Dukakis）的支持——完全符合了艾瓦特的需求。暫行離監並不是杜凱吉斯發明的，但無所謂，在監獄進行矯正教化，協助受刑人回歸社會的觀念裡，就算跟杜凱吉斯只有些微的牽扯，也足以在這套恐懼政治裡成為候選人的弱點。艾瓦特就說，「我們這時就已經打完選戰收工了，他們會懷疑霍頓是不是杜凱吉斯的副手人選。」而霍頓果然成為布希競選演說裡的訴求重點。

播出於一九八八年秋季主打霍頓事件的廣告，既明目張膽也廣受非議。這支影片拍得嚇人又有戲劇性，重點是還可以撇清關係。艾瓦特與布希大可否認這支廣告有任何種族歧視之處。而且這支廣告的製作人兼共同編劇，就是剛離職的福斯新聞台總裁，文筆似乎很好的羅傑・艾爾斯（Roger Ailes）。從事政治顧問與媒體工作多年的艾爾斯，也替雷根政府與尼克森做過事。他憑直覺就知道什麼事可以上新聞。「如果有兩個人站在台上，其中一個說，『我有辦法解決中東問題，』另一個人則摔進了台

1　Edward Bernays, Crystalizing Public Opinion (New York: Ig Publishing, 2011)

下的樂隊席，你覺得誰會登上晚間新聞？」艾爾斯的見解看似簡單，卻就此形塑未來的新聞編輯方式。大部分的美國政治議題，都將淪入捧進樂隊席的下場。艾爾斯協助恐懼感進入主流視野，三十年來全美無人能出其右。

艾瓦特與艾爾斯的這些奧步都不是新招數，他直接師法尼克森的南方策略（southern strategy）。早在一九六〇年代，帶有弦外之音的詞語——如「種族融合校車」（bussing）或「州權」（state's rights）等——就已經比直言不諱的種族歧視更能有效挑起白人的恐懼。唯恐有人質疑這套做法與策略不夠精準，艾特瓦甚至親自證實過他的意圖。他有次難得坦率，便直接了當說出是什麼樣的動機，才使得這些基於恐懼的策略如此奏效：

一九五四年時，你起初說的是「黑鬼、黑鬼、黑鬼。」到了一九六八年，就不能說「黑鬼」了，你這樣講會吃虧，會害到自己。所以你要改提種族融合校車、州權之類的事。你現在講的都很抽象，講的就是減稅這些，全部都是經濟方面的，這樣做的副作用就是，黑人會比白人更吃虧。你在潛意識裡，本來就知道

會這樣。但這不是我要說的，我要說的是，我們把話講得那麼抽象、話中有話，就能甩開種族問題。你們聽我的就對了，因為你到處去說，「我們要削減這個」，抽象程度顯然就遠高於校車的事情，也遠遠更高於「黑鬼、黑鬼。」[2]

於是，弦外之音就跟種族主義本身一樣重要。你可以善用白人的恐懼，但是關鍵在於，你做這件事的方法不能讓大家惹上麻煩。

當恐懼不只是被運用在總統大選，還運用於範圍更廣大，影響可能也更深遠的現象時，又會發生什麼事呢？後來引發的事件，包括了反毒戰爭，以及後來導致的蜜雪兒・亞歷山大（Michelle Alexander）所稱的「新吉姆克勞法」（new Jim Crow）。正如亞歷山大在《新吉姆克勞法》（The New Jim Crow）中寫道，「藉著對吸毒者與毒販發

2　This quote comes from an interview conducted by Alexander Lamis, a professor of political science at Case Western University. The quote first appeared in his 1984 book The Two-Party South without attribution. Eight years after Atwater's death, Lamis revealed his source in another book.

動戰爭，雷根兌現了他的承諾，也就是要打擊那些以種族界定的『他者』，那些沒救了（undeserving）的人。」[3]

犯罪、吸毒、再加上對美國黑人族群的深層恐懼，導致新聞報導做出大肆渲染的煽情報導（sensationalism，或譯感官主義、羶色腥）。亞歷山大指出，「從一九八八年到一九八九年十月，光是《華盛頓郵報》就登了二千五百六十五篇關於『毒品禍害』的報導。[4]在吸毒已成為跨種族現象時，刑事定罪（criminalization）的重點不意外（但令人沮喪）仍然集中在黑膚色與棕膚色的人身上。統計數據顯示，白人與黑人的吸毒人數不相上下，但這卻未動搖年輕非裔美國人遭到系統性針對、騷擾與監禁的情形。」

當然，造成反毒戰爭擴大的並不只是新聞媒體而已，還有幾類文化工業，也投入炒作新型的黑人罪犯形象，並加以販售。畢竟，文化並不是孤立運作。由西恩・潘（Sean Penn）與勞勃・杜瓦（Robert Duvall）主演的一九八八年電影《彩色響尾蛇》（Colors），就渲染了洛杉磯的瘸幫（Crips）與血幫（Bloods）之間的致命對抗，饒舌團體N・W・A的著名專輯《衝出康普頓》（Straight Outta Compton）也在同年發行。一九九一年，由馬力歐・范畢柏斯（Mario Van Peebles）執導的《萬惡城市》

（*New Jack City*），由衛斯理・史奈普、饒舌歌手Ice-T、以及克里斯・洛克主演，又強化了這種形象。新聞業則受惠於這一切，銷售自然也大獲成功。如果說冷戰時期的敵人是共產黨，那麼黑人幫派就成了一九九〇年代的文化敵人。

一如以往，與討伐國會或蒂波討伐2 Live Crew時不無相似之處，這些新聞媒體與政治人物在談論幫派饒舌（gangsta rap）時，也都使用了既譴責又炒作的「一舉兩得」手法。無論是反毒戰爭，還是詆毀激烈黑人音樂，都成了充斥在媒體上的新型煽情報導。這些政治人物與新聞媒體在發表嗆辣言論的同時，也從他們譴責的事物中獲益。根據尼爾森的收視率調查，要爭取觀眾注意，強硬對付犯罪並以此影射黑人罪犯，就成為不可少的政治論述。在參與二〇一六年的民主黨初選時，蜜雪兒・亞歷山大就提醒新聞媒體，希拉蕊・柯林頓在她丈夫的三振出局法（three-strikes law）上

3　The New Jim Crow: Mass Incarceration in the Age of Colorblindness by Michelle Alexander, New Press, New York, 2013, p. 49.

4　同上。

曾經扮演的角色。一九九四年時，為了推動這項後來導致監獄爆滿的快捷措施，希拉蕊‧柯林頓曾經表示，「國會通過一個犯罪法案要花六年，罪犯卻平均只要服刑四年，這就表示有事出錯了，我們的體制出錯了。」

或許有人會問，指稱政治就是種族主義，有什麼新奇？新奇之處在於這些產業的精細程度與規模，而他們都了解，文化是股強大的力量，更重要的是，恐懼是一種最強烈的情緒。對於危險他者的恐懼，在各式各樣的文化產業裡都所向披靡。不幸的是，整個族群都因此成為感受恐懼的焦點，而各種五花八門的產業、包括音樂、政治、電影與電視在內的產業，也都一直使用這種恐懼引人注意。黑人青年男性的角色，就這樣在九〇年代中期的美國思維裡成為顯著的形象，而這樣的形象會被突顯出來，廣播、電視、電影與政治人物也都難脫關係。

# 永遠都在危機中

反毒戰爭絕對沒有結束，而黑人罪犯的形象，也依舊令人沮喪地揮之不去。儘管

如此，把恐懼運用得最好的當代案例，莫過於全球反恐戰爭（Global War on Terror，GWOT）。

在許多方面，全球反恐戰爭都讓人覺得，三十年來，多方面利用文化定義政治和社會生活，終於在此刻達到了最高潮。這是一場在修辭層面上針對人類情緒而發動的戰爭，利用的是一系列完美製造恐懼的事件。參與九一一攻擊的人都明白，引起注意就等於取得權力。在這個文化產品俯拾即是的年代，製造一場重大的悲劇，也就創造了一次絕佳的機遇。就在大家對駭人的暴力記憶猶新之際，公共意識裡又飄進了一個新的鬼魅：阿拉伯恐怖分子。

當然，恐懼並不只藏在字裡行間，也以開門見山的方式直接道出，並以空前的力道煽動。「我知道許多民眾今晚都很恐懼，」小布希總統在攻擊發生幾天後說道，「而我請求各位，儘管面對持續的威脅，也要保持冷靜與堅定。」[5] 若將這段顯然不能

5 Brigitte L. Nacos, Yaeli Bloch-Elkon, and Robert Y. Shapiro, Selling Fear: Counterterrorism, the Media and Public Opinion (Chicago: University of Chicago Press, 2011)

讓人冷靜的修辭，當作是說溜了嘴、或是草率的反應過度，那就錯了。布莉姬‧納

科斯（Brigitte L. Nacos）、耶麗‧布洛赫（Yaeli Bloch-Elkon）與羅伯特‧Y‧夏皮

羅（Robert Y. Shapiro）在他們的著作《販賣恐懼：反恐、媒介和輿論》（Selling Fear:

Counterterrorism, the Media and Public Opinion）中就寫道，「大肆炒作威脅與恐懼，

是恐怖主義修辭與反恐修辭的核心，這是瞄準受眾的龐大說服工作的一部分，而各個

恐怖組織以及遇襲的各國政府，也都聲稱為了這些受眾的利益而行動。」[6] 換言之，

恐懼是有效的，而且對各方來說都有效。

　　我們在此要回到規模的問題。在我們這個時代，文化可以傳輸得如此迅速、如此

有效率又如此廣泛，以致於恐懼立即讓人無處可逃。在美國這個「看見了事情要說

出來」的國家，[7]「人們都亟需得知『進入戒備狀態的國家』（Nation on Alert）所進行

「恐攻監控」（Terror Watch）的最新進展。

　　永遠都處在危機當中，已是九一一事件之後的常態，而最能體現這種精神的，就

是由國土安全部新設置且飽受非議的恐攻警戒系統。這種恐攻警報的前身，是例如二

戰期間響徹不列顛島的空襲警報、一九五〇年代時警告即將遭受原子彈攻擊的廣告影

片、以及無線電廣播的「緊急廣播系統」所發出的嘈雜又陰森的測試音等。但無論這些警報有多刺耳，施放也只是暫時且個別的。恐攻警戒系統則隨時處於極端狀態，是種持續不斷的緊急狀態。

當然也不是每個人都對這一套買單，整場全球反恐戰爭對於恐懼的運用，在小布希執政的漫長期間，確實成為許多人的笑柄。但這些嘲笑都帶著一絲哀傷，因為每個人，不分批評者與支持者，都見證了一項簡單的事實：恐懼具有說服力，而且有效。

有個離家不遠的例子能顯示出在後九一一時代，我們的公共生活充斥著恐懼。

二〇〇四年，我的朋友，也是政治藝術團體「批判藝術組合」（Critical Art Ensemble）創始成員的史提夫・庫茲（Steve Kurtz），在醒來時發現同為藝術家的妻子荷普・庫茲（Hope Kurtz）已經過世，死因是先天因素的心臟衰竭。庫茲打給九一一尋求協

6 同上，16。

7 譯注：原為紐約市交通局提出的口號（If You See Something, Say Something），鼓勵民眾在發現疑似恐攻跡象時踴躍報案。

助，但救護人員抵達時，卻注意到他家的角落有間實驗室。這些急救員奉命要向當局匯報任何潛藏的生物恐攻（bioterrorism）跡象，而這裡有位長髮教授在家裡弄了間實驗室。

當時甫成軍的生物恐攻專責單位還沒有很多案子可以查，於是史提夫就因為家中存有許多可疑資料而遭到訊問，其中還包括一張寫了幾句阿拉伯文的藝術展明信片。身穿防護衣的ＦＢＩ探員搜索了庫茲的住家，而這段令人難忘的低畫質影片就這樣登上了地方與全國的新聞台。寫過無政府主義與解放政治文章的長髮教授，遭到聯邦探員的調查。庫茲關注的其實是基改生物與它在我們食物供應中的用途，但談論這件事會讓看電視顯得無聊。的確，新聞媒體與政治人物都在追求簡單易懂的神話故事，例如有個剛好長得像泰德·卡辛斯基（Ted Kaczynski）的古怪科學家，在從事反政府的無政府主義運動時落網。地方法院追查這起鬧上新聞的案子，但庫茲直到二〇〇八年，才因為主審法官認為本案「初步證據不足」，得以脫身。

我應該補充說明的是，這個故事的結局還算皆大歡喜。二〇〇八年的政治氣氛轉變，帶來很大的幫助，但關鍵在於，不同於戰前就被突襲掃蕩、被當成恐攻嫌犯送進

關達那摩灣監獄（恐懼年代所遺留具有悲劇性且實實在在的結果）的人，庫茲是個美國人，而且他是選民，他是個藝術家，而他的藝術家夥伴們可以（也確實有）對他施予公開聲援，以及財務上的支持。

## 見血就能上頭條

從這幾年來的經驗即可得知，媒體並不需要九一一事件那麼具體甚至是那麼壓倒性的恐懼，也能一直延續這種危機感。只要具有規模與即時性，任何大場面的壯觀景象都行。如英國石油的外洩事故、最近一場學校槍擊事件、對伊波拉病毒的恐慌等。越是具有毀滅性、死屍跟疾病，就越能引人注意。

這也就表示，會引發過激行為的，並不只是那些以顏色分級的恐攻報告而已。我們所看見的，是一股造成譁眾取寵的永久動力。新聞必須隨時都能吸引目光、搧風點火、訴說故事，萬萬不可被人置之不理。這種運作模式對國家的體質當然會有不良的影響，但因為這種文化形勢而獲益者，也並不僅限於我們在地緣政治上的敵人。公眾

也參與了這種文化的製造，並且有可能、也確實內化了這些傾向。

這有時也導致壯觀的結果，就像字母派曾在一九五二年利用好萊塢記者會這種大眾媒體的場合來對付大眾媒體，二○一一年在祖科提公園（Zuccotti Park），也有一個激進團體利用這些新聞網的技術還治其人之身。占領華爾街（Occupy Wall Street）是一次實體的抗爭行動，該團體對空間的占領引來了廣大的迴響，他們的勝利不僅具象徵性，也有高度視覺性。他們為求摧毀當前的資本主義秩序，而製作了現成的影像，如警察毆打無防備年輕抗議者的一段YouTube影片、或是從直升機上拍到的布魯克林大橋抗議片段。如此接連播放這類影像的技巧，在社運社群裡稱為「暴動色情」（riot porn），這是從十年前的另類全球化運動期間，就開始使用的手法。配備了大型槍械、未來風盾牌與面罩的殘暴警察，是很適合登上新聞的熟悉組合。但缺點也很明顯，這些影像雖然能迅速自由地流通，但壞警察與正當抗議者的橋段一旦變成老哏（所有新聞報導都不免如此），外界注意的焦點就會變成一團亂的骯髒營地了。

然而最引人注意的影像，還是那些有助於以基本敘事呈現群眾與混亂的影像。媒體不太有時間去抽絲剝繭，更沒時間去談那些連在全盛期都顯得態勢不利的運動，占

領運動當然也是如此。換言之，讓這些暴力與掙扎的影像流通，並沒有引發大規模的同情，這些影像引發的其實仍是恐懼。

我們都聽過「見血就能上頭條」（If it bleeds, it leads）這句格言，這句話已是到處都能聽見的陳腔濫調。但在系統層次上，這句話也是真的。學者巴瑞・格拉斯納（Barry Glassner）在他的著作《恐懼的文化》（The Culture of Fear）當中就強調，在我們這個媒體時代，誇張的內容會來得連綿不絕，如空難事件接著是四處蔓延的不安全感，對犯罪的特別報導則掩蓋了急速降低的犯罪率，諸如此類。地方新聞更是恐怖故事的合輯，而這些報導或隱或顯傳遞的訊息都是外面的社會很可怕。格拉斯納論證說，若想知道這種基於恐懼的文化多麼徹底地扭曲了人們的心智，就要考慮到人們會有一種名為可得性捷思法（availability heuristic）的思考傾向。也就是說，人們會基於議題與自己生活的相關程度，來排定議題的優先順序。所以，既然新聞媒體都在鑽研最駭人可怕的影像，別無選擇的公眾也只能以這種觀點看待世界。格拉斯納寫道，「美國人為何懷有這麼多沒來由的恐懼，對此的簡短解答就是，有些利用了我們的道德不安全感，再向我們提供了象徵性替代品的人，能夠藉此獲得龐大的權力與金

錢。」[8] 與其只是怪罪媒體甚至是政客不停延續恐懼，更有意義的應該是認識到，在爭取注意時，恐懼是有用的。

## 用恐懼蓋房子

大肆宣揚恐懼，無疑影響了人們感受的方式。在電視上觀看災難、槍戰、與疾病的散播，不免會動搖觀眾的心理。但是大規模動員恐懼，影響到的並不只是人類的情緒而已，這些效應也會一點一滴擴及我們周遭世界的實體建構。一個讓恐懼廣為流通的世界，不免就會製造出各種以恐懼築城的大規模建設。恐怖主義或犯罪所帶來的威脅，不僅能引人注意，同時也能傳遞訊息，影響資金、政策與都市規劃。

最能清楚指出這一點的，莫過於美國爆炸性成長的監獄產業，以及關達那摩灣這座設於古巴，但不受司法管轄的營區了。推動文化操縱的動力不僅是抽象的概念，也會先化為政策、再化為法律、體制以及公共建設。在如今的形勢裡，充斥著把玩象徵、戲弄庶民情緒與焦慮的媒介，結果不僅讓公眾普遍困惑於其經濟利益為何，也透

過真正的文化戰爭造就了整體的經濟與建成環境（built environment）。設立監獄並不是因為可以獲利，眾所皆知，監獄完全是虧損的（獄警工會或許例外）。不過監獄確實是種產業，但產業在此的意思並不是資本主義承諾的那種基本意義。這些監獄毫無疑問，是基於種族主義而利用恐懼所造成的結果。

關達那摩灣當然也是如此，這個簡稱為關灣（Gitmo）的地方，是個實際上不在美國境內也不受美國權利保障的地方，其意涵已經是等同在反恐戰爭中關押最壞的壞人。如果錢尼與倫斯斐都相信，九一一攻擊所製造的情緒燃料足以在伊拉克發動一場戰爭來獲利，那麼被拘押在關達那摩灣的這些疑似恐怖份子，就是證明威脅存在的活生生證據。監禁在這裡的嫌犯共有七百七十人，在剛開始實施拘留的前兩年，布希政府還曾經聲稱，日內瓦公約不適用於關押在該基地的囚犯。二〇〇六年的後續裁決推翻了這項主張，但這座不受司法管轄的監獄依然特色鮮明，這是個不適用任何法律的地方。

8　同上，xxxvi.

義大利理論家喬治・阿岡本（Giorgio Agamben）所提供的理論框架，就可以用來思考關達那摩灣這樣的空間。他稱這類地方為「例外狀態」（states of exception）：「設立營地這種空間時，例外狀態就開始變成常規。」[9] 他關注的是在地理上製造出來的、讓法治暫時失效的空間，如奧許維茨、美國的日裔集中營、美國原住民保留區、或是關達那摩灣。考量到情感在製造例外空間時所扮演的角色，我則主張這些空間都是廣為流通的恐懼所帶來的副作用。當握有權力的人成功創造出恐懼特定團體的氣氛時，他們就必須創造出這些例外狀態，以處置這些使人恐懼的對象。

舉例來說，蜜雪兒・亞歷山大就在思考反恐戰爭時明白指出，內城貧民區（inner-city）的黑人社區就符合這種例外狀態。在他們居住的鄰里，連憲法權利都日漸遭到侵害，以至於當地的居民始終都生存在例外狀態當中。這個真實社區的居民已經成為犯罪的同義詞，說當地的境況堪與監獄相提並論，也不是在開玩笑。

對於監獄囚禁人數增加，以及未經深思熟慮就製造出來的關達那摩灣，已有許多討論。歐巴馬也曾允諾要關閉關達那摩灣，但是直到他總統任期結束，它仍在運作。恐懼只能這些為了持續利用恐懼而建立的公共建設，都落入了一種回不了頭的局面。恐懼只能

用來蓋房子，但不能用來拆房子。包括警方與軍方的各類大型維安建設也是如此。

聲言要對其加強重視與資助是很簡單，但是詳列各項開支、餘額與設計缺失的理性討論，就是沒有新聞版面。持平而論，新聞並不是唯一的罪魁禍首。許多的研究、文章與報告早已表明這樣的事實，那就是監禁並不能矯治受刑人，只是公眾對此沒有印象。

監獄體系與關達那摩灣，只不過是以文化爭取公眾注意與支持的公共建設中的兩個案例。這些公共建設的問題，並不能單純用金錢來解釋。這些建設在財政上都難以為繼，大多數的政治人物對此也都了然於胸。但是各級政府都知道，對犯罪或是對恐怖分子示弱，這樣的立場（目前為止）也同樣難以為繼。而美國政府在花掉五千八百九十億軍費的同時、用於教育的經費卻只有七百二十億、用於住房與都市開發的經費只有兩百六十億，這樣的全國總預算當然也反映了算計。針對監獄與關達那摩灣的興

<hr />

9　Giorgio Agamben, Homo Sacer: Sovereign Power and Bare Life, trans. D. Heller-Roazen (Palo Alto: Stanford University Press, 1998)

論似乎已經轉向，但是這些操縱文化的工具還能再製造別的敵人。以後恐懼還會再催生新的公共建設，舊的則依然拆不掉。

## 抵抗恐懼機器

我們要怎麼抵抗這種恐懼的政治呢？儘管歷史上不乏以另類抵抗的方式回應主宰文化的例子，但要對付如此龐大又繁複的對象，似乎還是令人為之卻步。紐約大學教授史蒂芬‧鄧肯比（Stephen Duncombe）就在他的著作《夢想：在幻想時代重新想像進步政治》（*Dream: Re-imagining Progressive Politics in the Age of Fantasy*）當中建議，為了與右派在相同的基礎上作戰，進步派必須在某種程度上擁抱右派常常利用的那種根深蒂固的不理性，才能阻撓右派達成目的：「法西斯主義與商業主義（commercialism）共通的核心特徵，就是目不暇給的景象。跳過道理、理性與自明真理，利用故事、神話、幻想與想像，藉以推動各自的議程。」[10] 鄧肯比建議，進步派的政治可以用這幾套技巧造就希望感，以及烏托邦可能性的展望。藉由徹底擁抱這種

文化遊戲，進步派的政治或許就能夠用上敘事與說故事的力量，將廣大公眾的想像從右翼的無良操縱手中誘導過來：「若要真正發揮影響力，就必須把進步派的夢想變成民眾的夢想。要做到這點，這些夢想就必須與民眾已有的夢想產生共鳴。就像現今在商業文化裡表達的夢想，甚至是從前透過法西斯主義展現出來的夢想。」[11]

就我們在前幾章所看到的，鄧肯比的呼籲確實極有意義，如果文化不只是受到廣告，也受到政治與新聞媒體的統治，不玩這場文化遊戲似乎就太傻了。不過，我們也看到了恐懼的獨特威力究竟有多強，實際上的政治後果究竟又有多深遠。（更別提大眾媒介總是偏好個別敘事甚於系統分析，因此使得群眾運動的任務更加艱鉅。）在這層意義上，嘗試用希望來對抗恐懼，就有點像是嘗試用煮熟的麵條來開鎖。

不過在歷史上，也出現過一則成功反制恐懼政治的光榮故事。一九八○年代末與一九九○年代初，在道德多數派（Moral Majority）、政治右派，及其在媒體內的同路

10 Stephen Duncombe, Dream: Re-imagining Progress in an Age of Fantasy (New York: New Press, 2007)

11 同上。

人所構成的惡意圈子裡，也曾流傳過一套煽動恐懼的語言，但遭到愛滋社運人士的有效質疑與阻止。就以盛怒小組（Gran Fury）這個從愛滋解放力量聯盟（ACT UP）分出來的團體來說吧。在盛怒小組做過的一則廣告裡，他們就試圖重新散播一些曾經挑起恐懼的影像，並試圖藉此減輕這些影像的危害。在該小組一九八九年先是印在明信片上，後來又做成公車車體廣告以助流傳的一幅影像裡，就有幾組跨種族與同性伴侶在吻著「親吻不會害死人，貪婪跟冷漠才會」的字樣。包括這個手法在內的幾種視覺策略，服務都是單一目的：用人性來征服恐懼，用描繪愛與憐憫的影像來對抗妄想與恐同。

　　像盛怒小組這樣按照計畫取得成功，或許並非常態。但就像我們先前提過的，就連占領華爾街這樣策畫周詳的運動，也常常無法在電視上維繫良好的形象，而反對主流派的團體卻可以利用執法單位行事過激的傾向，來促進自身利益。舉例來說，發起另類全球化（alt-globalization）運動，就是在回應西雅圖警方於一九九九年十一月，對反世貿組織的抗議者做出的過度反應。催淚瓦斯與噴水車確實有效地讓這四萬名抗議者聲名遠播，若非如此，他們對貿易談判的懷疑論態度，也不會受到大篇幅報導。

這場精彩的街頭戰鬥吸引了全球新聞目光。雖然連《紐約時報》都犯了錯誤（該報不正確地報導，稱無政府主義者投擲汽油彈），但攝影機還是在瀰漫胡椒噴霧的街頭連拍了三天。抗議者高呼「全世界都在看」（The Whole World Is Watching），而且他們說對了。

在接下來的兩年裡，凡是由全球統治菁英所召開的會議，這些抗議者都試圖去會會他們。而這些抗議也越來越熟悉媒體了。像是反資本嘉年華（Carnival Against Capital）等運動，就把抗議活動辦成了街頭派對；也有社運藝術家走的是趣味路線，如備受矚目的嘲諷政治團體「億萬富翁挺布希」（Billionaires for Bush）的成員安德魯·博伊德（Andrew Boyd）；反諷式的手法也大行其道，如西班牙的藝術團體「代理處」（Las Agencias）就為了一系列名為叛逆成衣（pret a revolter）的抗議活動，成立一條時尚生產線。這些技術純熟、有新意又有前景的創作，全都在二〇〇一年九月十一日結束了，從那一刻起，媒體的聚光燈就轉而對準另一種全然不同類型的抵抗。

我先前曾提過占領華爾街所取得的成功以及面臨的挑戰，但這場運動還有另一個觀察的角度。這場運動如此迅速有力地征服了文化，清楚顯示自從另類全球化以

來，情勢已有了多大的改變。如今的媒體環境不見得更為有利（幾乎可以肯定並非如此），但無疑是更為民主了。在近年的文化戰爭中，社群媒體也使得賽局變得更加公平，從突尼斯街頭一直到祖科提公園都是如此。畢竟，這場占領運動雖然沒有不斷登上全國新聞，但這些抗議者對於如何創造自己的神話，仍有著空前的掌握程度。如今只要透過智慧型手機，就能發表抗議的說詞，也無須顧慮棚內主播的想法。

現在可以來談一談如今最有前景的一場抗議運動了，而這場運動所取得的成就，與新興科技促成的訊息散播也密不可分，我說的當然就是「黑人的命也是命」（Black Lives Matter）運動。恰如其分的是，這句口號原本是喬治・齊默曼（George Zimmerman）在謀殺崔馮・馬丁（Trayvon Martin）一案獲判無罪之後出現的標籤，後來又在接連發生多起慘絕人寰又引人矚目的非裔美國人命案後，開始流行起來。

由三位社群組織者——艾莉西亞・加薩（Alicia Garza）、派翠絲・庫洛斯（Patrisse Cullors）與歐帕・托美提（Opal Tometi）——發起的這場運動，已經成為近年來最強大的一股社運力量，其興起與社群媒體日益增長的力量密不可分。黑人社群被入罪化的程度，已經令人無法忽視。黑人青年的命案能成為大新聞，在相當大的程度上，正

是因為這場運動有效地操作與散播了那些大多以手機拍下的影片。警方的施暴並非不為人知，但這種事要依靠結合新科技的策略性社運，才能登上全國新聞。這場運動會導致什麼樣的結果，目前仍不得而知，但是讓人看見艾瑞克・賈納（Eric Garner）、麥可・布朗（Michael Brown）、塔米爾・萊斯（Tamir Rice）、佛萊迪・葛瑞（Freddie Gray）、珊卓・布蘭德（Sandra Bland）、拉昆・麥唐納（Laquan McDonald）等許多人的喪命——這些事件都起因於智慧型手機或行車紀錄器拍下的影片——造成的衝擊或許會很深遠。如果電視上播出的《築夢大道》（Selma）影片使民權運動變得無可避免，那麼這些影片最終也都將具有同樣的歷史意義。

當然，這裡要談的並不限於影像本身。只要想想影像造成的衝擊：從發生在巴爾的摩、紐約與世界各地的抗議，一直到碧昂絲在超級盃中場時的經典表演，全都包括在內。後者經過的編排與風格塑造儘管遠多於前者，但這並不表示它就不重要。我們即時收看了廣為流傳的過激內容，這就是得以讓文化迅速流動，為恐懼變更用途的方式。這一切是如此地快速、廣大與有效，使得這些媒介體制即使忽視了潮流、也延續了「黑人的命也是命」試圖推翻的毀滅性政治，對此，媒體卻無法忽視。

「黑人的命也是命」以及相關的社運行動雖能改變恐懼的用途，卻未能將其消滅。對抗黑人受暴力的抗議行動，反倒像是先前的另類全球化與占領抗議一樣，引發了龐大的焦慮與恐懼反應，其中許多都帶有種族主義的性質，因此也遠比我們在一九九九或二〇一一年所見的任何狀況還要猛烈。這波運動釋放出來的，正是它原本要反制的恐懼。

不過，我們不該為了這種矛盾，就去質疑抗議的有效性，或是試著重新挪用與變更文化用途的智慧。這種矛盾就算造成了什麼影響，也只是讓人更迫切地，需要從事更多文化層面的社運行動。

# 五、房地產秀

有土斯有財，放諸四海皆準，這還是最牢靠的存錢之道

這一切都勢不可擋：書、作者、所有條件、一切的一切。理查・佛羅里達（Richard Florida）的《創意新貴》（*The Rise of the Creative Class*）出版於二〇〇二年，正值全美各地的城市深陷疲乏之際。網路產業泡沫已經破滅，他們承諾要給全美年輕科技人的無數高薪職缺也已經跳票。但佛羅里達提供的另類選項，宛如一陣海妖的歌聲，迷住了政府官員、城市擁簇者（city boosters），以及任何努力促進都市繁榮的人。

佛羅里達提到了一種能吸引新型勞工的新型城市，製造業的廠房已離去，也不會回來了，但是在鋼廠、車廠與紡織廠的廢墟中間，可以開著屬於這個全球城市時代的豆漿拿鐵、匠人乳酪小鋪、網路廣告投放公司以及飛輪課程。技術勞工會卸下領帶來交換手腕上的凱爾特風刺青，搬去他們覺得自在且令人興奮，還可以吃得好的城市。而房仲也會跟過去，替這些出類拔萃的人才尋找住處。

佛羅里達一九五七年出生於紐華克（Newark），父親本是大蕭條時代的工廠勞工，後來一路升遷，而他自己則是典型的當代文化界名人。他或許並不自認是藝術家，但他卻毫無疑問帶來了文化方面的衝擊。他提出受到各方強烈批評的都市復甦

（revitalization）模式，儘管他留下的影響說好聽是讓人不置可否，但提到文化在城市中應有的角色，那麼他的寫作，甚至是他的個性，在塑造眾人對此的態度，以及這些態度所導致的決策時，仍然扮演了核心的角色。如果說物理學的觀測者效應，指的是觀察物理現象會影響現象本身，那麼我們或可將佛羅里達的證明，稱為都市物理效應（urban-physical effect）。他一開始的角色或許是純粹的觀測者，透過各種研討會、機關單位、著作，與他不斷散發的魅力，而主動轉變了美國城市的樣貌。

佛羅里達的基調是樂觀的，而且能把人催眠得樂觀。他想讓地球變得更好，他想推翻古板又欠缺想像力的官僚統治，以迎來個人主義、靈活、創新、發展，以及最終的繁榮。他毫不含糊地描繪著一座充滿多樣性、包容性與科技化的城市。他是登上TED講台的完美人選：一個大格局的思想家，又迴避了階級、種族與性別等難題。既然每件事說到底都是設計出來的，還有受世界觀影響，又何必陷進那堆事裡呢？城市無需矯正權力不均或是不平等的問題，只要抓住資訊經濟的浪潮就行了。

佛羅里達在二〇〇二年了解到（也讓他成為了本書其中一位主要人物）的事，就是在重新塑造二十一世紀的大都會時，文化能夠扮演的角色。他論稱，文化並不是隔

絕在藝廊、博物館、表演藝術中心或電影院以外。文化乃是新型城市的一項內建元素。文化可以作為一項工具，作為公用設施的一個部件，有點像是道路、街燈、商辦園區或學區（school districts）一樣。

佛羅里達的見解本身並沒有什麼特別的開創性。如曼威·柯司特（Manuel Castells）、大衛·哈維（David Harvey）、以及莎士奇亞·薩森（Saskia Sassen）等學者長期以來都主張，後福特時代與「資訊經濟」的興起將會導致重大的都市再結構（urban restructuring）。城市會變得更大、更具影響力、也在世界經濟裡位居更核心的地位。大範圍的都市化也已成為文化地理學者、都市規劃者、全球理論學者以及經濟學者的關鍵課題。佛羅里達對這套論述的獨門貢獻，或許是使它變得更像歌舞秀了。

不同於為所主張奠定審慎基礎的規劃者與歷史學者，他選擇了譁眾取寵與展現派頭。他的書易讀、刺激又樂觀，並且完全沒有那些經常讓理論著作顯得……嗯，難懂的雕琢矛盾。他膚色曬得漂亮，他身材保持良好、他的說話風格既權威又平易近人，讓每個擠進來聽他演講的人都感到愉快。他談論著未來、多樣性、讓世界更好，而且這些話都籠統得很吸引

人。對佛羅里達來說，什麼事情都可以雙贏。

佛羅里達在當時與現在都沒說錯，至少，不算是全錯。他描繪的這幅當代全球城市的景象，讓人們可以更容易解釋在他們自己出身的城鎮，還有全世界的許多城市都已經發生的變遷。這些預言相當精準，在製造業崩潰之後，美國這些新全球城市的經濟結構，確實是跟他在《創意新貴》當中描述的很像。佛羅里達接下了珍‧雅各（Jane Jacobs）與威廉‧懷特（William Whyte）等宜居城市理論家的工作，但他比較注意的不是觀察與分析，而是造成的結果。他強調的是，哪種居住條件可以吸引他所謂的「創意」人士，該詞基本上指的是他發明的一種新經濟階級，這種階級無關乎收入，從知識工作者與藝術家、到設計師與程式員，再到工程師與科學家，都可以包含在內，而這些「創意」人士需要有地方住。

開發商欣然採用了佛羅里達的術語，他們現在可引起創意人士的興趣了，還加進了自創的部分。後福特時代的第一波都市住民，並不是只求劃算的新居民而已，就像一個半世紀以前向西部出發的美國人一樣，這些新中產階級（new gentry）也是一群「都市開拓者」，發現了這塊名為「城市」的新土地。

佛羅里達列出一幅一幅的圖表，以揭示包括在大矽谷地區、波德（Boulder）、奧斯汀、奧勒岡州的波特蘭、以及紐約市在內的這些城市，創意階級如何促進無與倫比的財政成長。數字不會騙人，而沒有列入這些圖表的城市也開始注意到了。佛羅里達一再強調，創意階級不同於過往的都市新遷人口。城市要迎合這些人，就需要多樣性與咖啡館，還有藝術性與包容性。佛羅里達把這事講得好像很簡單：吸引文青，谷歌就會跟著來。[1]

這個新階級與創意作為一股經濟力的興起，就是推動我們所見的這些趨勢的潛藏因素，而許多看似不相關且偶發的趨勢當中，包括了新產業與新商業模式的崛起，以及我們生活與工作方式的改變，甚至還架構出我們日常生活的種種節奏、樣式、欲望與期待。

全國各地的市長都聽到了他的呼籲，他們開始將各自城市的有限資源越來越多地用於吸引創意階級。該是改變形象的時候了，城市不能只是提供職缺、空間與資源而已；城市就是一種形象、一種品牌、一種生活風格。就連那些沒有受製造業崩潰而掏空的城市，也不能一直吃老本。為了達到佛羅里達所說的那種成功，城市就必須改造

自己的文化。

## 打造城市品牌

　　都市領袖聯盟（CEOs for Cities）這個組織，在宣傳冊《為城市塑造品牌》（Branding Your City）當中解釋，在全球廣泛競爭的時代，城市必須把自己銷售出去：

　　簡單來說，城市可以利用品牌塑造來定義自己，並且在國際間過度提供的資訊當中，吸引正面的關注。不幸的是，普遍有人會誤以為，品牌塑造單純只是種溝通策略，不過就是品牌格言（tagline）、視覺識別或商標而已。但其意義遠遠不止於此。這是一種發展長期願景的策略性程序，藉以讓關鍵受眾覺得當地舉足

1　Richard Florida, Rise of the Creative Class, rev. ed. (New York: Basic Books, 2012), vii.

輕重、引人矚目。該程序最終會影響並且塑造出他們對於當地的正面認同。

《創意新貴》出版時搭上的風潮，正是都市規劃者與政府官員也開始焦慮於，要如何讓自己的城市在二十一世紀中舉足輕重。如果佛羅里達是對的，也就是城市必須重新塑造自己，以吸引創意人士蜂湧而至，這些城市就得為自己打廣告才行。正如都市領袖聯盟所說的，創意化（creativization）這項工作要做的遠遠不只是設計商標而已。每一項創新，亦即都市生活的每一種新形式。一條自行車道不只是自行車道，也是向有意做出改變的企業，推廣這座又酷又宜居的城市的機會。城市本身就能成為一個活生生的、會呼吸的品牌。

過去這三十年以來，尤其是在佛羅里達與李奇的時代，廣告的邏輯已經改變了美國城市的形貌。各城市開始為了吸引投資、居民與觀光，競爭更加激烈之際，也經歷了一種越來越熟悉的復甦模式。這些技巧在程度上各有不同，但仍保有許多連貫性。試想如蓋瑞（Gehry）、庫哈斯（Koolhas）、狄勒（Diller）與史柯菲迪歐（Scofidio）、卡拉特拉瓦（Calatrava）以及哈蒂（Hadid）等，所謂明星建築師設計的

重大建築計畫。隨著時間過去，就連這些未來派的龐大建築中完成度最高的作品，看起來也不像是對都市問題的功能性解方，反而更像是指出資本方向的燈塔。畢竟，這些扭曲、歪斜、滑稽的形狀，全都能讓人注意到你的城市。

作為地方創生這種當代現象的先驅，畢爾包的古根漢美術館一直是用明星建築師當號召，藉以開發都市的最完美楷模。一九九一年，有群來自巴斯克的市府官員，接觸了古根漢美術館的館長湯瑪斯・克倫士（Thomas Krens）。他們亟欲活化畢爾包這座死氣沉沉的海港城市。在尋求將畢爾包改造成觀光勝地的提案中，他們答應負擔興建美術館的工程款、以及落成後的營運費用。克倫士將這視為一次實現國際擴張夢想的機會，他想為這座知名的文化場館開加盟店。

法蘭克・蓋瑞的這棟建築，是前所未見的，也是真正自成一格的創作。彎曲的鈦金屬外形神似一片鍍金的千層麵，或是優雅的水手繩結，整座美術館像是一艘光亮閃爍的太空船，盤旋於這座昏昏欲睡的海濱城鎮，而觀光客也如先前預想般過來了。短短三年內，這座美術館就已經回本，觀光營收與訪客人數也超越最樂觀的預期。蓋瑞、克倫士和畢爾包市，引發了全世界的遐想，成為在全球舞台一舉成名的方程式。

文化真的可以讓一個城市起死回生，城市也可以成為一個發達的品牌。

繼美術館之後，接著是牛群。一九九八年時，沿著芝加哥的密西根大道走，都還聽得見牛的哞哞叫。就在這一年，密西根大道北段商圈協進會（Greater North Michigan Avenue Association）會長彼得‧哈尼格（Peter Hanig），與文化局長洛伊絲‧魏斯伯格（Lois Weisberg）攜手協力，把蘇黎世前一年才想出的一項簡單的公共藝術創舉引進芝加哥，這個點子就是「牛群遊行」（Cows on Parade）。[2]

這場牛群遊行，帶動全球沿用這套方法，旨在將文化納入都市生活而發起的活動。讓半個城市來建立品牌，另一半則大量製造一系列的玻璃纖維乳牛，交由當地藝術家彩繪與裝飾，在多處商用與民用場地的門口展出。等這波吸引觀光客的活動來到尾聲時，再把這些乳牛拿去拍賣，並將收益捐作慈善用途。

《時人》雜誌在一九九九年曾經如此描述這場牛里牛氣的文化現象：

芝加哥公共藝術計畫（Chicago Public Art Program）主任麥克‧拉許（Mike Lash）表示，這些動物，其中包括一頭像是歐萊瑞（O'Leary）女士的牛（傳言

她導致了一八七一年的芝加哥大火），都「讓人愛得不得了」。牠們也很能生財，帶來了約一億美元的觀光收入。十月三十一號之後，也不會棄置這些牛，而是會作慈善拍賣。哈尼格表示：「我們會把牠的最後一滴價值也擠出來。」[3]

而他們的確擠出來了，這些乳牛成了一場轟動國際的都市發展活動。透過商業界與市政府共同的願景與努力，密西根大道轉型成一個藝術導向、有著古怪牛形創作、有趣又適合家庭的遊戲場。現場有畫得像斑馬的牛、美國國旗圖案的牛、梵谷牛、甚至還有星巴克贊助的牛布奇諾（Cowpuccino）。當地藝術家終於有了參與主要購物商圈視覺藝術的方式，收入也隨之大增。牛群遊行吸引超過一百萬名遊客，成為藝術城市合作案的模範，並且散播到各地大都會。起初在蘇黎世型態簡樸、繼而在芝加

2　譯註：台灣引進該活動時，主辦單位使用的名稱為「奔牛節」。

3　"Holy Cow!: Businessman Peter Hanig Had a Dream to Make Chicago Go Bullish on Bovines," People, August 30, 1999

哥取得突破的這群牛，變成讓全世界許多經濟上不穩定、社會上被疏遠的藝術家得以揮灑，專屬於特定城市的畫布。藝術家現在成為新創意城市可行銷性（marketability）的一員，但最終還是無可避免將他們移往別處。在萊比錫跟耶路撒冷有過獅子、在伊斯坦堡有過鞋子、在卡茨基爾（Catskills）有過貓、在賽林鎮（Salem）有過鮭魚、在奧斯汀有過吉他、在南威爾斯有過龍，諸如此類……每次改版都推出了一個新的爆紅標誌。

這群牛或可稱為一場大型的公共藝術實驗，但最重要的是，這群牛也是一種地理限定形式的都市品牌營造，將這群牛放進芝加哥的地景，是改變芝加哥形象總體策略的一部分。這裡不再是屬於幫派、工業、「打拼勞工」（Big Shoulders）的城市了。二十一世紀的芝加哥，是個適合藝術家的大都會。在這層意義上，這群牛便與該市新設的千禧公園（Millennium Park）緊密相連，那裡有安尼施・卡普爾（Anish Kapoor）那顆被暱稱為雷根糖的名作，還有一座由蓋瑞設計的露天舞台。芝加哥市，這個李奧・貝納・索爾・阿林斯基（Saul Alinsky）、珍・亞當斯（Jane Addams）以及乾草市場（Haymarket）事件受難者的故鄉，現在已是個體面且具當代性的品牌，有著自己

的蓋瑞、自己的卡普爾，以及自己的牛群。

## 大企業的波西米亞風

在各城市越來越努力於修飾自身品牌時，真正的商業品牌所做的精心算計，早就是以光年般的速度領先。廣告業在一九九〇年代時就已經在鑽研叛逆人物的形象了。最經典的文化名人如甘地、金恩博士，都被抽離了他們所率領的運動、觸發的歷史，但他們如今都在為蘋果電腦之類的酷公司做代言了。切‧格瓦拉變成了塔可鐘（Taco Bell）的吉娃娃，而傑克‧凱魯亞克也不再是經典或過譽（依各人觀點而定）的作家了……他在死後成為了舊金山起家零售業者 Gap 的推銷廣告形象。

不過，如果一九九〇年代對廣告業而言是叛逆的年代，那麼二十一世紀的前十年就帶來更進一步的演變。廣告業在一九九〇年代做的事，就是將波西米亞風（bohemia）的形象，賣給那些越來越疏遠這個概念的消費者。但能做的並不只有用暗示的波西米亞風販賣服飾、塔可餅與電腦而已，而是製造出波西米亞風。

在二〇〇〇年代，星巴克咖啡幾乎等同於各城市為活化所做的努力。除了聳立的星巴克招牌，還有什麼更能象徵新型都市更新（urban renewal），也就是佛羅里達說的那種都市的興起呢？從這家賣星冰樂的店對掠奪性定價（predatory pricing）以及房地產政治的大肆操弄中，城市住民能學到的強力教訓就是，大企業推出的波西米亞風可以如此奏效。從他們的綠色海妖商標看到的，不只是個精明的品牌營造案例，也有如鳴槍示警，強烈暗示著有個街區即將遭到企業化（corporatized），並讓人負擔不起。

當然，星巴克不過是跟著利用進行中的趨勢而已。在一個聚焦於創意階級的當代大都會裡，藝術（以及這個詞彙所暗指的每樣東西）是投資的完美夥伴。並不是說，從前那些波西米亞族的操作完全不涉及資本，而是說步履蹣跚晃蕩在巴黎的波特萊爾本人，跟舊金山的高檔地段北海灘（North Beach）的波特萊爾壁畫之間，有著巨大差距。

在過去二十年來發生的事，或許可以稱為波西米亞風商品化（commodification），但要描述這波趨勢，這個詞彙終究還是太不夠力。因為柏林的十字山、舊金山的教會

區、奧勒岡州波特蘭的密西西比商圈，以及布魯克林的威廉斯堡……當然還有其他許多街區，遵循的都是同一套特定的公式。這些街區與城市都是依循某種重複的邏輯而「文青化」（hipsterize）。隨著民眾開始搬回城市，大公司與地方政府也努力祭出任何可能的手段來吸引這群人。也就是說，在這種波西米亞風當中，屬於隨興、偶然、無政府者較少，屬於可接續販售的量產版本較多。

## 反衝

　　一九五〇年代，中央情報局想出了反衝（blowback）這個詞來稱呼臥底行動造成的意料外後果。如尼加拉瓜右翼叛軍（Contras）、蓋達組織甚至伊斯蘭國，全都是反衝。而補助美國藝術所引發的反衝，看起來則有點像是：國家藝術贊助基金會和一群志趣相投的慈善家，都用佛羅里達那套復甦語彙販賣藝術。過程中，他們也開始用藝術語彙販賣復甦，此舉結果出人意料得並不理想。

　　一九九〇年代，國藝會還沒從　九八〇年代的文化戰爭回神過來，該會的歷任主

席也盡力記取先前的教訓。他們認為藝術過於集中在紐約市，因此開始支持全國各地更多機關團體，連南方與中西部都分到款項。他們不再直接把補助款撥給藝術家，而是改由機關團體轉介，如此一來，若獎助金撥給了某個露出裸體的表演藝術家，與國藝會的關聯就沒那麼直接了。這些組織都小心謹慎，努力尋找藝術在二十一世紀的位置。

對這些機關團體幫助最大的，就是佛羅里達本人。佛羅里達偏好詞彙的復甦與多樣性，成為國藝會主席洛可‧蘭德斯曼（Rocco Landesman）新的作戰口號。蘭德斯曼上任才兩個月，就碰到有人想重新讓國藝會陷入八〇年代的文化戰爭。試圖以保守派價值觀為基礎的共和黨人，向歐巴馬政府發起一波似曾相識的責難，這次事由竟然是國家藝廊播放一支大衛‧瓦納羅維奇（David Wojnarowicz）長度僅幾秒的影片，一支爬滿螞蟻的耶穌受難十字架。於是他改變策略說：「並不是隨便什麼人攻擊我們，都要耗費幾個小時去回應，」他對《洛杉磯時報》表示。「我們想要走出去，談論藝術教育與藝術，因為這關乎經濟——我們會變得很有侵略性。」4

二十年間的變化何其巨大，國家藝術贊助基金會要處理的問題，變成一場可能將

種種熟悉且有害的恐外、恐同、性別歧視的攻擊散播出去的爭論。政府替這件藝術品辯護的方式，並非從言論自由出發，也不是單純把它視為一件商品，反倒是談起了藝術在經濟中扮演的建設性角色。

就連佛羅里達在論證時附上的圖表，似乎都幫了基金會的忙。藝術與商業領域間的對應工作，如廣告、廣播、電視與軟體，顯然已經不再有所區別，藝術也可以是有效的創意經濟。二○一二年的奧提斯藝術學院創意經濟報告（Otis College of Art Report on the Creative Economy）代表這種新趨勢，其中有幅令人大開眼界的圖表，顯示視覺藝術與表演藝術工作者的平均收入是二十萬四千七百七十二美元。這是個足以讓任何策展助理、舞者、畫家、表演工作者或藝品安裝人員（art handler）羞愧的數字，所以必須讀完附注的小字：原來這個類別還把好萊塢的演員與編劇都算了進去。把這群人納入計算，雖然讓這張圖表有點誤導人，卻也指出一個問題。事實上，若有

4　David Ng, "NEA's Rocco Landesman: No More Culture Wars," Culture Monster (blog), Los Angeles Times, October 21, 2009

人急於證明藝術真有助於拼經濟，那當然必須把藝術經濟裡最有賺頭的部分算進去。

藝術重新與商業上的對應工作合而為一，但並不會讓阿多諾跟霍克海默感到意外。如前所述，對這兩位理論家而言，文化向來既是一門生意也是一種產業。現在國藝會也同意這一點。更重要的是，健康的創意經濟幻覺，比實際診斷後還用文化營利的社群健康狀況更重要。視覺藝術家的平均收入只會指出經濟上的慘況，但若把網站開發者、程式員與廣告設計師的薪資都算進去，看起來就對在地經濟更有貢獻了。對那些為了藝術而進行遊說的人來說，不得已要扭曲數據時，這很難抗拒。

急著找到論述以支持存續的國藝會，也將原本的格言「偉大的國家配得上偉大的藝術」，改成「藝術是有用的」（Art works）。這套模式的關注重點不再是品味上的卓越，而是文化是一種可以讓事情發生的方式。藝術現在成為一具引擎，成為新城市裡的一台機械。藝術是一套讓政治人物能理解與銘記的資本主義。各路專家權威、規劃師以及重獲能量的撥款單位，現在都能使用種種複雜的指標，來衡量任何地方與任何事物的文化活躍度。藝術「有用」，是一個可驗證的命題。

藝術是有用的，而且對經濟發展有用。芝加哥的乳牛與奧斯汀的吉他都不必是偉

大的作品，它們只要能夠刺激發展、促進「活力」就行了。如國際創意城市ＣＣＩ

（Creative Cities International，ＣＣＩ）這個相當合時宜的組織，就開發了一套活力指

數，用來評估他們所謂「頂層良性紛亂（good messiness at the top）」的程度。他們是

這樣說的：

　　創意城市的活力有別於一般都市環境，典型的創意城市充滿能量、機會以及

有趣的人，還帶著一點不安於室。想讓城市變得更了不起，或是提供更多機會讓

人展現想法與能量，結合不安與天賦的創業精神所引發的創意張力，就會帶來我

們所謂的「良性紛亂」。[5]

　　正如前述的幾個案例，如波特蘭、布魯克林、十字山等地所顯示，這種「良性紛

亂」實際上很少奏效。在上述地點以及更多苦於製造業職缺流失的城市，各領域都有

5　Vitality Index 2011, Creative Cities International LLC

因為資訊經濟而領取高薪者，與落後者拉出可觀薪資差距。創意城市的承諾不但經常在種族問題上破功，也沒有考慮到貧富差距越發懸殊，以及迫遷所導致的效應。這會迅速毀掉許多都市的中心城區，而佛羅里達自己，還有CCI的總監麗莎‧里斯（Lisa Lees），也都認知到了這一點。「可不可以用視覺識別替城市做品牌與行銷呢？」里斯在二○一一年受訪時這樣問道。「肯定可以，不過我們覺得，關鍵在於城市正在為在地居民，也就是「市內遊客」（inner tourist）所做的事，才最能吸引遊客、新商家與年輕人。」[6]

但有利於長期居民這件事，說的比做的簡單得多。為了特定開發的經濟目的，在這二十年來對文化的運用，若能看出什麼端倪，那就是里斯說的這種「市內遊客」不太會讓全部的人受益。許多都市住民都樂見他們城市的再生與文青化，但屢見不鮮的是，他們很可能獲得了這些好處，卻沒有顧慮到開發的模式。畢竟，創意經濟服務的是誰呢？又是誰從活力指數之類的計算方法中獲益了呢？在這件事情上，就值得長篇引述佛羅里達的話了：

中產階級化（gentrification）不是非黑即白的議題。早在二〇〇二年，我向珍‧雅各問起這件事時，她就解釋說，中產階級化更像是灰色地帶。她雖然對於蘇活區（Soho）與其他市區鄰里「千篇一律的中產階級化」感到吃驚（generica-fication），卻還是舉出自己居住且緊鄰大學校園的（多倫多市）兼併區（Annex），是「好的中產階級化」的例子。當然，有新的咖啡店、潮店以及高檔餐廳進駐，但也仍有在地的五金行、酒吧、移民小吃跟家庭式商店。收入更高的新居民在整修舊房子，讓鄰里變得更強健。但她也說明，這裡還是有個引爆點。當我追問她迫遷所帶來的社會成本時，她看著我解釋說，街區與城市經歷的是動態的發展過程，「當一個地方變無聊時，連有錢人都會離開。」[7]

而同質化的問題，涉及的範圍又比經濟平等更廣。對雅各來說，要讓生活設施多

6　Brendan Colgan, "Creative Cities International—The Vitality Index (VI)," Places: A Critical Geography Blog
7　Richard Florida, "Gentrification," Creative Class, www.creativeclass.com

樣化，但也要避免公司化的弊病，才不會陷入企業文化的乏味煉獄當中。在各家以成果為導向的藝術基金會、自吹自擂的市政府，以及創意經濟代言人的競逐之下，如果多數「市內遊客」其實並不關心這座城市的發展，那又該如何真正地補償其中出現的不平等呢？答案依舊不得而知，而聲稱要致力解決該問題的行動，實際上也就是應付了事。人們有時把分析跟解決方混為一談。領取了高額演講費的佛羅里達，順利地將這波全球經濟潮流轉化成一套人們看得到、也感受得到的實用經濟語言。各地的城市都在改變。大家都看得出來，也在談論這件事。但是之後又如何呢？

城市就是一則廣告，而文化則是經濟生活的一個決定性要件。了解這兩件事才能理解，為何當代城市看起來與感受起來會是如此，而眾多藝術贊助單位、都市經濟學者、城市規劃者，以及世界各地的政府官員，玩的又是什麼把戲。明星建築師的作品、牛群遊行還有活力指數，全都是當前這種新式文化工業的武器。無論是對市中心與周邊鄰里，還是對舊廠房與新藝文區，這種工業都帶來了巨大的衝擊，讓房地產投機客與開發商致富。

## 一場反叛

這種故事的情節有點像是：藝術家們搬進了城市裡一塊他們負擔得起的區域，而這個地段常常就像其他城市的低收入區域一樣，種族混居，開了幾間小小的家庭式零售商店。之後，經濟上更寬裕的人開始搬了進來，通常是中間階層，但也不盡然，低廉的房租是個誘餌，但他們或許也找到了符合自己喜好的多樣化環境。這些新居民有更多的現金可花，於是就開始發展出藝廊、唱片行、咖啡店、酒吧等。這個街區變得更富裕了，隨著吸引的人越來越多，收入水準日益上升，租金與房價也就水漲船高。

到最後，該街區的經濟轉型，反而排除當初賦予此地吸引力的族裔多樣性與可負擔性，也趕走原本以此為家的低收入房客與業主（和藝術家）。這個過程一般通稱為中產階級化。

這段話出自《房地產秀宣言》（*Real Estate Show Manifesto*）一書：

「這次行動的用意是，顯示藝術家們既有意願，也能將他們自己與作品，直接置入一套支持受壓迫人民的脈絡；並且承認，種種商業模式與建制結構，在在壓迫與扭曲藝術家的生活與作品。住在蕭條社區裡的藝術家，正是資產重估與鄰里「洗白」（whitening）的中間人（compradors）。」

即使是對最吸引人的新波西米亞風（neo-bohemias），以及最無害形式的文青風（hipsterism）來說，中產階級化有如籠罩的陰霾。正如理查·勞伊德（Richard Lloyd）在他調查芝加哥威克公園（Wicker Park）街區中產階級化的著作《新波希米亞》（Neo-Bohemia）當中寫道，「我並沒有將這些藝術家視為抵抗的次文化，而是不得不探究這些藝術家認為是有用的努力，是如何受到了操控，用以服務一些他們常會真心表示鄙夷的利益。」[8] 坦白說，此時對勞伊德以及許多都市住民而言，藝廊已經幾乎變成新開發案的同義詞了。

如前所述，對於佛羅里達這樣的權威人士而言，縱有些眾說紛紜之處，但在製作成功的新型現代城市時，文化的角色總是利大於弊。而眾多社運人士、藝術家、開明

派政治人物、社區協會與小老百姓投入了幾十年抵擋中產階級化的奮鬥，基本上就是試圖重新質疑這樣的說法。民眾已經在又驚喜又惶恐中親眼見證了自己的街區與城市的轉變，而他們通常並未投入這個過程。這場仗從來就不好打，但在美國與世界各地的城市紛紛遭到文化征服的故事裡，他們的抵抗卻是關鍵主題。

抵擋中產階級化的戰爭所造成的其中一項後果，就是對文化理念產生越來越強的不信任感。以文化的名義觸發了這麼多的劇變時，文化對於社會來說，還能不能算是一件好事？甚至是不好不壞的事呢？在許多案例裡，文化已經成為髒字眼。資本畢竟有改造空間以配合目標的長久傳統，而中產階級化造成的後果，唉，總是遠比羅勃・莫西斯（Robert Moses）那套以公路建設推行的都市更新要溫和得多，那麼，也就怪不得有人會傾向於接受這是歷史的必然了。佛羅里達絕非沒有察覺到都市歷史當中的種族壓迫，以及這類故事向來涉及的土地貶值，但他卻常常促成最不堪的重蹈覆轍。或許他與城市擁簇者們都相信，促進社會的包容性符合資本主義的利益，但有許多理

8 Richard Lloyd, Neo-Bohemia: Art and Commerce in the PostIndustrial City (New York: Routledge, 2006)

由可以讓人對這個結論保持懷疑。

　　雖有許多歷史學者與新聞工作者對此投注心力（包括塔納哈希・科茨〔Ta-Nehisi Coates〕最近刊載在《大西洋週刊》的力作），但是劃紅線拒貸（redlining）與租屋購屋歧視（discriminatory-housing）等故事，卻未曾進入美國人的知覺中。在一九三〇年代，全國住宅法案（National Housing Act）與聯邦房貸銀行（Federal Home Loan Bank Board）所繪製的街區種族分布地圖，就傳承了幾代人的種族隔離。有色人種的社群無力買房，隨著時間過去，他們在住房問題上又承受了越來越嚴重的不公平待遇，但房產偏偏又是美國最可靠的一種儲蓄。

　　中產階級化所造成的衝擊，當然沒有這麼極端也非有意設計，但結果卻相似得令人憂心。羅莎琳・德意奇（Rosalyn Deutsche）在一九九八年的著作《驅離》（Evictions）當中就寫道，「當藝廊與藝術家，都擔任了俗稱中產階級化的『突擊部隊』（shock troops）的角色，搬進了不貴的店面與公寓，他們拉抬租金、趕走居民，從而協助了這套機制」。[9] 如前所述，這些機制由來已久，但是文化衝擊使其煥然一新。德意奇的分析在一九九八年不證自明，約二十年後，她的分析已經成為了生活中無可迴避的事

實，就連從沒見過藝術家的城市住民也是如此。

一如劃紅線拒貸的歷史，中產階級化的故事也鮮為人知。沒錯，中產階級化在公共意識中具有存在感，但是政策層面的解決方案，無論是在地方、州、還是聯邦層級，卻往往是杯水車薪、聊勝於無。美國城市的轉型就像是某種心照不宣的戰爭，聽人討論了很久，卻罕見實際行動。

罕見，但並非沒有。就在一九七〇年代結束的前兩天，有幾位藝術家擅自闖入紐約市下東城（Lower East Side）一間廢棄工廠的陳列間。他們使用破壞剪封起窗戶，還當這裡是自己家清掃了垃圾。這是擅闖他人房產，他們心知肚明。兩天後，有一檔名為《房地產秀》（The Real Estate Show）的展覽在這個占用的場地揭幕了，而他們合製這檔展覽的動機，就是這個街區的激烈轉變讓人感受到的深沉挫折。如藝術家艾倫・摩爾（Alan Moore）當時所寫，「很多人都厭倦了，他們不了解金錢的力量，而

9　Rosalind Deutsche, Evictions: Art and Spatial Politics (Cambridge: MIT Press, 1996)

在房地產世界裡吃虧。」[10]

《房地產秀》是最早開始反抗中產階級化的企劃案之一，如今看來，這場展覽顯得極具先見之明。在元旦當天，他們還沿著德蘭西街（Delancey Street）舉行了這場展覽的開幕派對。第二天，前往現場的藝術家們就發現，場地被人鎖了起來。就像雷曼·威克塞邦（Lehmann Weichselbaum）在一九八〇年所寫的，「《房地產秀》只展出了一天而已，這正應驗了殘酷諷刺的意識形態預設。藝術家、勞動階級跟貧民都系統性地被趕出了賴以生存的地方。」[11]

他們隨後與警察局展開協商，市府則拒絕讓他們使用多數紐約的閒置與廢棄建築，而藝術家與市府的這番爭執也越來越引起社區型報刊的關注。為了爭取更廣泛的注意，他們又前往上城，誘使來訪的德國藝術家約瑟夫·波伊斯（Joseph Beuys）蒞臨現場。帶來波伊斯之後，就在依然緊閉的大門前舉行記者會，一旁還有幾位神情尷尬的待命警員。警方在突襲中移走了那些藝術品，但最後獲得一處位於瑞文頓街156號的替代空間。藝術家們默認了這個安排，而瑞文頓街156號則繼續成為表演龐克搖滾、進行無政府主義活動，以及偶爾舉辦藝術展的主要集散地。

這個劇情聽起來很熟悉，除了警方居中促成協議以外。一九八〇年時，紐約市政府持有多處閒置房產，市價幾乎分文不值，也沒人要接手或出價，如今顯然再也不是這種情形了。內城的房產現在已是熱門商品，但是直到今天，仍有人在持續表達那些藝術家當時的關注。在紀錄片《我的布魯克林》（My Brooklyn）當中，麻省理工學院教授克雷格·懷爾德（Craig Wilder）就表示，「讓布魯克林中產階級化的過程，不一定會讓布魯克林更適合居住。紐約的中產階級化過程，指的並不是有些人搬進來某個街區而有些人搬出去，中產階級化的過程，指的是大企業把街區一塊塊隔開，再為其進行長期發展規劃。」[12]

當代抵抗中產階級化的經典範例，莫過於人稱比利牧師（Reverend Billy）的比爾·塔倫（Bill Talen）了。比利牧師是一則單人反星巴克敘事。開始效法渥荷，樂於

10　"The Real Estate Show,"

11　同上。

12　Jillian Steinhauer, "The Real Story Behind the Gentrification of Brooklyn,"Hyperallergic, February 1, 2013

成為目光焦點的他，什麼都不怕。他喜愛新聞媒體也喜愛真相。他要對付的是大企業文化，還有一定會發生而他也用盡全力抵抗的同質化。比利牧師的這場聖戰，起始於九〇年代初遭公司化襲捲的時報廣場。他先前在當傳道牧師時，並不介意性事，卻厭惡消費主義。他曾經高高揮舞一隻米老鼠布偶，宣揚反對購物的福音：「我們會拆掉星巴克跟迪士尼！讓他們關門！我們會在自營商店裡買東西！我們不會再走回頭路！」繼迪士尼商店之後，他又轉而以其他大企業為目標。他把一群住在下東城、背景各異的班底變成一群反大企業的福音歌手，組成停止購物唱詩班（Stop Shopping Choir）。他入侵大企業的連鎖店，將其變成臨時的公共藝術空間。他高聲疾呼，演講得鏗鏘有力、慷慨激昂。他大汗淋漓、滔滔不絕。他要打倒銀行，率領人民投入反抗大企業文化的運動，並譏諷其短視的貪婪與剝削。他的演說頗能觸動人心，也乘勢搭上許多紐約人的共同感受，也就是這座城市在出賣自己的靈魂。

除了同質化之外，這位好牧師也反對主宰當代都市生活的病態消費主義，以及企業對公共生活與空間的需求而日益嚴重的狂妄。比利牧師直接踏進大企業的門廳（而不是使用殘餘的少數公共空間），並發表聲明指出，每處實體空間都是潛在的免除普

查（dis-census）場所，而免除普查就是民主的同義詞，也就是讓人表示不同意的空間。

讓人不同意的事情可不少，看起來，無論社運人士、社區組織者還是房客協會做了什麼嘗試，開發商想要「清理」（clean-up）城市的欲望終究會獲勝。而且大家都曉得，他們說的清理是什麼意思：招攬商家與文化開發，並且快快把窮人趕走。

所幸，這種清理仍持續引發反彈。一九九八年，受到無政府主義啟發的組織「生物烘焙大隊」（Biotic Baking Brigade）用奶油派正面砸中舊金山市長威利・布朗（Willie Brown）的臉。他當時本來在宣布獵人角／灣景（Hunts Point/Bayview）的一項清理方案，在這個膽大妄為的砸派團體看來，他既勾結開發商，就該好好嚐一嚐派。到了二○一○年，參加第一場星期五活動的人群，在伊斯坦堡市貝伊奧盧區（Beyo lu）開了許多藝廊的托普哈尼（Tophane）一帶集結，也遭到一群憤怒的反中產階級化社運分子的襲擊。類似的故事還有好幾百則。

德州的奧斯汀，當地居民也試圖解決創意階級的「成功」所導致的種種難題。二○○○年，奧斯汀的一位ＤＪ瑞德・瓦森尼克（Red Wassenich）提出的口號「讓奧斯

汀保持古怪」（Keep Austin Weird），就委婉表達許多居民內心深處的共同念頭，也就是這座城市正因為快速開發而喪失魅力。該市成為眾所矚目的音樂家、藝術家以及科技公司安身之處，或可算是佛羅里達的創意階級預言中一個較醒目的例子。盛大的美國南方音樂節（South by Southwest）門票銷量與表演人數雙雙激增，現已成為全世界規模最大的音樂節。隨著文化活動增加，房地產開發案也有相應的成長。奧斯汀部分地段的房價已經翻倍有餘，市內各區域的成長力道又快又猛。

當然這就表示，對於使這裡成為「創意」空間的藝術家與音樂家來說，這座城市也越來越讓他們負擔不起。極盡反諷的是，「讓奧斯汀保持古怪」已經從表達城鎮自豪感，變成標榜在地性的商業口號，再變成營造該市品牌的一套有效企劃案。這句話的發想者曾試圖打官司，以阻止一家名為別館設計（Outhouse Designs）的公司登記這句口號的著作權，卻以敗訴收場。現在這句話已經被印上了遊客T恤、保險桿貼紙與鑰匙圈。數以千計的樂迷與收藏家想蒐羅一些值得印上這句話的物品，而這正是他們的完美配件。

## 城市裡的文化戰爭

　　隨著城市重新規劃、分區與興建，文化也越來越被當成是開發商的必殺技，而全世界的藝術家也必須評估，他們與自己的創作以及生活方式之間的關係為何。於是，這又變成一種不同的文化戰爭。這場戰爭要爭奪的是，誰才有權利享受這座在幾十年間經歷一波強烈文化轉型的城市。若說過去用來趕走居民並逼迫他們離開家園的方法較生硬與粗暴，那麼現在使用的，則是更含蓄、更討人喜歡，在文化上也做過調整的手段。重大拆除工程變少了，牛群、光澤閃耀的建築與咖啡店則多了很多。然而主要的玩家依然擁有權力與影響力，如權勢龐大的獎助單位、為達目的而樂於重塑品牌的地產開發商、渴望為出價最高者服務的明星建築師，以及把整套故事都包裝得既鼓舞人心也能啟迪人心的權威人士。

　　就算你不是佛羅里達或柯司特這種全球理論家、或亟欲重建品牌的獎助單位、又或比利牧師、伊斯坦堡的反中產階級化運動人士，也能看出文化在都市生活的產製中，所扮演的核心角色。我們已經見到，藝術是有效的。藝術發揮出色的效果，而且

在許多關鍵的面向上，藝術跟推土機或水泥攪拌車也沒有太大的不同。對於利害關係人而言，販賣藝術與文化這件事本身雖說已大獲成功，但它究竟服務了誰又沒有服務到誰，依然含渾不清得令人憂心。

所幸，藝術家已經更意識到自己在此過程中的角色，社運人士與居民也是，但一如以往，試圖把文化開發的語彙講得更漂亮的敵手，如政治人物、開發商、基金會等也是如此。哪一方會獲勝呢？問這個問題或許為時過早，但只要有機會能讓城市屬於其建造者，那麼還有許多問題必須盡快大聲提出。

# 六、叛亂者

沒有「為世界和平」發動戰爭這種事

要探討美國的文化戰爭不可避免要提及軍事，尤其是軍事入侵我們稱為「文化」的領域。雖然我不會假裝軍事領域與社區型藝術實務的非暴力領域間有任何因果關聯，但以這兩者做比較，卻能讓我們更了解關於文化武器化。

拿軍事與藝術比較，就會顯現規模的差異。美國用於軍事的預算高達六千八百三十億美元，而用於藝術僅有區區七億六百萬美元（這已是美國所有藝術開支的總額，而社區型藝術實務者只占其中的一點點）。在實際操作上，一方從事的是殺人、時不時刑求人，而另一方再糟也就是為了追求美學或名氣，而向不公義靠攏。從結構上來說，一方遵循的是龐大的階層式指揮鏈，可以適當類比為機器中的齒輪，而另一方偏好的則是自主個體空間，就算要集體工作，也很少超過四到五人。

但無論是負責弭平叛亂（counterinsurgency）還是從事社區工作的組織，從行銷團隊到宗教團體的人們參與的根本原因是結識民眾，這是唯一能改變社會形勢並調整權力動態的方式。不論是以占領軍的身分，還是以鄰居的身分去結識民眾，背後依據的都是一套相同的基礎社會方案。

目前為止，我已經談過佛羅里達這樣的房地產大師，以及行銷巨擘如星巴克，但

關於軍方使用文化的故事，卻有著更黑暗的基調。我要聚焦關注的並不是軍方對於宣傳的使用，或是他們嘗試重塑自身品牌。也甚至不會詳述，他們在二十世紀中葉曾經試圖用表現主義的抽象畫，向世界展現美國的自由價值觀。我在此要探討的，是軍方對弭平叛亂而利用文化的積極興趣。

## 要是製造不了和平

　　二〇〇五年秋天，伊拉克戰爭在政治與軍事意義上，都已經淪為一片泥淖。但常說「要是解決不了問題，就讓它變得更嚴重」的國防部長倫斯斐（Donald Rumsfeld），卻一直讓伊拉克戰爭的問題更惡化。美方的傷亡數字仍然相對較低（兩千一百七十人喪生、一萬五千九百五十五人受傷）但伊拉克的死亡人數，據估計已有三萬人，而小布希總統及媒體團隊所謂有「任何進展」，都顯得遙不可及。[1]

1　Dexter Filkins, "844 in U.S. Military Killed in Iraq in 2005," The New York Times, January 1, 2006

短短兩年前，小布希才以寫著「任務完成」的飄揚布條為背景，踏上航空母艦林肯號。這場戰爭如今的境地，已讓許多美國人想起當年在越南那場丟臉的「警察行動」（police action）。伊拉克戰爭是場公開的騙局（操縱美國在九一一之後的恐懼感，也是在美國進行、以美國為題的一場文化戰爭），但是國務院的想法卻是，在海外迅速取得一場勝利，可以療癒國內的傷痕。倫斯斐、保羅‧布雷默（Paul Bremer）大使與湯米‧法蘭克斯（Tommy Franks）將軍使出了震攝與威赫（shock and awe）戰略，下重手對敵人連環猛攻，他們就會放棄抵抗的意志。但是兩年過後，卻沒有人可以確切指出敵人是誰或是要如何阻止他們，軍方需要的是一套更新更細緻的計畫。

這套計畫的緣起，是當時還是中將的大衛‧裴卓斯（David Petraeus），在堪薩斯州的萊文沃思堡（Leavenworth Fort）召集一群同樣出身西點軍校的智庫成員，一起重寫一份已經遭人遺忘的軍事文件：《野戰教範3-24》（Field Manual 3-24）。軍事史學者佛瑞德‧卡普蘭（Fred Kaplan）在他的著作《叛亂者》（The Insurgents）中很有說服力地指出，編寫這本野戰教範本身就是一場內部的反叛行動（在軍方思考叛亂的方式上掀起了一場革命）。這份野戰教範違逆「震攝與威赫」這套動輒開火，從越戰以

來就主宰軍方教條的做法，轉而強調的價值，是要把民眾保護得更好，以及比敵人更快征服當地社會情勢。裴卓斯懂得「結識民眾」的價值，因為民眾對衝突的感受與態度，會大大影響衝突的結果。就像毛澤東那句常被引用的名言，「人民就是大海，革命則是悠游其中的魚。」[2]

《野戰教範3-24》的前言寫道，「弭平叛亂就是政府為了擊退叛亂，而採取的軍事、準軍事、政治、經濟、心理等民政性質行動。」[3]這份資訊極其豐富的軍事戰略，強調在直接進行的殺戮之外，還要以轉化民眾的感知為輔助。必須以敲門（knocking on doors）來取代破門（knocking in doors），才不會讓每次的交戰行動，都引發更多的叛亂。

---

2 譯注：此處直譯本書作者用語。毛澤東曾多次做過類似譬喻，較接近之原話為：「人民群眾是水，共產黨人是魚，沒有水，魚是活不了的。」

3 U.S. Department of the Army, Counterinsurgencies, Field Manual3-24 (Washington, D.C.: U.S. Department of the Army, December 2006)

裴卓斯重寫這本書，標誌了美軍的文化轉向。對，軍方也有他們自己的文化轉向。

《野戰教範 3-24》是本迷人的書，可以跟克勞塞維茲（Carl von Clausewitz's）的《戰爭論》、孫子的《兵法》、毛澤東的《論游擊戰》，以及大衛·加呂拉（David Galula）的《弭平叛亂：理論與實務》（Counterinsurgency Warfare）等知名戰爭論著媲美，而且也像葛蘭西（Antonio Gramsci）、索爾·阿林斯基（Saul Alinsky），以及保羅·弗雷勒（Paulo Freire）等人探討文化用途的傑作一樣，是本跨學科的著作。若是不排斥暴力相關論著的倫理問題，或許還會驚艷於該書提及各種文化科技，以及適用於行銷、零售通路、戰爭與藝術等領域的五花八門技巧。更重要的是，這本書要談的，就是如何塑造公眾感知。內部戰爭中的首要鬥爭，就是要在爭奪政治控制與正當性的鬥爭中動員民眾。[4] 究其本質，要造就具有正當性的國家（legitimate state），癥結仍在改變該國人民的態度。在搬弄這些技術時即可看出，這套技巧可是認真接住了文化的角色。

在一個題為「意識形態與敘事」的段落中，這本野戰教範聲稱，「表達和吸收意

識形態的中心機制，就是『敘事』（narrative），或稱以故事形式表現出來經過組織的『基模』（scheme）。敘事是再現認同的核心，在宗教派別、族裔分類、以及部落元素的集體認同上尤其如此。」在此，敘事有如一條雙向道。人們既會透過這項媒介，處理他們的知覺；也會透過這項媒介，定義自己為何有別於世上其他事物。而敘事也可以雙向操縱，在這個案例當中，就可以藉著影響敘事，強化人們覺得美軍駐紮是件好事的想法，並且將這種觀念散播出去。在二十一世紀，敘事越來越成為自我闡述以及表達其世界觀的手段，而行銷人員、公關顧問，以及軍方都在操縱敘事。

這些文化後現代性的教訓，終於被編入軍方的思想體系。「美國認為的『正常』或『理性』等觀念並非普世皆準」。這樣的想法儘管看似理所當然，但仍不應過分誇大美國軍方這波文化轉向的複雜性。更新一本關於弭平叛亂的野戰教範，儘管能反映當代人類學的基本常識，以及從菲律賓到阿爾及利亞再到越南的屢次教訓，並不表示戰場上的十八歲士兵就會忽然變成跨文化關係專家。裴卓斯與他那群平叛大師雖然曉

4 同上。

得，文化在戰事中必定會是一片戰場，他們卻不知道，該如何有效地在全世界最大的官僚體系裡啟動這樣的改變。

這項短處中最具代表性的，就是二〇〇三年推出的，名為伊拉克文化聰明卡（Iraq Culture Smart Card）的指南。這份十六頁的摺疊式隨身小抄，是給官兵的一套速成課程，以促進他們在踏進飽受戰禍的伊拉克街頭時具備文化知識。這份小手冊編排得有如撲克牌規則的說明書，但卻是一份戰場指南。其中提供了關於歷史、伊斯蘭宗教術語、女性衣著與姿態的迷你課程。羅契爾・戴維斯（Rochelle Davis）論及這張聰明卡時寫道，「從這套（事實上可能不正確）文化知識裡，除了能了解關於伊拉克人或阿拉伯人，卻也讓人更了解美軍以及他們對文化的概念。」[5] 確實，它充分說明美國軍方的狀態，這本教範一開始就在二〇〇三年印製了一百八十萬份，並持續發送。

創作《野戰教範3-24》與伊拉克文化聰明卡，示範一種協助官兵理解戰爭的新方式，也是一種新風格，是以心靈與頭腦為目標的企劃案。從越戰以來，軍方就一直耽擱在調性與文化上的改變。文化轉向所強調的，除了對他者文化的了解之外，還有部隊文化自身的內部轉變，這也是給軍隊靈魂的一碗心靈雞湯。

## 摩蘇爾的桃子市長

裴卓斯在一九五二年出生於紐約州哈德遜河畔康瓦爾鎮（Cornwall on Hudson），父母是希思圖斯・裴卓斯（Sixtus Petraeus）與密莉安（Meriam）夫婦。他在西點軍校的一九七四年班以前五％的成績畢業，曾先後在伊拉克與阿富汗領兵作戰，接著執掌中央情報局。裴卓斯在朋友間的外號是「桃子」（Peaches）。他熱愛慢跑，胸膛中過槍傷並生還，後來又從跳傘意外墜落中活了下來，據傳他，為了實現抱負總是努力不懈。裴卓斯是個徹頭徹尾的軍人。

二〇〇三年，五十歲的裴卓斯已是陸軍一〇一空降師的少將師長，負責鎮守伊拉克的摩蘇爾。在小布希宣告獲勝之後，隨即顯而易見的是，有些事出大錯了。在布雷默將伊拉克執政黨復興黨（Ba'ath Party）的黨員踢出了公職，使得叛亂在一夜之間爆發之際，占領伊拉克的前景，就顯得更令人憂心了。

5　Rochelle Davis, "Culture as Weapon," Middle East Research and Information Project 40 (Spring 2010)

摩蘇爾據說是個例外，當地舉行過記者會、接待過國會議員視察，因為有這樣的說法，不像伊拉克其他地方，這座西北部城市取得了進步。裴卓斯使用「錢就是彈藥」[6] 這樣的宣傳口號，制訂一些基本的平叛方法以發展當地經濟，還成立一支伊拉克當地的維安部隊。他下令該部隊的七千名官兵在穿行市區時，要走路而非開車。採取步行，似乎是為了與當地居民建立某種人與人的連結。「我們用走的，走路有它的優點，」裴卓斯聲明，「我們就像是巡邏的警察一樣。」[7]

這段評語確實有見地。耐人尋味的是，波特萊爾跟裴卓斯對步行有著一致的推崇。將他們相提並論，並不表示派駐於摩蘇爾的士兵會在接受COIN（軍方對弭平叛亂的簡稱）訓練之後變成漫遊者，而是說在某種意義上，這些士兵是在四處遊移沒錯。他們遊移於這座城市的廢墟，現身於臨時搭建的棚子、壅塞的交通、空心磚建物，以及在木棧板上做生意的水果攤與書販之間。士兵會敲門、結識民眾、他們在某種意義上成為一張有名有姓的面孔。於此同時，摩蘇爾的居民對士兵來說就像個人。

就像班雅明寫的漫遊者一樣，「他……享受這種無可比擬的特權，就是可以做自己、做某個他認為合適的人。他有如一枚尋找肉身的遊魂，可以隨意進入別人體內。」還

真是個友善占領者。

裴卓斯舉行地方選舉、展開道路重建、也重開工廠。正如喬‧克萊恩（Joe Klein）在《時代》雜誌寫道，「他才是實質的摩蘇爾市長。」[8] 裴卓斯花在拚經濟上面的時間，跟花在找叛匪上面一樣多。在他的安排下，當地的部落首領與伊拉克的海關官員就對敘利亞的貿易達成協議。據《紐約時報》報導，「三個月後，已經出現了穩定的跨邊界人流，而師部所訂定的低廉的伊拉克入境費（每輛小汽車為十美元、卡車為二十美元）也挹注了該地區用於擴充海關人員編制及其他計畫的收入。」[9] 裴卓斯在摩蘇爾使出的這招效果立竿見影。

6　Gareth Porter, "How Petraeus Created the Myth of His Success," Truthout, November 27, 2012

7　Michael R. Gordon, "The Struggle for Iraq Reconstruction: 101st Airborne Scores Success in Northern Iraq," The New York Times, September 4, 2003.

8　Joe Klein, "Good General, Bad Mission," Time, January 12, 2007

9　Michael R. Gordon, "The Struggle for Iraq: Reconstruction; 101st Airborne Scores Success in Northern Iraq," The New York Times, September 4, 2013

已經不知要怎麼打這場仗的高層，也注意到裴卓斯在摩蘇爾的表現。裴卓斯在普林斯頓的博士論文題目，就是《美軍與越戰的教訓：美國影響力與後越戰時期的武力運用之研究》，他著迷於越戰的作戰教訓，以及指揮鏈因此留下的心理創傷。震懾與威赫不僅是主導性的軍事戰略，也是不想再陷入占領游擊戰中的軍事文化直接導致的結果，不二過（never again）就是其中的操作邏輯。裴卓斯研究如何將弭平叛亂用於占領部隊，但他的直覺也懂得，如何以操縱戰爭文化的內部機制來推進他的議程（與升遷）。

裴卓斯隨後接掌了駐伊拉克的安全過渡指揮部，也在該單位鞏固所謂軍方的「文化轉向」（cultural turn）。COIN截然不同於其他軍事策略之處，就在於這套做法全面扭轉了側重的面向，改成強調人民與文化。二戰結束後，在越南、薩爾瓦多、尼加拉瓜以及巴拿馬等地的戰事所反映的，倒更像是殖民事業的作法，而非「戰時民族國家」的模式。在這些殖民式的行動中，COIN作戰也變得越來越有用，因為這些作戰所強調的，就是要重新打造政治與經濟條件的結構，以爭取弱勢公眾的支持。在某種弔詭的意義上，COIN行動所反映的，就是他們歷來反對的極左翼運動價值觀，

但工具就是工具。

## 成為左派來對抗左派

裴卓斯將軍在摩蘇爾的策略，源於研究與第一手經驗的結合。儘管伊拉克戰爭是他第一次投入實戰，但他曾在一九八五年與傑克・蓋爾文（Jack Galvin）將軍一同前往薩爾瓦多，近距離觀察平叛作戰的樣貌。卡特與雷根執政時期的美國，決心在全世界阻止左翼政府的擴散，也擔心古巴與蘇聯會插手薩爾瓦多與尼加拉瓜。在薩爾瓦多，他們送去軍事「教官」（刻意迴避「顧問」這個因為越戰而讓人有負面聯想的稱呼）與援助總額五十億美元的武器，支持當時的右翼政府清剿馬蒂全國解放陣線（Farabundo Martí National Liberation Front，FMLN）這支革命團體。美國的教官們促成的這場衝突，後來被全世界視為人權夢魘。除了一百萬人流離失所，根據聯合國的資料，在這個人口約五百五十萬的國家，就有七萬五千人喪生。然而，在國務院的圈子裡，發生在薩爾瓦多的這場衝突卻被視為某種成功，因為左派的FMLN始終未

能執政。

在背後推動薩爾瓦多平叛行動的美國將軍與教官們，不得不用上違反常理的委婉說法，因為他們所支持的右翼政府不僅在薩國民眾眼裡欠缺正當性，就連在美軍眼裡也是如此。據佛瑞德·卡普蘭所述，在薩爾瓦多率領軍事策略團隊的佛瑞德·沃納（Fred Woerner）准將「起草一份全國作戰計畫（National Campaign Plan），並在其中談到他所稱叛亂的『根本原因』。該計畫所提出的綱領，包括農村土改、都市就業、人道援助以及為人數更多的群體提供基本服務。」[10] 諷刺的是，這些都是叛軍所爭取的政策，也是右翼絕對不會實行的政策。

從根本上來說，美國派駐薩爾瓦多的教官以及其他軍事人員，尋求的事跟他們面對的左翼敵人是一樣的，正如蘭德公司（RAND）一九九一年的一份報告就如此總結：

在薩爾瓦多，一如在越南，對方歡迎我們的協助，卻摒棄我們的建議，而且有充分的理由。這項建議（推行激進的改革）恐將從根本上動搖掌權者的地位與

特權。美國在以種種「革命性」手段壓制叛亂時，正好威脅到盟邦努力維護的事物。在我們看來絕對不可或缺的改革措施，如尊重人權、薩爾瓦多全民一體適用的司法體系、激進的土地重分配……都是沒有一屆薩爾瓦多政府辦得到的，因為這些措施全都要求從根本上改變該國的威權文化、經濟結構與政治實踐。[11]

記住了在薩爾瓦多學到的教訓，裴卓斯在二〇〇七年接替喬治・凱西（George Casey）將軍，出任駐伊拉克部隊的總指揮官。在任命聽證會上，裴卓斯闡述他對「增兵」（surge）的看法，也就是將其視為一個契機，可以讓他實行在《野戰教範3-24》的〈弭平叛亂〉章節所詳述的每件事。[12]美軍會扶持伊拉克的新政府，為公民

10　Fred Kaplan, The Insurgents: David Petraeus and the Plot to Change the American Way of War (New York: Simon & Schuster, 2013)

11　Benjamin C. Schwarz, American Counterinsurgency Doctrine and El Salvador: The Frustrations of Reform and the Illusions of Nation Building(Santa Monica, CA: RAND Corporation, 1991)

12　U.S. Department of the Army, Counterinsurgencies, Field Manual 3-24.

提供安全保障，將極端派與溫和派分開處理，並且培訓當地的警力。他帶去的幾位顧問，都長期支持在美軍內部培養COIN文化觀念思考，其中就包括澳洲籍的大衛・基爾卡倫（David Kilcullen）中校。基爾卡倫在一份廣為流傳的文件〈二十八章〉中，把歷次強平叛亂的教訓濃縮成一份給士兵的實作指南。裴卓斯則要求基爾卡倫再列一份簡易清單，向這次增派的弟兄解釋何謂COIN策略。了解占領地的人民，向他們提供安全至關重要的。13

結果，就是一套軍隊版本的「結識民眾」方案。這次增兵並未帶來立即的成果，在頭幾個月，美軍官兵的傷亡其實是激增的，主因是他們增加了派駐現地的人數。但在二〇〇七年上半結束後，文職與軍職人員的傷亡人數都急遽降低了。

在伊拉克做出成績的裴卓斯，被視為奇蹟締造者而聲名大譟。在政府官員看來，他接下的是個無法處理的爛攤子，卻一舉逆轉了情勢。二〇〇八年四月二十三日，布希總統任命裴卓斯接掌位於佛州坦帕灣的美軍中央司令部（USCENT-COM）。兩年後，在二〇一〇年六月二十三日，歐巴馬總統又任命裴卓斯接替史丹利・麥克里斯托（Stanley McChrystal）將軍，擔任駐阿富汗聯軍的指揮官。背後的想法是，如果

COIN在伊拉克行得通，那麼在阿富汗或許也會奏效。裴卓斯較為溫和平緩的作戰形式，也完美符合歐巴馬總統的公開形象，畢竟他在二〇〇八年選戰中所瞄準的選民，也都厭倦了小布希好戰犯下的失誤。

對裴卓斯的平叛思想造成最大影響的一位軍事戰略家，是被許多人視為研究平叛的法國歷史專家加呂拉。他一九六四年的著作《弭平叛亂：理論與實務》一直較為沒沒無聞，到了二〇〇〇年代初才被美軍重新發現。他是法國公民，一九一九年生於突尼西亞，在卡薩布蘭加成長並於一九三九年從名聲顯赫的聖西爾軍校（Saint-Cyr）畢業。一九四一年時，又因為維希政權的猶太人禁令被撤除軍官職務。他搬回北非，並在二戰期間投了當地的法國抵抗運動，隨後又重新加了法軍。一九四五年他被派往中國，在當地親眼見證正在對抗國民黨的毛澤東所率領的共產革命。加呂拉曾經被俘一個星期，期間他注意到，毛澤東在打的是一場非常不同的戰爭。正如亞當・寇蒂斯

13 Kaplan, 266.

（Adam Curtis）[14] 寫道：

簡單說，往後不會再有舊式軍隊了，讓叛亂者遊走其中的幾百萬人民就是新式軍隊。也不會再有舊式勝利了，勝利位於讓叛亂者生存的幾百萬人的頭腦裡。如果他們可以說服民眾相信他們，進而協助他們，那麼舊式的部隊總是會遭到包圍。而且無論打贏了幾場傳統戰役，都終將落敗。[15]

一九五六年，加呂拉自願投入阿爾及利亞戰爭，想藉此驗證自己構想的一系列關於弭平叛亂的理念。他在一座山村運用了這些理念，希望能透過跟革命分子交談而改變他們的想法：

一九五七年三月時，我對全體住民已經有了相當的掌握。人口普查已執行完畢也做了更新，我手下的士兵認識他們鎮上的每個人，而關於運動與訪視的規定也有遵守，很少出現違規。我的權威並未受到挑戰。我做的任何建議，都會立即

被視同命令，加以實行。男孩女孩都固定去上學，途中無須護送，儘管上法國學校的穆斯林孩童還是會遭遇威脅與恐怖主義行動。每塊田地都有人耕種。村民一旦認識到，本地的欣欣向榮有別於仍然陷入戰亂的周邊地帶，就很容易說服他們，必須協助防範叛軍的滲透，才能守護他們的和平。[16]

弭平叛亂是種方法，是種跟民眾談話再強制其行動的方法。如果去掉了對暴力

14　Adam Curtis has shadowed the writing of this book as he not only shares an interest in Bernays but also in COIN. Through his films, essays, and blogs, perhaps more than any other contemporary figure, he has avidly pursued an investigation of the ramifications of a world of powerful actors cynically operating with a knowledge of culture.

15　Adam Curtis, "How to Kill a Rational Peasant," The Medium and the Message (blog), BBC.co.uk, June 16, 2012

16　David Galula, "From Algeria to Iraq: All But Forgotten Les-sons from Nearly 50 Years Ago," RAND Review 30, no. 2 (Summer 2006)

的使用（這就像是要從蛋糕中取出麵粉），那麼COIN跟左翼那種名為草根組織（grassroots organizing）的巡田水技術，兩者間就有可觀的相似性。無論是巴格達還是奧克蘭當前日常生活形勢中，文化、外在環境、政治與媒體，全都密切交織。

## 組織社群就是非暴力叛亂

各式各樣的運動團體，從草根組織到教會組織（摩門教跟耶和華見證人可懂得挨家挨戶拜訪了），再到紮根社區的藝術家、NGO以及民間組織，全都採用過這種結識民眾的策略。儘管在這些行善團體中，讀過加呂拉的文章應該不多，他們卻很可能都受過索爾・阿林斯基的影響。

一九○九年生於芝加哥的俄國猶太移民家庭的阿林斯基，就像許多人一樣，也是在大蕭條的匱乏年代變得激進。他建立的組織「後院」（Back of the Yards）居民多為斯拉夫裔的鄰里，曾經因為厄普頓・辛克萊（Upton Sinclair）寫的《屠場》（The Jungle）而成名。當地肉品包裝工廠的勞動條件惡劣且髒亂，而這種嚴重的不公義，

也助長阿林斯基願景式的實用主義想法。他是現實主義者，也拒絕效忠任何意識型態。他這番努力，後來也為當代社群組織方式奠定基礎。

與《弭平叛亂》、《野戰教範 3-24》，或是其他加呂拉的文章所提到的組建社群策略相同的是，阿林斯基這套組織社群的方法，重度仰賴建立諮議會（councils）網絡，而這套網絡的共同利益會造就實質的政治權力。他影響深遠的著作《叛道》（Rules for Radicals）中，就列出十三項關於組織社群的原則：

- 力量不僅是你擁有的，也是敵人以為你擁有的。
- 永遠不要超出群眾的經驗範圍。
- 只要有可能，就要超出敵人的經驗範圍。
- 逼敵人遵照他們的規則行事。
- 嘲弄就是最強大的武器。
- 群眾喜歡的就是好戰術。
- 戰術拖沓太久就會變成累贅。

- 不斷施壓。
- 威脅通常比事實本身更嚇人。
- 戰術的主要前提，就是發展能向敵方施壓的行動。
- 如果對負面情況施壓得夠用力也夠深，它會從另一面透出來。
- 成功攻擊的代價，就是提一套建設性的替代方案。
- 挑出目標，加以鎖定。17

阿林斯基能列出這些激進守則，是因為他對如何在實力不均的賽場上操縱公眾感知，有深刻的理解。究其本質，阿林斯基的這些規則所描述的，是如何組織一場非暴力叛亂（nonviolent insurgency），而這也是社群組建以及社會參與式藝術（socially engaged art）的一項特性。那麼，也難怪會有人會把茶黨（Tea Party）目前的組織方法，歸功於阿林斯基做出的聰慧示範。

裴卓斯雖然沒有為改善勞動標準而舉行社區會議，但他接手處理阿富汗戰爭時，卻做好與部落領袖開會的準備。調去伊拉克之後，他的聲望更來到最高點，而歐巴馬

政府也渴望在這個眾所皆知蘇聯曾經落敗的地方宣布獲勝。隨著裴卓斯的心與腦策略越來越得到白宮的支持，他也獲得更多用於顧問、翻譯員、社會計畫的預算。其中引起最多討論也最具爭議性的計畫，就是人文地勢系統（Human Terrain System，HTS）。

## 人文地勢系統

　　二〇〇七年二月推出的人文地勢系統，是美國陸軍訓練與準則指揮部（U.S. Army Training and Doctrine Command，TRADOC）的智慧結晶。從這項計畫的奇特名稱，就能明顯看出渴望達成的目標。正如軍方在侵略某國時需要了解該國的地形，他們也必須測繪當地人口的複雜性，根據網站所述，

17
Saul Alinsky, Rules for Radicals: A Pragmatic Primer for Realistic Radicals (New York: Random House, 2010)

「人文地勢系統能夠開發、訓練和整合以社會科學為基礎的搜索和分析能力，用以支持、運營相關決策，建立知識庫，並促進在行動環境中理解社會文化。」

HTS將獲得的兩千萬美元初步預算，撥給五支派駐於伊拉克與阿富汗的團隊。這些編列翻譯員與人類學者的人文地勢團隊試圖透過與社群領袖當面會晤來蒐集情資，並且支援美軍的行動。

人文地勢系統幾乎一推出就引發爭議，在立場左傾的學界尤其如此。二〇〇七年十一月，美國人類學學會（American Anthropological Association）理事會就針對人文地勢系統將該學科軍事化發表正式的斥責聲明：

一般而言，戰爭是對人權的踐踏，且是基於錯誤情資與不民主原則，在此脈絡下，本理事會認為，這項HTS計畫對於人類學專長的運用是有疑義的，在倫理方面尤其如此。我們對於HTS計畫採用人類學的知識與技巧，表示嚴重的關

切。本理事會認為，HTS計畫對於人類學專長的應用，是不可接受的。[18]

然而，不管這個人類學界地位最崇高的單位譴責得多麼強烈，還是有幾位人類學者參與HTS。這些平時從未置身於軍事文化中的學者，由於美軍急需找到新解決方案的緣故，突然成為目光焦點，而非典型的跨學科關係也不得不就此浮上檯面。這也正是謎樣般人物蒙哥馬利・麥克菲（Montgomery McFate）的宿命。

二〇〇五年，外號「米琪」（Mitzy）的麥克菲與安德烈・傑克遜（Andrea Jackson）合寫了一篇短文，題為〈對於國防部文化知識需求的組織型解方〉，文中主張創設一個可以在作戰期間統整文化情資的新單位：「成立一個處室來掌管作業用的文化知識，可解決使用敵方的文化知識時所產生的許多問題。」[19] 此刻正是絕佳的時

18 "American Anthropological Association's Executive Board Statement on the Human Terrain System Project," American Anthropological Association, November 6, 2007

19 Montgomery McFate and Andrea Jackson, "An Organizational Solution to DOD's Cultural Knowledge Needs," Military Review (July–August 2005)

機，因為軍中的將領正好也對COIN的文化方法越來越感興趣。麥克菲或許是刻意地，為未來將扮演重要角色的新部門鋪平道路。

身為耶魯的人類學博士，也在哈佛拿過法學學位的麥克菲，卻走上了一條異乎尋常的道路，進入國防部的最核心。在發表那篇談國防部的文章的同一年，她還發表了另一篇標新立異的文章，題為：〈人類學與弭平判斷〉。麥克菲在文中以一連串曲折的修辭手法證明，人類學對於複製殖民主義的恐懼，已經迫使人類學逃離任何類別的政治影響力，例如與美國軍方的合作：

躲進象牙塔，也是該學門內部深刻的孤立主義產物。越戰以後，人類學者之間就很流行排斥該學科在歷史上與殖民主義的關係……人類學者拒絕了人類學作為殖民主義侍女的地位，也拒絕與有權者的「合作」，反而競相干涉新殖民鬥爭的原住民族利益。20

在大多數學者、以及廣大媒體界的許多人看來，麥克菲的這番主張就是在合理化

自己剛取得的權位而已，但是麥克菲並不懼於挑戰學界與世隔絕的習性，更主張協助軍方可以拯救人命。「要是你懂得如何阻撓或滿足民眾的利益，好讓他們在弭平叛亂的行動中支持你這一邊，你就不用殺害他們那麼多人。而你製造出的敵人肯定也會減少。」[21]這是個很粗暴、會讓許多人感到反胃的邏輯。

對她最嚴厲的其中一位批評者休・葛斯特森（Hugh Gusterson）就寫道，「由人類學者轉行成為軍方顧問的麥克菲……（等人）建議的是某種形式的殺手人類學，人類學家與那些通常不關心人類學者福利的組織簽訂合約，這些人類學者出賣自己的技藝，刻意贏取主體信賴時，根本就是背叛。」這番話雖然不見得失真，但麥克菲還是成為COIN文化轉向的寵兒。

20　Montgomery McFate, "Anthropology and Counterinsurgency: The Strange Story of Their Curious Relationship," Military Review (March–April 2005)

21　Matthew B. Stannard, "Montgomery McFate's Mission: Can One Anthropologist Possibly Steer the Course in Iraq?" sfgate.com, April 29, 2007

# 用社群塑造人文地勢

像人文地勢系統這樣的COIN行動試圖完成的，也是藝術家、行銷人員與政治人物都試圖達成的。他們預設的前提是，社會關係有中介者（medium）可以被賦予某種形式。而軍方這三十年來的文化轉向，則有當代藝術與社群組織的文化轉向與之抗衡。

一九九三年，奧克蘭（Oakland）的黑人青年面臨公共形象不佳的問題。反毒戰爭正進行得如火如荼，主流媒體又將他們呈現成一群暴戾到病態的人。曾在奧克蘭的幾所公立中學無償開設媒體課程的藝術家蘇珊‧雷西（Suzanne Lacy），在這時登場了。她組織了一系列的師生對談與阿林斯基會組織的活動一樣，其中一些學生有意在媒體上發聲，而媒體領域通常把他們排除在外。他們與雷西合力製作一場節目，希望能藉此獲得曝光。這場名為《屋頂著火了》（The Roof Is on Fire）的表演，出動兩百二十位中學生，他們坐進幾輛停在屋頂上的警車聊自己的生活。這是個刻意營造的古怪場景，到屋頂在車內談話就已經夠奇怪了，而黑人青年與警察的公開對談更是前所

未聞。這場表演一部分是媒體操作的戲碼、一部分是為了建立社群組織，也有一部分是藝術表現。

雷西在加州大學聖地牙哥分校時，曾經跟著藝術家艾倫・卡普羅（Allan Kaprow）做過研究。而卡普羅在歷史上，就以這種模糊藝術實驗著稱：「盡可能使偶發與日常生活的界線保持流動。」[22] 雷西則將其解讀為，生活本身就是可以編排與形塑的，公開形式的見面也能被藝術家當成陶土來運用。雷西在七〇年代中期跟著卡普羅做研究，也是後來充滿於其作品中的第二波女性主義在藝術界確立地位之時，在西岸又尤其明顯。而這種深受卡普羅以及該時期的政治情勢所影響的實踐，也就是公開與民眾協作以造成獨特動態接觸的政治藝術實踐，更定義即將到來的社會參與式藝術。

她在一九七七年創作的《五月的三週》（Three Weeks in May）計畫，關注的焦點就是女性遭受暴力，她稱此計畫是一場為期三週的「延伸展演」。這個計畫以一系列

22 Allan Kaprow and Jeff Kelley, Essays on the Blurring of Art and Life, ed. Jeff Kelley (Berkeley: University of California Press, 1993), 62.

擬真體驗活動，模仿各種用於社群組織企劃的技術。在這座演出政治生活的劇場裡，從政治人物參訪、新聞事件、廣播專訪、藝術展演、到自衛工作坊的演講，全都是事先安排好的動作。

以卡普羅的作品為基礎，雷西又進一步處理政治議題，不只將藝術帶進日常生活，也帶進了政治與社會生活。她探討權力在脈絡下的實際樣貌，並聚焦於此，使作品與其他曾試圖形塑日常生活，將民眾視為重心的論述進行對話。雷西與加呂拉、阿林斯基、以及裴卓斯，都採用了社群組建的技術，來塑造「人文地勢」。

## 失敗的文化轉向

用說的比用做的容易，改變公眾的態度絕非等閒的工作，尤其還是一支前來侵略與殖民的部隊。伊拉克的增兵行動被認定為獲得成功後，美國將重點放回阿富汗，並且更倚重人文地勢團隊的角色。但他們的適應狀況卻不盡理想。讓一些訓練不足的人類學家，試著混進一群受過精良訓練的官兵中並給予建議，這件事本身就會產生文化

衝擊。根據曾在阿富汗率領人文地勢系統專案，現已退役的史蒂夫・方達卡羅（Steve Fondacaro）上校就表示，「我們就像（陸軍）這個身體裡的細菌一樣……他們的系統全都在派出白血球，要把我們吐出去。」[23]

美國並不是機械式運作的單一組織，而是一整套笨重龐雜的機關體系。其中的各方利益就算稱不上完全牴觸、也是相互競爭。聲稱要保護與研究民眾的欲望，既是人文地勢團隊的職責也是包山包海的COIN行動的一部分，但美國的軍事征服所導致的氾濫暴行，卻常常令這些行動蒙上陰影。

找人加入人文地勢團隊並不容易（多虧了麥克菲在學界引發的反對聲浪）就算待遇優渥也是如此。起初，理想的人選要會說阿拉伯語，還要有鑽研中東人類學的博士學位。但是資格要求很快就放寬成具備人類學碩士以上學位即可，又很快再放寬成幾乎任何相關領域的碩士學位。可以想見，具備社會學的碩士學位，也不表示就真的做好了準備，可以邊打仗邊學習普什圖部落文化的複雜細節。新聞工作者羅勃・楊・裴

23 Noah Shachtman, "'Human Terrain' Chief Ousted," Wired, June 15, 2010

頓（Robert Young Pelton）在阿富汗跟著ＨＴＴ行動時，發現這種格格不入的情形：

人文地勢團隊理應化解軍方與當地人之間的文化藩籬，但是最大的敵人在於，部隊自然傾向是當一支部隊，而不是一群社工。奇怪的是，塔利班還更擅長滿足阿富汗人的基本需求。也就是對抗腐敗的中央政府，並且提供公義與安全。在這種情形有所改變之前，阿富汗人傾向於認同「敵人」的程度，仍會多於認同這些人的善意。[24]

在戰地不適用，可能導致可怕的後果。二〇〇八年十一月四日，三十六歲的人文地勢團隊成員寶拉・羅伊德（Paula Loyd）正在坎達哈省的某村莊進行例行調查。她畢業自衛斯理學院（Wellesley），拿的是人類學學位，曾在當地以開發工作者的身分待了幾年。但她受過的訓練並未讓她料到，正接受她訪問的男性會突然向她潑灑柴油繼而點火。她因為燒傷，在幾個月後不治身亡。攻擊她的阿布都・薩朗（Abdul Salam）則在關押時，遭到羅伊德在人文地勢團隊的同事唐・阿雅拉（Don Ayala）射

殺。阿雅拉事後遭到起訴，但獲判無罪。

戰爭當然是暴力的，而一位人文地勢團隊成員之死，確切來說也不是這項計畫的過錯。但媒體認為是。一位金髮的善行者遭人縱火焚身，並不能讓看新聞的觀眾安心，反倒使人懷疑起人文地勢系統的效益。

二○一一年五月二日，美東時間晚上十一點三十五分，歐巴馬總統宣布美軍突襲巴基斯坦的一間大宅，並且擊斃賓拉登，這或許是第一次有美國總統宣稱在九一一相關的軍事遠征中獲得勝利。而這場勝利也足以讓支持度持續下滑，又遠在阿富汗的COIN行動踩下剎車。二○一一年六月二十二日，歐巴馬總統又宣布，將於該年底從阿富汗撤出一萬名兵力，並將在二○一二年底再撤回三萬五千人。接下來，裴卓斯的中情局局長任命案，也在二○一一年六月三十日獲得同意。他離開了阿富汗的職位，美軍的優先目標也已徹底移轉。

接著，故事情節有了像八卦小報般的轉折。史蒂夫‧方達卡羅於二○一○年六

月卸任時，軍方已在重新評估人文地勢系統方案的績效。有人發現，以「五角大廈女神」（Pentagon Diva）為筆名的麥克菲，就是「我愛制服男」（I LUV A MAN IN UNIFORM）這個從標題看來就很有娛樂性的網誌幕後作者。這個網誌上的連篇文章，講的都是阿富汗與伊拉克戰爭的歷任指揮官多麼熱辣性感（hotness）。發表於二〇〇八年六月十五日的最後一篇文章則寫道，「大衛・基爾卡倫為什麼辣得這麼全面又徹底呢？是因為這個澳洲軍官拿到人類學博士，又在多處戰場都有作戰經驗嗎？是因為他擁抱時會全身貼緊嗎？還是因為他在裴卓斯增兵伊拉克的戰略裡很有用呢？」

被人發現此事，很可能促成麥克菲於二〇一〇年八月被解除人文地勢系統專案的職務。

這則小報故事並未就此結束，裴卓斯因為與他的傳記作者寶拉・布羅威爾（Paula Broadwell）發生婚外情而下台。這件事情會曝光，是因為裴卓斯的一個朋友，也是坦帕灣社交名流的吉爾・凱利（Jill Kelly）收到幾封恐嚇電郵，當中提及倆人的關係。她把這些郵件交給聯邦調查局，透過這些網路上的線索，最後查出了布羅威爾。這件醜聞最終導致裴卓斯辭職。此外，在阿富汗接替裴卓斯的保羅・艾倫（Paul Allen）將

軍，也因為與吉爾‧凱利往來的電子郵件曝光，而跟著下台。儘管艾倫將軍已獲得澄清，舉止並無不當，他仍在幾個月後去職。裴卓斯或許以摩蘇爾市長的身分影響了這場戰爭，但他去職時已經不再受歡迎，他推動的文化轉向也成為一場失敗。

## 戰爭終究是文化手段

就算對權力並不認同，我們仍須向其學習；在權力的戰術將我們捲入一場曠日廢時也終歸落敗的戰爭時，尤其如此。我相信，裴卓斯的《野戰教範3-24》有許多我們必須納入考量、關於操縱的可貴真理。

我完全沒有資格論斷，麥克菲所預設的「COIN可以拯救人命」這個前提是否真確。我也不能聲稱，裴卓斯應該如何安排時程與籌措資金，才能在阿富汗達成他心目中的成功。然而我確實相信，他們所實施的COIN行動，既指出組建社群的做法確有力量，也提供有用的洞見，說明以社會力量來搭配暴力的想法。

雖然華特‧李普曼、艾維‧李、理查‧佛羅里達、以及英格瓦‧坎普拉（Ingvar

Kamprad）都是文化用途的熱衷者與實行者，但他們都未曾提出這種直接與暴力進行對話的實踐。愛德華・伯內斯則是例外，他在一九五○年代曾在瓜地馬拉為美國水果公司，以及獲得美方支持的平亂行動做過顧問。儘管如此，以社區融入基層（on-the-ground）的策略跟暴力搭配使用，不懂有明確的歷史先例，我們也能從中學到許多為權力效力的文化操縱技術。敘事具有的說服力或是以欲望誘導觀眾的方法是一回事，但要人選擇聽故事還是死，可就是另一回事了。這就是軍方面臨的高風險賽局，但坦白說，這也是生存於政治世界裡要面臨的高風險賽局。

用藝術跟軍事做比較，乍看之下或許違反直覺，但這兩種領域追求的目標雖說截然不同，在手段上卻有些驚人相似的面向。比較這兩者塑造敘事的手法，就能得到一種新方式，以理解建構輿論的種種形式途徑。由於對文化的操縱已然成為了許多學門的優先議題，有必要跨越學科的邊界進行方法論的比較。

軍方這波文化轉向並非無足輕重之舉。這波轉向既重塑伊拉克戰爭的形貌，也將成千上萬的官兵派往阿富汗戰場。讓軍事部隊進行文化作戰的急迫性雖已暫時減退，但受到的關注只會與日俱增，因為往後的戰事將更常發生在交織著各種文化關係的都

市環境中，而都市正是藝術家、警員、行銷人員等各路文化行動者的地盤。這些不同目的無論能不能合理化其手段，我們都可以從手段本身，來深入認識各種相互競爭的文化用途。

# 七、慈善還是炫富

好人形象就是最好的行銷

一九二九年十月二十九日，美國股市崩盤。截然不同於二○年代（roaring twenties）走

這個黃金時期，大蕭條（Great Depression）讓一般美國人往濟貧院（poorhouse）走

了一遭，全都成了乞丐。到了一九三二年，美國已有二十五％的勞動力陷入失業與飢

餓。美國政府無力招架這場重大的系統性失敗，各路慈善機構與教會前來伸援。羹

湯，這種可以追溯至西元前兩萬年的經濟型濕糧，就被拿來搭配麵包食用，以補充美

國人的體力。羹湯廚房（Soup kitchens，引申意義為濟貧食堂）就此誕生。

陷入貧窮已是稀鬆平常的現象，每個主要城市的市中心，也都排起領取羹湯的隊

伍。披著大衣戴著寬沿紳士帽的男性紛紛排成行列，領取當天的口糧。就連美國的黑

道老大艾爾・卡彭（Al Capone）都在自吹自擂，說他們用羹湯廚房餵飽了十二萬人。

羹湯、貧窮與慈善，自古以來彼此緊密相關。一九四九年，在印度的加爾各答，

德蕾莎修女提供羹湯給她所謂「窮人中的窮人」而成名。眾所皆知，她立下守貧的誓

願，因此與羹湯建立終身連結。當然，她效法的是耶穌本人的訓示與善舉，也就是向

有需要的人提供照顧與關懷。

早在德蕾莎修女之前，一二一○年時，阿西西的聖方濟各（Francis of Assisi）就

受到耶穌感召，而誓願守貧，他創辦的修會日後成為規模龐大的天主教慈善機構，也就是方濟會。

羹湯與慈善，慈善與羹湯，湯並不只是隱喻而已，也是一頓正餐。在聖方濟各創辦修會之後，又過了七百五十二年，也就是黑色星期二已經過去三十年，德蕾莎修女開始致力餵飽貧民才十三年，年輕的安迪·沃荷把他對湯的情懷放上了畫布。他在厄文·布魯姆（Irving Blum）位於洛杉磯的費若斯藝廊（Ferus Gallery）展出三十二幅絹印的金寶（Campbell's）濃湯，口味包括白飯雞湯、蔬菜豆子湯、番茄湯、黑豆湯與豌豆湯。這一系列帶著療癒與熟悉感的紅白黑配色雜貨店影像，隨後引發席捲全國的風潮。這些作品讓沃荷一躍成名流，也開啟普普藝術年代。

這些罐頭日後也成為經典畫面，隨處可見的程度或許不亞於金寶罐頭本身，但他對美國勞動階級餐食的關注才是主題。據說沃荷很喜歡喝湯。他是這樣解釋的，「我喝過這個東西，我曾經每天午餐都喝這個，長達二十年。」出身匹茲堡，又是盧森尼亞（Carpatho-Rusyn）移民之子的他，過了大半輩子每天喝金寶濃湯的生活，他是成長於大蕭條時代的孩子。

說沃荷的直覺精準，都還太含蓄了。誕生在匹茲堡的是一位預言家，他照亮了美

國人內心的情感暗流。沃荷完全知道，金寶濃湯為何能率先發現消費產品的奧祕。為

大量罐頭食品開路的，正是這家首屈一指的罐頭湯製造商，在一八九七年研發將湯品

濃縮以便配銷的商業模式。但正如我們所知，產品是否創新是一回事，看起來是否創

新則是另一回事。由紅黑白三色構成的金寶包裝，已經成為經典畫面。一八九九年，

該公司就全力投入了一個新興的領域，就是大眾廣告。

　　轉往大眾廣告，讓他們的銷售額在一年內就增加百分之百，而美國企業界也永

遠學到這一課。在報章雜誌的廣告上，都能看到這個經典的圖案與配色。一九三

一年，金寶更開始贊助像是「喬治・伯恩斯與格雷西・艾倫秀」（George Burns and

Gracie Allen Show）以及「阿莫斯與安迪」（Amos and Andy）等廣播節目。到了一

九三六年，該公司已經成為廣播業第十一大的廣告主。一九三八年，在奧森・威爾

斯（Orson Welles）玩出了世界大戰（war of the worlds）這場舉世聞名的廣播惡作劇

之後，金寶公司又買下了該單元所屬的節目《空中水星劇場》（Mercury Theatre on the

Air），並改名為《金寶劇場》（The Campbell Playhouse）。[1]金寶濃湯不僅是湯，也成

為了一個依附於美國文化形象上的載體。

　　時機可決定一切，而大蕭條則為金寶濃湯創造絕佳的時機。這些可以擺在貨架上超過一年的便宜罐頭，在那世代人的日常生活裡有重要的地位。對濃湯記憶長達二十年的人，並不只是沃荷而已，它已經深植於美國的集體記憶當中。因此，紅黑白配色的金寶湯罐頭圖案既能讓人想起番茄雞肉麵的滋味，也能喚起懷舊感。

　　當沃荷在藝廊展出這件作品時，他其實是在單罐商品中展示這些相互碰撞的美麗與奇特。這是一則廣告，這也是懷舊，也是一項產品，也是食物。而且，追溯起德蕾莎修女與阿西西的聖方濟各所做的事，這也是慈善。

　　時間快轉到現在，每年十月是美國的乳癌防治月（breast cancer awareness month），此時各種商品與電視節目，都會披上令人瞠目結舌的大片粉紅色。或許是由於可供選擇的機會多不勝數，在行善的欲望也能成為一筆大生意的時代，粉紅色也有專屬的季節。NFL的球衣與釘鞋變成粉紅色、慢跑褲變成粉紅色、M&Ms巧克力

變成粉紅色、內衣變成粉紅色，而金寶濃湯的罐頭就像變色龍一樣，也換下了經典配色，改成終極善色彩：粉紅色。

蘇珊柯曼乳癌防治基金會（Susan G. Komen for the Cure）的行銷副總裁·麥克基（Katrina McGee）曾表示，「過去二十五年來，蘇珊柯曼基金會一直以永遠消滅乳癌為使命。」她又說，「像是金寶濃湯的粉紅包裝這樣的善因行銷（cause-related marketing）企劃，有助於我們將救人一命的乳腺健康訊息，傳達給幾百萬名消費者，並提供資金擴大支持乳癌研究與社群服務的計畫。」[2]

從二○○六年開始，金寶濃湯推動這項乳癌防治企劃，就源自麥克基所說的策略，也就是善因行銷。金寶在第一年就捐了二十五萬美元給三個組織：蘇珊柯曼基金會、breastcancer.org網站以及克羅格公司（The Kroger Co.）旗下的「向希望伸援」（Giving Hope a Hand）專案。（克羅格是規模僅次於沃爾瑪的第二大零售業者，剛好也是金寶濃湯的主要配銷通路。）在致力某項善因（cause）[3]的同時，也支持致力於此的發起者。從各方面來說，這個粉紅色企劃必定能達成雙贏，既有助於對抗乳癌，也增加銷量。

在十月份，金寶會將他們最暢銷的口味「番茄雞肉麵」鋪貨量加倍，並且暫時把包裝改成粉紅色。甚至連商標裡的金牌，都換成代表乳癌防治的粉紅色緞帶，從頭到尾都改成限量版造型。而這些罐頭本身的銷售，與實際上所做的捐助卻沒有密切連繫，捐款金額與銷量無關。結果依照最後的結算，實際上每罐濃湯只捐出三‧五分錢。「我們當然認為這樣做可能增加銷量，因為典型消費者是女性，而乳癌是她們關切的一項善因，」金寶的發言人約翰‧福克納（John Falkner）表示。[4] 在金寶公司看來，與乳癌意識連結，就是讓品牌接觸到女性消費者的一個選項，這樣說並無反諷之意。簡單來說，慈善在此是極為次要的事。

2　"Campbell's Soup Can Changes Colors for Breast Cancer Awareness Month," BreastCancer.org, September 19, 2007

3　譯注：台灣管理學界慣將cause related marketing譯為「善因行銷」，然而 cause 在此處之原意較近似台灣一般用語所說的「志業、宏願、遠大理想」等意涵，而非「原因」。

4　Stephanie Thompson, "Breast Cancer Awareness Strategy Increases Sales of Campbell's Soup," AdvertisingAge, October 3, 2006

這是乳癌的善因行銷，也就是會讓伯內斯感到自豪的那種運動。根據柯恩通訊（Cone）品牌策略公司在二〇〇四年進行的一項調查，一千零三十三名消費者當中有九十一％表示，支持某項善因的公司或產品會讓他們感受到更正面的形象，並且有九十％表示，會考慮光顧另一家支持善因的公司。[5] 那些變成粉紅色的品牌，當然沒有放過這個機會。作為一項女性訴求的善因，對於任何試圖觸及女性消費者的品牌來說，此刻正是時機，大多數品牌也都這麼做了。

沃荷的濃湯若是讓人看見了家常、懷舊、大眾行銷，以及與量產之間的聯想，那麼把這些罐頭改成粉紅色，就更能加強效益。顯而易見的是，人類內心深處有助人欲望，對於助人者也會有正面聯想，由此揭示了這種在行銷與藝術界日益盛行的與慈善對接的策略。但要把這些計謀的倫理與暗示解釋清楚，並不容易。做這件事是為了賣什麼東西嗎？這樣算是在做慈善嗎？這算是資本主義的企業精神嗎？要面對這個議題，就不得不承認，在大規模行銷與大規模慈善的時代裡，做善事與自稱行善以獲益，這兩者之間只有一線之隔。

不過，我們在質疑這種以某種方式與慈善相關且價值數十億美元的產業之前，可

以看看最後一則關於湯的故事。羹湯讓人學到，它不僅帶有慈善形象，也詩意到足以在藝術中扮演某種角色，更是從本質上就體現人類想要交換的欲望。

二〇一一年四月一日，費城某棟廢棄建物屋頂上，冒出一座不甚穩固的風車，在春風吹拂下顯得搖搖欲墜。這座風車位於吉拉德大道（Girard Avenue），與公有的唐吉訶德雕像隔街相望。往下走三層樓，在一樓的外牆上掛有一面吊牌寫著「土壤廚房」（SOIL KITCHEN）字樣。屋裡設有一間克難的工作坊，黑板上畫著圖表，放了幾本關於土壤整治的小冊，窗邊裝有一些土壤樣本，空氣裡還飄著家常濃湯的熟悉氣味。

這個為期一週的行動企劃，是由在灣區活動的藝術家團體「未來農人」（Futurefarmers）發起，並且獲得費城市政府的支持，以及特蕾莎・羅斯（Theresa Rose）的協助。這場活動的概念很簡單：供應羹湯，以此交換土壤樣本。土壤廚房是一項與環保署合推的企劃，會檢驗土壤樣本中的污染物。在交換湯品的基礎上，他們還展開工作坊、環境援助以及社交聯誼等多元活動。屋頂的風車也不只是功能性的機

5 同上。

具而已，用未來農人自己的話來說，就是：

土壤廚房的風車並非小說式的「敵對巨怪」，而是自力更生的象徵，也真的讓一棟原已廢棄的建物重獲新生。這座風車也像座雕塑，邀請人們去想像一種未來的潛在綠色能源，並且參加以土換湯這樣的實體交換，從而真正將物質握在手中。

每天製作發放三百份素食湯品共有兩種口味，都是以在地食材製作。熱愛在地食材有點像環保文青做的事，但喝湯的重點在於分享氣氛。就算你沒帶土壤樣本來，也能拿到一碗湯，直接到櫃台就能領餐了。但這種慷慨的精神以及湯品所提供的氛圍，也讓人嗅到了一種另類選項，以替代資本與消費宰制的氛圍。

土壤廚房所開設的課程裡，就提出一些另類方案，以替代那套令資本得以興盛的手段。工作坊包括了「堆肥與你」、「風機發電」以及「土壤」。經由這個生活介面，有機會強調自給自足的方法，藉以對自然與食物負責。土壤廚房的精神，就是慷慨、

環保與共享，這個案子與金寶濃湯罐頭相比，規模小得多。雙贏的衡量依據並不是銷售數字，而是熱忱、支持、共享和贈與。

## 意識洗白

　　贈與，無論是透過大型的廣告專案、某家NGO在非洲提供的診療、還是把交換形式當成藝術所進行的贈與，已在二十一世紀成為人們高度關注的事。表現善行的形式，近年來也越趨豐富多樣。捐款救災、捐助無家可歸的人、在慈善晚會上捐獻、餽贈鄰人、捐款阻止氣候變遷、把贈與當成一種社會體驗的藝術創作。在原始社會，慈善是人類生活的一部分，這種行動既是一種私人接觸，也是一門公共事業與生意。慈善有可能是個人的，也可能是集體的，可能很誠摯也可能有操弄性。一般來說，贈與往往有點兼具上述特質。

　　研究贈與的早期民族學家牟斯（Marcel Mauss），在他影響深遠的著作《禮物……

交換的形式與功能》（The Gift: Forms and Functions of Exchange）當中，就相當清楚地說明，交換與送禮在他所謂的「古式社會」（archaic societies）裡扮演複雜而基本的角色，並且由此帶出對於當代社會的交換所做的詮釋。牟斯認識到，既然一切的經濟都建立在交換上，那麼在他研究的這些社會中，贈與和收受禮物也與該團體複雜的權力安排、互惠、義務以及整體需求密切相關。當代資本主義雖然多多少少會讓人覺得，所有形式的交換都是等價的（這裡指的是不涉及團體的宗教、文化與社會義務，純粹以數字為準的等價關係），但牟斯卻指出，在歷史上不同的交換案例，贈禮行為都揭示集體需求的複雜性，從而擾亂了上述的當代觀念：

我們想在本書中單獨探討一種重要的現象，也就是理論上出於自願、無關利害且自動自發，但實際上卻出於義務且涉及利害的給付（prestations）。通常採取的形式是慷慨提供禮物，但是伴隨的行為則是形式上的刻意與社會欺瞞（social deception），這項交易本身的基礎就是經濟上的自我利益。6

為了探討慈善的問題，牟斯從契努克語（Chinook）借用誇富宴（potlatch）這個詞彙。誇富宴並不只是出於仁慈的贈禮，而是一種以充裕的財富壓倒某個敵手或競爭者的習俗。誇富宴就是一份隆重到對方永遠還不起的贈禮，由此證明送禮方無可置疑的主宰地位。不囤積剩餘的財富，而是舉行誇富宴與做慈善，就是在以不同形式擴充權力。

慈善仍然是種交換。就算不要求回報，這種交換也與權力和文化密不可分。牟斯所研究的，是古式社會裡的交換（亦可說是慈善）的複雜性，而當代版本的交換，受到全球經濟、廣告公司、NGO等因素的影響，又變得更複雜。

慈善是透過經濟與人際接觸表現出來的社會需求，無論是德蕾莎修女助人緩解苦楚，還是藝術家以慈善的方式騰出空間使公民意識覺醒，也許還有像金寶濃湯為了提

---

6　Marcel Mauss, The Gift: Forms and Functions of Exchange in Archaic Societies, Visions of Culture: An Introduction to Anthropological Theories and Theorists, ed. Jerry D. Moore (Lanham, MD: Altamira Press, 2009)

升銷量而刊登慈善廣告。在從事慈善行為時，其中都有某種私密的人類情緒跟深層的社會需求，在推動由文化所驅使的消費社會。

從數據即可看出這一點，在二〇一三年，全美國的慈善捐款金額已達三千三百五十一億七千萬美元，而且還在穩定攀升，其中大多都是私人捐款。

這些數字應該不令人意外，從有人類文明以來，權力不均就一直是人們憂心的問題。耶穌對此也談了很多，而凱撒在臨死前也把他所有的財產、土地與錢財都捐給了羅馬人民。面對真相吧，普羅米修斯會死在岩壁上，也是因為他把火送給凡人濟助眾人（philanthropic）。

隨著人們開始思考贈與，也就會想到究竟何時是贈與，何時只是假裝贈與。

記錄英格蘭富人生活的作者富勒（Thomas Fuller）就在他的著作《英格蘭顯貴史》（*Worthies in England, 1662*）裡討論慈善事業的善惡百態，他寫道，「日子過得就像狼，先把羊逼死，再把羊毛分給需要的人。」[7]

既然有如此豐沛的金錢與能量，用在如此廣大的全球範圍助人，那就必須類比於治理（governing），來思考贈與和行為的結構。要談論贈與，當然就必須更廣泛考量到

恐將奪取（taking）體系正常化的結構。政府在本質上究竟是某種形式的贈與，還是某種形式的共享呢？

繼續追問下去，當然還有贈與金額何以如此龐大，以及將奪取正常化的體系如何得以延續的問題。或許不令人意外的是，在美國，捐贈金額激增與貧富不均惡化是同步的，因為不受約束的資本主義既提供了誘因鼓勵人們贈與非營利組織，也讓那些超級富豪大秀慈善事業。

二○一三年七月，身價數十億的投資人兼慈善家華倫・巴菲特（Warren Buffet）之子彼得・巴菲特（Peter Buffet）在《紐約時報》發表了一篇客座評論，批評他所謂的「慈善產業情結」。常常跟世界第一富豪吃飯並交換意見的彼得・巴菲特，用了一個獨特觀點來談論濟助行為（philanthropy）。「為少數人創造龐大財富的體系毀掉多數人的生活與社群之時，『回饋』（give back）這個詞聽起來就越英勇。我會將此稱為『意識上的洗白』（conscience laundering），賺最多錢的人如果要覺得好過一些，可能

7　Robert H. Bremer, Giving: Charity and Philanthropy in History(Herndon, VA: Transaction Publishers, 1996)

就需要在慈善行動當中，讓大家雨露均霑。」[8]

意識上的洗白，巴菲特聲稱，擁有財富的人確實需要洗滌自己的意識，這話聽著

倒是順耳。言下之意是，慈善機構試圖解決的問題，正是世界金融化的競賽所造成的

後果，因此也暗藏對於資本主義的批判。

用一隻手做壞事時，另一隻手做的在多少程度上算是好事，這或許就是慈善事業

的效率。在這篇評論中，彼得・巴菲特還善用那些想幫助沒有特權者的心裡所掩飾的

更廣泛的殖民主義欲望：

　　我太太跟我剛開始從事慈善事業時，就注意到慈善殖民主義的心態。贈與者

會以某種方式「一舉成功」。對於特定地點所知甚少的人（包括我）會以為，他

們可以解決當地的某個問題。無論這問題涉及務農方法、教育實務、職業訓練還

是商機發展，我都一再聽到人們在討論，要把在某地奏效的辦法直接移植到另一

地，可以不用顧及文化、地理或社會規範。[9]

出於殖民心態的濟助行為傳統悠久。如果你年紀夠長，不妨回想一下巴布‧吉道夫（Bob Geldof）與米茲‧尤瑞（Midge Ure）在一九八四年那首紅遍全球卻不明事理的歌曲〈他們知道聖誕節到了嗎〉（*Do They Know It's Christmas*）。這是每到聖誕季電台都會播放的歌曲。為了替衣索匹亞的饑荒募集物資（其中毫無疑問也包括了羹湯）而寫的這首歌，找來當時幾位最紅的流行歌手參加演唱，包括了杜蘭杜蘭樂團（Duran Duran）、U2樂團的波諾（Bono）與亞當‧克雷頓（Adam Clayton）、史汀（Sting）、喬治男孩（Boy George）、保羅‧麥卡尼（Paul McCartney）、菲爾‧柯林斯（Phil Colins）、喬治‧麥可（George Michael）、庫爾夥伴合唱團（Kool and the Gang）等等，一直到一九九七年為止都是英國最暢銷的單曲。其中一些歌詞，就算不是直白的殖民主義，也愚蠢得難以置信（不明事理與殖民主義有時難脫關係）。以陷入戰禍與貧窮的非洲國家為題的這首歌，在結尾重複著這樣的副歌歌詞：「他們究竟知不知

8　Peter Buffet, "The Charitable-Industrial Complex," The New York Times, July 26, 2013

9　同上。

道聖誕節到了呢?」

如此天真的提問,與其說是讓人看懂歌曲的意涵,還不如說是讓人看透了這些歌手。在合唱部分把歌詞改成「我們知道自己在唱什麼嗎?」說不定還更點題呢。這支八〇年代的搖滾樂明星隊,驕傲而大聲地唱出了自己的一片好意。他們究竟知不知道現在是聖誕節呢?就算烈日當空、水源枯竭,不知道聖誕節到了還是最慘吧?這樣說你就懂了。有些人會說,這些搖滾巨星雖然明白這些歌詞帶有殖民心態,但也知道這類帶有種族歧視陳腔濫調的音樂能夠賺很多錢,好讓非洲的黑人兒童有飯吃,也許在做慈善時,只要能賺錢,就能容許一切罪過了吧。

再繼續恐怕會顯得太憤世嫉俗,援助產業當然也是做了善事,二〇〇四年的蘇門答臘海嘯、二〇一〇年的海地地震,或是二〇一一年的日本海嘯等災變的救災資源當中,還是湧入來自許多國家與個人的援助。雖然這些資源的分配方式及實際效益都引發激烈爭議,但無可否認,也是因為在接連發生重大地質災變時,有這些金流湧入災區,才使得救援到達。

沒有緊急事態時,當然也有人進行慈善工作。非營利與遍布全球的NGO,也同

樣經歷一番興盛的榮景。這些分別處理飢餓、學校或博物館等事務，必須以回饋社群為使命的機構團體，成為了提供照護、服務與文教的龐大基礎體系。據智庫「城市研究所」（Urban Institute）指出，在二〇一三年，全美國就有大約一百四十一萬個登記在案的非營利組織，為經濟貢獻將近九千零五十九億美元。[10]

　　關於組織倫理以及援助目標有許多探討。在負面觀點方面，有人會說除了緩解苦難之外，慈善組織本身在整套基礎體制裡就是一個至關重要的部分，也造成了這需要救濟的問題。有人的論點則與談論社會福利時相似，他們認為慈善事業反而強化依賴，或者也有人會反過來主張，對於民間的慈善事業有迫切的需求，表示管治體系出問題。也有人會主張，慈善之於贈與者的意義終究多於接受者的意義，而援助的終極目標，也就是鼓勵自力更生。

　　但你當然也可以說，對於貧富差距擴大、資源越趨集中而急需幫助的人來說，援

10　Brice S. McKeever, "The Nonprofit Sector in Brief 2015: Public Charities, Giving, and Volunteering," Urban Institute, Center on Nonprofits and Philanthropy, October 2015

助產業仍是少數提供支援的單位之一。與其把社會弊病歸咎於慈善事業，倒不如將其視為減輕苦難的組織與作為，許多人在捐獻時就是這樣想的。

本章的篇幅有限，無法詳列關於慈善事業大幅成長與協作系統的複雜探討。實際上，這個產業的範圍太廣，使人難以辨別慈善事業與基本社會服務之間的界線。但在指出慈善事業無所不在後，現在我們要談的，則是透過動人號召以進行品牌經營的做法。

## 好人好事行銷法

在這個行銷大行其道的時代，形象與實際密不可分，這正是沃荷用黑白紅三色金寶罐頭讓人直覺想到的。如今，不管你喜不喜歡，慈善事業都已經與慈善形象緊密交織。因此，該做的並非試圖劃分慈善實際行動與慈善形象，而是要反其道而行，把促成慈善的動力，放進這個私密演出（intimate spectacle）大行其道的時代加以思考。例如麥當勞與國際特赦組織這種龐大得不可思議的結構，以及友人與陌生人彼此贈與的

小型場合。

　把善因與行銷連在一起，當然不是什麼新鮮的作法。伯內斯就曾經用慈善來改善品牌定位。強調某個產品對社會的好處，正是他的香菸活動必不可少的一部分，而這場活動主打的話題就是女性主義與減重。把有益健康連上廣告企劃案，跟把慈善事業連上廣告企劃案，或許也只有一步之遙。正如他們所說，這是雙贏的做法。

　在二十一世紀，這種雙贏有個名稱：善因行銷，又簡稱ＣＲＭ。哈米許‧普林格（Hamish Pringle）與瑪喬麗‧湯普森（Marjorie Thompson）在他們的著作《品牌精神：善因行銷如何打造品牌》（*Brand Spirit: How Cause Related Marketing Builds Brands*）當中，就把善因行銷定義為「公司或品牌連上社會善因或議題，藉以互惠的策略定位與行銷工具。」[11]粉紅色的金寶湯罐頭，只是這種行銷技術的其中一例而已。慈善工作也是一種媒體工作，反之亦然。人們會認為，要是某家大企業做了慈善

11　Hamish Pringle and Marjorie Thompson, Brand Spirit: How Cause Related Marketing Builds Brands (New York: Wiley, 2011)

捐獻，就該獲得應有的媒體曝光。即使不是媒體專家也會注意到，大企業的善因廣告正在與日俱增。整個月的粉紅色不過是其中的一項特殊個案。大企業很難不為他們做的善事打廣告，如沃爾瑪為病童奇蹟醫院聯盟（Children's Miracle Network Hospitals）推出的奇蹟氣球（Miracle Balloon）企劃案，以及GAP號召各界關注非洲愛滋病問題，並捐出旗下RED系列商品五成利潤的RED專案（該公司仍被認為是血汗勞力的大宗使用者），都屬於這類的例子。

運作時間最久的好人好事行銷企劃案之一，就出自金拱門麥當勞。成立於一九七四年的麥當勞叔叔之家（Ronald McDonald House），是女兒患有白血病的費城老鷹隊球員佛瑞德・希爾（Fred Hill）、老鷹隊總經理吉米・莫瑞（Jimmy Murray）、麥當勞的地區經理艾德・倫西（Ed Rensi），以及費城兒童醫院的小兒腫瘤科主任奧黛麗・伊凡斯（Audrey Evans）醫師合力籌建的獨特機構。老鷹隊當時正在為隊上球員佛瑞德的女兒募款，並且聯絡了將以這筆捐款讓她就醫的費城兒童醫院。而伊凡斯醫師先前就想過，可以成立一個非營利事業，讓重症病童的家屬可以在孩子接受治療時，有一個「出門在外的家」（home away from home）。這個想法給了老鷹隊的老闆莫瑞靈

感，他聯絡了當地的麥當勞門市，問他們能否用三葉草奶昔（Shamrock Shakes）活動的收益，來支持這項創舉。

到了一九八六年，美國已經成立一百間麥當勞叔叔之家，到了二〇一〇年，總數已達三百間，分布於六十多個國家。麥當勞叔叔之家還設立慈善基金會（Ronald McDonald House Charities，RMHC），以提供獎學金以及巡迴診療（可以說是慈善機構的附設慈善機構）。RMHC很快就成為自行運作的單位，雖然他們背後是餐點不怎麼健康的麥當勞，難免會令人感到反諷。換言之，沒有對經濟與生活品質做過廣泛的結構分析，就很難質疑麥當勞叔叔之家的善舉。低價販賣充滿基改作物的速食，薪資也只夠員工勉強維生，當然會令人感到不快，善因行銷也可能有著極大的弔詭。

一九八三年，美國運通（American Express）首度使用「善因行銷」這個詞，他們當時承諾的是，每次有人使用美國運通卡，他們就會捐出一分錢用於修復自由女神像。這個集愛國心、盛大規模以及贈與精神於一體的早期CRM活動，證明了贈與行動能改善公司形象也對世界有幫助。這個企劃案為自由女神像募集一百七十萬美元的資金，讓卡片使用次數增加了二十七％、辦卡量增加了十％，從而替未來的善因行銷

鋪路。[12]

　　大企業高喊的核心使命，突然間就不只是銷售或建立形象了。他們還提出了更深遠的志向。雖然第十四修正案特別為大企業賦予法律上的人格，但這個人格的意涵，也是由法院大量的文化代表所判定。要把品牌擬人化，它就必須具有靈魂。正如普林格與湯普森所指出的，努力從一團亂中脫穎而出獲取公眾注意時，行善是個強而有力的訴求。也就是說，產品不但要有正面形象，還必須有一副好心腸讓人信賴其靈魂，而不只是該品牌實際上做的事。於是，各式各樣的社會善因，從乳癌、潔淨能源、修復自由女神像、到送醫師出國義診都包括在內，透過每天穩定收到的行銷訊息，進入了我們的意識。

　　從二〇〇〇年代至今，善因行銷已經成為行銷劇本的主要橋段。從下列這串粗略的清單就能看出，我們如今已然生活在充滿了慈善事業的世界裡：

　　一九九七年：威士卡（Visa）發起「唸故事給我聽」（Read Me a Story）運動

　　二〇〇四年：多芬（Dove）發起「真美運動」（Campaign for Real Beauty），要在

二○一○年之前向五百萬名年輕女性傳達積極正面的身體形象

二○○四年：惠而浦（Whirlpool）與仁人家園（Habitat for Humanity）在未來的仁人家園住宅裡提供冰箱與烤箱等惠而浦產品

二○○七年：新加坡航空與無國界醫師合作，拍賣機位以支付醫師的旅費

二○一○年：百事煥新計畫（Pepsi Refresh）捐出兩千萬美元，用以公開徵求社區型的行善計畫

二○一一年：好奇冰球計畫（Hockey for Huggies）與國家冰球聯盟（National Hockey League）致贈尿布給有需要的母親

二○一三年：#Hanesforgood：由恒適服飾（Hanes）贈送襪子給街友，此為救世軍（Salvation Army）、恒適公司以及隱形人組織（Invisible People）的馬克・霍瓦斯（Mark Horvath）合作的企劃

一般來說，這套策略就是要讓大企業或品牌，與某個非營利單位的行善事業結為夥伴。即使沒有管理過非營利單位也能理解，這些非營利組織可能為了延續使命需要資金挹注。善因行銷蓬勃發展的年代，與其結盟的非營利單位也會蓬勃發展。無國界醫師、國際特赦組織以及無數其他團體，都設立了專責部門吸引企業藉由善因行銷，建立互惠關係。

## 在浮士德的桌上

那麼，好人好事行銷法是不是與魔鬼的契約呢？從企業與非營利或非政府組織的合作，可以有卓越成效的關係嗎？如果去問無國界醫師，新航向醫師提供機位會不會有違倫理，他們的發展部職員想必會大翻白眼。在資本形勢下，這種浮士德式的討價還價已變得越來越誘人，對許多試圖對抗不平等的人來說，也就成為是否划算的問題。無國界醫師在處理疫情爆發與嬰兒死亡率之類緊急議題時，做出小小的妥協與新航合作輕而易舉。對此加以批評，會顯得像是馬克思主義的學究，這當然是程度上的

問題。

這種尷尬的弔詭以及互補的夥伴關係，可以放在天平上權衡得失。航空公司向醫師提供機位造成的倫理困擾，或許不比用血汗工廠的服飾公司推動在非洲治療愛滋病的慈善企劃更明目張膽。至於慈善工作的內容，也有更多堂而皇之的矛盾。

正如彼得‧巴菲特指出，推動慈善／濟助事業者從屬的體系造成這些有待解決的問題。把這個難題說得再清楚些：如果慈善事業試圖緩解的弊病，實際上都是資本主義製造的，那麼善因行銷不就是利益衝突嗎？要如何釐清與大企業及人道工作間的關係呢？在如此複雜的世界，既然NGO跟大企業的夥伴關係，會讓人忽略企業與NGO整體的作為，那麼夥伴關係是因為慈善產業試圖成長又沒人能對大局負責，才會造成這種結果嗎？

這個問題並不容易回答，但卻糾纏著多數形式的慈善／交換／濟助事業。馬克‧費雪（Mark Fisher）在他的著作《資本主義的現實主義：是否別無選擇》（Capitalist Realism: Is There No Alternative）中斷定，在新自由主義之下，無法產生替代的社會結構。而在當前的境況對於資本主義的回應，就是使用更多的資本主義方法。舉例來

說，能源危機引發了什麼回應呢？美國對此的答覆，就是龐大的頁岩油產業。這正是善因行銷的核心問題，可以用資本主義超越資本主義嗎？

銳跑（Reebok）在一九九八年與國際特赦組織合作的「現在就要人權！」（Human Rights Now）巡迴表演就是一個生動的例子。這個行銷企劃旨在吸引會穿戴運動用品的年輕閱聽人，並且在聯合國人權宣言通過四十周年之際，進行巡迴十六國的演出。銳跑用於巡演的開支為一千萬美元，占了行銷費用的九成，並且在每個城市都舉行記者會。參加這場巡演的巨星名單，包括史汀、布魯斯・史普林斯汀（Bruce Springsteen）、崔西・查普曼（Tracy Chapman），以及彼得・蓋布瑞爾（Peter Gabriel）等，或可稱為「遵守倫理」的幾位搖滾巨星。[13] 巡演結束後，對善因的承諾也延續下去。銳跑公司與彼得・蓋布瑞爾和人權律師委員會（Lawyers Committee for Human Rights）合作發起一項名為見證人（Witness）的計畫，要提供攝影機給世界各地的社運人士拍攝影片。見證人計畫自此成為國際社運圈的一則成功故事，為全球許多最欠缺紀錄的不正義事件提供開放的平台。簡單來說，儘管有人想對他們的行銷動機冷嘲熱諷，但這項計畫仍帶來難以置信的社會正義。要能體會這種複雜，才能有效釐清善

因行銷的糾結關係。

## 是炫富還是慈善

　　做善事的欲望，無疑也流入當代藝術中。類似的事情雖有長久歷史，但這二十年來，這些成果卻達到非比尋常的規模。排山倒海而來的藝術創作，執行手法若不是做慈善（我們很快就會回來談慈善這個詞有多複雜），就是跟慈善相關。隨著行銷逐漸貼近社會，當代藝術也同步增加對社會互動的運用，如關係式與參與式等做法，同樣地，藝術對於慈善事業的關注（慈善在此的詞意無所不包）也隨善因行銷的用途增加而逐漸浮上檯面。

　　這些相關性並非偶然，經濟轉型與媒體日漸飽和，都改變廣大消費者兼閱聽人的情緒需求，而他們也透過藝術進行自我表達。正如泰德・普維斯（Ted Purvis）在

13 同上，46。

他的著作《我們要的是免費：近期藝術中的慷慨與交換》（*What We Want Is Free: Generosity and Exchange in Recent Art*）當中寫道，「隨著世界的經濟與社會體制越來越深陷於資本，人們自然會關注優先強調其他事務的社會體系。」[14]

一九九二年，作為策展人瑪莉・珍・雅各（Mary Jane Jacob）所策畫的開創性展覽《行動中的文化》（*Culture in Action*）的一部分，哈哈（Haha）這個藝術團隊開闢一處的水耕菜園，為帶有HIV病毒與罹患愛滋病的人種植蔬菜。每兩個星期，就會供應一次用羽衣甘藍、芥菜、芥藍葉與瑞士甜菜做成的餐點。在這處店面舉行的一系列公眾活動，包括座談、工作坊、社運人士聚會以及另類療法等。這裡不僅成為推動社會公益的催化劑，也成為建立社群的場所，持續營運三年之久。

哈哈的這件藝術作品，無疑在呼應未來農人十九年前執行過的土壤廚房。在這段時間裡，也有人實行過許多其他企劃，我不但為其中許多作品做過記錄也參與製作。有時被稱為社會參與式藝術的作品，常在藝術實踐中用社會性來打造新形式的社群集體想像，藉以追求社會公平。

投入社會參與式藝術的藝術家們，大多討厭慈善這個概念。長期與老派殖民主義

掛勾的慈善事業，既暴露了不對等的權力運作，也導致某種讓贈與者保有掌權地位的誇富宴。相對於增進受助者的能力，慈善常被認為是一種單向關係。

我們的文化極度渴望擁有助人的形象。也就是說，就算有人討厭慈善這個概念，也不影響這些關係的複雜性，事實上，與更大範圍的媒介文化對話確有建設性，因為在媒介文化中，慈善的形象已經越來越成為推動消費主義的有用道具。

## 徒留號角聲

要討論慈善，就免不了引用聖經，或許是因為天主教會本身就是濟助事業的先驅之一。屢屢出現於聖經的重要經文中，不僅談到慈善本身的角色，也提到我們在做慈善時應有的舉止。馬太福音第六章一至四節就說，

14 Ted Purvis, What We Want Is Free: Generosity and Exchange in Recent Art (Albany: State University of New York Press, 2005)

「你們要小心，不可將善事行在人的面前，故意叫他們看見，若是這樣，就不能得到你們天父的賞賜了。所以，你施捨的時候，不可在你前面吹號，像那假冒為善的人在會堂裡和街道上所行的，故意要得人的榮耀。我實在告訴你們，他們已經得了他們的賞賜。你施捨的時候，不要叫左手知道右手所做的，要叫你施捨的事行在暗中。你父在暗中察看，必然報答你。」

但二十一世紀的濟助者，卻樂於吹響這種耶穌建議不要發出的號聲。發出號聲才能向世人宣稱，他是個很慈悲、很寬厚、值得注意的人。讓人覺得樂善好施的好處就是可以建立名聲。這是一種形象、一種感受。這是金寶濃湯罐頭乳癌防治月時的粉紅色，也是隨著英國石油一起出現的翠綠色，也是GAP的Red專案的紅色。

在充滿善因行銷的世界裡，光是把行善的欲望斥為花招或是從表面上接受行善形象，都還不夠。我們碰到的問題，仍是規模與效應難分難解。因為出於直覺，會想透過個人與世界的關係來理解這個世界。當我們看到濃湯罐頭為了防治乳癌變成粉紅色，就會立刻了解乳癌是件壞事，而這個罐頭則以某種方式在為此付出。我們會在情

感層面上做出反應，而不是從金寶公司實際財務的脈絡來審視這個罐頭，或是考量全球經濟、薪資條件與衛生狀況的關係。善因行銷從策略上利用的，就是我們最根本的、基於感受的世界觀。

我們仰賴故事為世界賦予秩序，但在談到複雜的資本主義體系時，故事就不夠了，這裡面有太多的主要人物、有太多倫理的灰色地帶，而在這個行銷的時代，所有事物的形象都要加以脈絡化，從做善事到具有社會性都包括在內。所以，要將慈善形象簡化成誰是誰非才會這麼困難。我們倒是可以體會，這些努力所帶來鋪天蓋地的強制力。在品牌尋求靈魂，靈魂也尋求品牌（人們開始為自己建立品牌）之際，慈善事業扮演的角色只會繼續增加，而與行動間的形象也會變得更讓人困擾。

就在品牌與人們持續努力以種種方式對彼此傳遞意義時，我們也見到強制力與溝通力的極限。隨著文化地位上升，能夠產生意義的事無可避免會被行銷收割成果。在這之後，眾人則常常因此心生厭倦，感到困惑與失信。如果助人其實就是在傷人，那要怎麼辦才好？

藝術家們無疑注意到當代慈善事業的這些矛盾，也發現我們從真誠交換的片刻

中，找到了情感的力量。我們找到了彼此連結、協助、陪伴的經驗。或許，有權力者越是用文化來強制別人，人們就會反常地，越感興趣於那些專注人類最基本情緒的藝術。或許讓這種藝術不再有趣比較好，社會強制的規模與範圍大幅縮減比較好。若是政府能把民眾照顧好，那麼不再有必要的或許正是慈善事業，而非形象之爭或小規模的戀物。這並非實際的情形，卻值得深思。

# 八、以企業力販賣好生活

宜家家居、蘋果直營店、星巴克……讓你感覺良好，你就會衝動購買

對孩子們來說，玩就是生活。對我們來說，孩子是世界上最重要的人，而家則是最重要的遊戲場。玩是兒童發展不可或缺的面向。我們透過全球研究蒐集新的觀點，以了解全世界的孩子與家長對於玩的體認。

說出這段話的瑪麗亞‧埃蘭德（Maria Elander）是宜家家居（IKEA）的兒童學校主管，也是這家龐大企業的教育部門發言人。沒錯，宜家家居開了間學校。她說的話無疑是對的。她提醒了我們，對孩子們來說玩就是生活。這番淺顯的道理，讓人頓時感到懷念與恍然大悟。玩是積極的、動態的、好奇的、參與的。有時也是社交的。玩最終會以實體形態呈現。在埃蘭德談及玩的重要性時，我們可以肯定的是，與這些觀點密不可分的是一套精心設計，把形象領域、社會性運動與人類空間都囊括在內的品牌營造機制。

目前為止，我討論的主要都是存在於媒體形式裡的文化：廣播裡的歌曲，或是動用形象或敘事，都能達成包括娛樂與行銷各種目的。但是文化的力量終究在於了解到人們是被感覺、恐懼與享受所驅動。我們與世界的情感關係，大幅影響了我們的決

策。正如伯內斯、艾爾斯與尼克森所深知的，人類是社會的動物。我們就像兒童一樣，喜歡玩與彼此互動。所以，本章就要從埃蘭德對於玩的敏銳描述出發，來探究互動空間在當代品牌營造（與藝術）的世界裡日益增加的價值。我們延伸了自己對凝視形象的渴求，沉浸於幻想環境中，以實現所渴求的人際連結。

在邁入二十一世紀之時，打造文化品牌的邏輯不僅形塑我們的城市，也體現在這家最成功的連鎖零售商的室內設計中。這一章要專注討論的，就是三家劃時代的零售業先驅：宜家家居、星巴克以及蘋果直營店（Apple Store）。他們的成功，在很大的程度上要歸功於在實體零售空間裡產製社會體驗，亦即不只是單純的購物情緒。我們隨後就會看到，藝術家就像預言家一樣，暗示了我們渴望社會互動的集體欲望。

走進宜家家居，就是有如愛麗絲夢遊仙境般：沿著兔子洞走下去，進入一個接一個的地底房間。宜家家居門市就是中產階級生活的迪士尼樂園，把奇想、社會互動以及平價料理都混進了鮮明的黃藍兩色包裝裡。餐點當然包括了肉丸與粉紅色醬汁的薯泥，但也有肋排、焗烤通心麵、胡蘿蔔蛋糕與布丁，都是一些療癒食物。事實上，雖然像是倉儲一般，但在宜家家居的體驗卻舒適得不可思議。

宜家家居雖然是間大型的連鎖企業，但他們的這種倉儲兼商店兼生活空間，體現了其發源地瑞典的社會民主信念。埃蘭德在喚起消費社會新兵的欲望之時，也展現了一種很瑞典的價值觀。在瑞典，小孩是最重要的，應該讓他們玩耍、並且受到照顧與疼愛。這話當然人人會講，但是瑞典政府是真的致力於此。在瑞典（真希望我們都生在那裡），小孩出生後，父母就有合計十五個月的有薪育嬰假，可以在孩子八歲之前請完。在對於聯合國兒童權利公約的支持上，瑞典也走在國際前沿。十二歲以下兒童的家長，可以在小孩生病時請領一百二十天的臨時父母津貼，平常的照顧者生病時也可以請領六十天。[1]真是為民著想的政策。

首先，領略到宜家家居占地之大，是很重要的。宜家家居是全世界最大的木材用戶，光是他們就消耗了全世界木材供應量的一％。[2]二○一二年三月，《富比士》將宜家家居的創辦人英格瓦・坎普拉列為全世界第四富豪（不過，由於從公司結構無法看出坎普拉先生的持股比例，故難以查證其財產的確切數字）。在二○一二年，就有六億九千萬人逛過宜家門市，等於是美國人口的兩倍。

ＩＫＥＡ這個名稱，其實是向創辦人坎普拉，以及他生長的北歐鄉間致敬的縮

寫。I與K是創辦人的姓名首字母，E指的是他長大的愛姆塔瑞（Elmtaryd）家族牧場，末尾的A則是鄰近的阿岡納瑞村（Agunnaryd）。儘管成為了倉儲零售業的巨人，他們品牌塑造與設計的每個層面，卻仍然瀰漫著某種奇妙的家族精神。

這家連鎖企業成立於一九四三年，當時英格瓦只有十七歲。這家公司歷經了多次轉型，從做居家用品的型錄起家，又在一九五三年開了第一間家具展示店之後，再過幾年就設計了自己的平價家具，並於一九五八年設立了第一間倉儲式的店面。開了三家店之後，英格瓦又在一九六五年決定，在斯德哥爾摩設立一間大到會迷路的旗艦店，面積廣達四萬五千八百平方公尺。此時，這家店已經以其平價居家用品與家具而聞名。

這間旗艦店的設計、以及獨家的迷宮般布局，可說是商業挖掘文化沃土的絕佳範例，靈感則源自英格瓦先前某次在紐約市古根漢美術館的參觀經驗。「我們可以做得

---

1　同上。
2　Ryan Gorman, "IKEA uses a staggering 1% of the world's wood every year," Daily Mail, July 5, 2013

完全一樣：等我們在斯德哥爾摩開店的時候，就可以弄得像古根漢一樣，我們可以蓋得讓他們沒得選擇往哪邊走。」[3]英格瓦如此寫道。沒有個人的選擇，但有一段旅程，英格瓦可不笨。

一九五八年，宜家家居引進了一項創新的核心生產方法，並且沿用至今：扁平包裝。產品扁平化讓貨櫃可以裝滿，從而省下大量的運費。英格瓦相信，產品應該盡量省錢，而這種壓低成本的方法，就成了他們的賺錢之道。這些商品不只是以扁平包裝的狀態運輸，更這樣賣了出去。顧客要依照以插圖取代乏味文字的說明書，自己組裝這些零件。

雖然宜家家居體現一切瑞典式的事物，坎普拉卻在一九七〇年代離開了瑞典，以抗議該國的高額稅收。[4]他們更像是當代公司的傾向之一，通常對繳稅嗤之以鼻，也一直在使用避稅天堂，以及複雜的內部結構等方式（諷刺的是，該公司有很大一部分是非營利的）。根據《赫芬頓郵報》報導，宜家家居就遭控設法以付款給姊妹企業的形式，將獲利轉移到國外，使其在英國的稅額減半。[5]

## 有意義的低價

宜家家居的願景聲明寫道，「民主設計（Democratic Design）：有意義的低價（Low Cost with Meaning）。」在這句陳義甚高的宣稱裡，我關注的是最後提到的詞：意義。事實上，宜家家居體驗就是一種徹底沉浸式的三維廣告（如果把花掉的時間也算進來，或許是四維的），而這些體驗的總和，則會建構出意義。這是個產製意義的空間。這裡所謂的意義，指的是對某人品味、意見、性情乃至行動的建構。穿過這個空間，讓人在情緒上、理性上以及經歷過的體驗上，都留下了深刻的印象。因此，我說的意義，指的就是文化。

3　Adam Morgan, Eating the Brand Fish: How Challenger Brands Can Compete Against Leading Brands (New York: Wiley, 2009)

4　Robert W. Wood, "Patriotic? After 40 Years Wandering in Tax Havens, IKEA Comes Home," Forbes, July 3, 2013

5　"Ikea, eBay Avoid Paying UK Taxes, Reports Allege," Huffington Post, October 22, 2012

宜家家居的停車場占地廣闊，商場本身則是一棟藍黃配色的龐然大物。而今，就連抵達宜家家居，都成了某種旅程。將消費者從四面八方載來的接駁車、甚至是渡輪，使人產生了主題樂園般的期待。在前往宜家家居時，就知道今天會在那邊度過一段美好時光。在踏進店門之前，就已經簽訂了某種臨時的契約。

一進入賣場，首先就會碰到用餐區，以及埃蘭德親切提及的，名為斯莫蘭（Småland）魔法森林的兒童遊戲區。斯莫蘭原本是坎普拉長大的村莊的名字。在每一間宜家家居門市，斯莫蘭魔法森林都為購物的家長提供六十分鐘的免費托兒服務。斯莫蘭魔法森林通常設有一間球池室、積木組或布偶戲台、兒童教育影片，以及托幼服務人員。據宜家家居網站表示，「孩子們可以在斯莫蘭感受到瑞典森林的氣氛。您可以在他們玩遊戲時享受購物體驗，孩子也會受到安全的照顧。」

可以想見，斯莫蘭魔法森林大受歡迎。在《紐約時報》二〇〇九年六月一篇題為〈在宜家家居托兒，來場便宜的約會〉的報導當中，作者則強調了這種社會援助與經濟下滑的關連。「斤斤計較的家長們，會把店裡這塊有人看管的遊戲空間，當成他們的個人托嬰服務來使用。」6 在美國的商店裡，托幼基本上就等於奢侈品。在二〇〇

七年出版的《生病：美國健保危機內幕》（*Sick: The Untold Story of America's Health Care Crisis--and the People Who Pay the Price*）當中，作者強納森・孔恩（Jonathan Cohn）就說，「把小孩託給別人，是家長要做的最困難的事情之一，在美國又更困難，因為美國的日間托兒是一團亂。五歲以下的孩童當中，每周都給父母的這種所謂托幼服務，在許多實行社會民主體制的國家都是標準配備。在瑞典（宜家家居假裝它來自這裡），商店、教堂、學校與圖書館都會提供托幼，這是日常生活中無所不在、廣受歡迎的服務。

照顧一段時間者，大約占了四十％。」[7]但是在美國算是奢侈品的這種所謂托幼服

在托育並享用一頓舒服愜意的餐點之後，家長就在明亮的展示間裡，展開了繞來繞去的行程。英格瓦這種曲折路線的靈感，來自他在法蘭克・洛伊・萊特（Frank Lloyd Wright）設計的古根漢美術館考察之旅。每個展示間都示範了可能的居家設

6　Michelle Higgins, "A Cheap Date with Child Care, by Ikea," The New York Times, June 10, 2009

7　"'The Hell of American Day Care': Expensive and 'Mediocre,'" NPR

計，包括臥室、客廳、兒童房、浴室與廚房等等，但別無選擇的顧客，還是只能在劃定的單一路線上行進。這種體驗就像是走進了一支追求更美好生活的廣告影片。顧客會躺上床、坐上書桌、靠上沙發，無論他們這樣做是出於諷刺、真心、懷疑還是熱情，都是在參與（因為很難不參與）一種成人版本的扮家家酒。每次體驗都是一次機會，讓人可以把這些俐落的裝潢想像成自己未來生活的一部分。銷售人員也不會到處巡視。宜家家居的做法是設置服務區，讓你可以提問或尋求協助。這樣一來，奇幻的催眠咒語就永遠不會解除。這種感覺就像是夢遊中的晃蕩，也像是走進了一支成真的、取悅感官的廣告影片。

宜家家居刻意做出的這種迷宮般的設計，既是在指引顧客的步伐，也是在擾亂他們的方向感。行程中的一再轉彎與繞路讓人迷失，而這種暈頭轉向造成的心理狀態，則似乎會讓人做出業界所稱的「衝動性購買」。這種給予視覺挑逗的步行體驗，提供的是對於欲望的親身感受。掃視成堆的平價填充玩具與兒童房，會讓人想起童年回憶。在廚房區，也可以夢想在家一起做料理與用餐的樣子。這些溫馨的回憶，都使顧客更容易陷入店家試圖營造的浮動感。

這讓人不禁想起了購物中心在十九世紀中葉的早期版本，也就是巴黎那些波特萊爾與班雅明都迷上也愛上的拱廊街（Arcades）。「這些拱廊街有著玻璃屋頂，鋪著大理石地磚的通道貫穿了整個街廓的建築物，而這些成果都是屋主們合力取得的。在這些從上方照明的通道兩側，搭襯的都是最雅緻的店鋪，因而拱廊街就是一座城市、一個微縮的世界。」[8] 就像現在的宜家家居門市一樣，人們在逛巴黎的這些拱廊街時，也從每一格櫥窗裡看見了未來資本主義的許諾，以及帶有歷史意義的物件。這個地方就是為了迷人的催眠旅程而建造的。

## 幻想陷阱

飛快走完展示間的旅程之後，顧客一下就掉進了家飾部。他們走下樓梯，就會發現一排排購物車，以及許多熟悉的瑞典設計的居家用品。大多數顧客來宜家家居都是

8 James Miller, "The Start of Something Big," The New York Times, February 20, 2000

為了買家具（因此才有展示間的體驗），但是他們會先遇到一排一排的碗、湯匙、杯子、花瓶、燈具跟塑膠植物，都是讓人衝動購物的東西。

這裡就像沃爾瑪精心設計的賣場入口一樣。顧客必須先在這個催眠空間經歷一番灌輸儀式，做好這些準備之後，他們的消費幻想才會實現。這並不只是購物而已，而是由一個有社會背景、積極的顧客完成的。

走出家飾部，顧客這次又掉進了倉儲區。他們幾分鐘前還處在展示間美妙的幻想世界裡，現在卻來到了寫著斗大的欄位編號、堆滿了扁平包裝的貨架倉儲。這種突如其來的轉變，就像窺見了簾幕後方一般。顧客現在置身於赤裸裸的工業空間，堆在這裡的包裝商品，都是裝在貨櫃裡，來自中國的巨型貨輪運。他不再只是顧客，反而成了某種幫手。行程來到這個階段，顧客就必須參與建構我們起初穿越的世界了。

宜家家居深刻結合實用與舒適的程度，大約介於服裝品牌 Carhartt 與睡衣之間吧。如果在那裡看到的第一個畫面是兒童遊戲區，那麼最後看到的東西就是疊在高大貨架上的紙箱。轉換了身處其中的空間，也就同樣轉換了對於體驗本身的感知。而體驗的最後階段，則發生在宜家家居門市以外的遠處。

我們都曉得，宜家家居這些扁平包裝的家具需要自行組裝。顧客要將商品拖上那台扁平的購物車，才能回家完成宜家家居的購物體驗。顧客在完成這項工作時，不但幫生產者與消費者都省了錢，也增添了一項或許連英格瓦都沒料到的價值。舒舒服服待在家裡的顧客，就這樣加入了宜家家居的團隊。在宜家家居的製造廠與客廳的組裝線之間，建立起分工關係。二○○九年的一篇研究，就為這種形式的認知聯想取了一個臨床名稱，叫做「宜家效應」（The IKEA Effect）。「宜家理論暗示，相較於沒有付出任何努力的組裝者，人們會更珍視也更喜愛憑自己的勞力組裝的特定產品。」[9] 這就是宜家效應。聽起來相當耳熟。這就是某種關係建立的過程。你共同參與了創作，就會更喜歡這家店。這是資本主義版的斯德哥爾摩情節（典故出自相同國家則純屬巧合）。人質會同情綁匪。但這就是我們這種感情生物的體驗。我們就是會跟那些在路上遇到、說過話、一起上過班、一起玩過的人，建立起關係、聯繫與情感連結。

9　Michael I. Norton, Daniel Mochon, and Dan Ariely, "The IKEA Effect: When Labor Leads to Love," Journal of Consumer Psychology 22 (3), 2012: 453-60.

品牌發展與廣告業都明白，除了形象之外，社會性與實體性的接觸也會讓我們留下印象——或許還更深刻些。人們喜歡可以玩耍、歡笑、被照顧與做事的場所，這個當代企業文化顯然也明白的道理，正是名為宜家家居這個貌似瑞典籍又逃稅的企業的根本守則。

## 一起逛蘋果

一九九〇年代末，史蒂夫・賈伯斯決心要改變公眾對於蘋果電腦的感知。他不喜歡電腦美國（CompUSA）與百思買（Best Buy）這些第三方零售業者，都把蘋果電腦當成了另一件要賣的商品，只是架上某個貼了標價的商品而已。可是賈伯斯，這位有著強迫症的年度風雲人物兼科技與行銷大師，並不喜歡被當成與別人差不多的替代品。他想讓蘋果電腦不只是一項商品。他想要一個屬於自己的蘋果世界。儘管董事會對此有所遲疑，他仍然推出計畫，要設立如今舉世皆知的蘋果直營店。洗練的玻璃外觀、從Mac標誌後方映出的白光、極簡設計、木桌，幾位穿深藍色T恤的服務員在

開逛，還有些人在玩遊戲、講話與聊天。這些門市率先實踐了「零售空間並不只是商店」的概念，主宰了購物領域這十年來的風貌。如今這些門市已成為了體驗、學習、高感設計（high design）和療癒的場所，這是屬於社交活動（sociality）的場所。

為了讓他的夢想開花結果，賈伯斯找來了一個名叫榮恩・強生（Ron Johnson）的人。強生是哈佛畢業的商人，因為在目標百貨（Target）做了十五年的零售設計而聲名顯赫，他在目標百貨時，就讓該公司原本與K-Mart同等級的形象搖身一變，成為了平價卻時髦的設計展場。他邀請建築師麥可・葛瑞夫（Michael Graves）用他招牌的美學，重新設計了兩千款目標百貨自有品牌的居家商品，如洗浴用品、燙衣板、烤吐司機等等，就把這家乏味的促銷折扣賣場，變成了像在上演《決戰時裝伸展台》（Project Runaway）的地方。

強生來到蘋果時，賈伯斯已經設立了一間祕密倉庫，開始規劃未來門市的原型。他希望這個地方銷售蘋果電腦的方法，能夠符合蘋果在他想法裡的意義。二〇〇一年五月十五日，最早的三間蘋果直營店開幕，其中兩間位於維吉尼亞州的泰森斯角（Tysons Corner），一間位於加州的格倫代爾（Glendale）。流線形的硬木桌與極簡設計

等有如正字標記的蘋果直營店外觀，不久後就在強生的指示下確立了。他曾經表示：

　　大家來蘋果直營店，為的是體驗，並且願意為此支付額外費用。這種體驗由許多成分組成，但也許，最重要而且對任何零售商都適用的，店員在意的並不只是賣東西，而是建立關係，並且試著讓大家的生活過得更好。這些話乍聽之下或許很虛假，卻千真萬確。[10]

　　建立關係這項蘋果直營店的關鍵特色，是強生刻意納入設計。其關鍵要素就是知識豐富的店員、天才ＢＡＲ免費維修服務（Genius Bar）、以及重新改造了銷售點與收銀台結帳的模式。他們為了培養這些關係，先是不再強調標準的銷售元素，好讓顧客覺得互動得更自然。

　　為此，賈伯斯與強生深深覺得，店員必須對蘋果的產品具有充分的知識，他不但是銷售人員，還要拿出高超的技能。而這些腦中裝有知識、在店裡隨侍在側的人，還擁有一項顧客真正想要的東西。他們懂得如何開啟一段討論。要先建立關係，再建立

銷售。有顧客帶著數不清的電腦問題上門時（顧客這時就像走進了修車行一樣，焦慮、急需協助，通常也不知所措），各式各樣身穿藍色T恤、彼此直呼名字的銷售人員就會出面。像這樣解答問題，無可避免就建立了某種關係。而且在這段關係裡，讓原本不堪一擊的顧客，神奇地功力大增。

這種溫馨的氛圍當然是精心策劃出來的。就像在歐威爾式的夢境裡一樣，蘋果店員的態度、言詞與性情，都是雕琢而成的，藉以迎合顧客對於聯繫感的人們需求。這對任何零售通路來說都不是新鮮的作法，而員工訓練手冊也都會規定雇員應有的舉止與公開形象。在蘋果這個案例中，其調性（tone）就經過了嚴密的調校，以表現出有同理心且樂於助人的態度，而且還剛好可以歸納成APPLE這個縮寫：接觸（Approach）、探詢（Probe）、介紹（Present）、傾聽（Listen）、結尾（End）。這些指令協助蘋果直營店的銷售員學到傾聽與協助的藝術。門市的這些政策造就了一群有同理心的店員，而員工手冊也教他們，跟顧客拉近關係時，要用上這套3F口訣：感受

10 "Ron Johnson: How I Built the Apply Store on Experience, Not Commissions," 9to5, November 21, 2011

（feel）、熟悉（felt）、發現（found）。[11]

舉例來說：

顧客：這台蘋果電腦就是太貴了。

技術專員（Genius，天才，店內對技術專員之稱呼）：我明白你為什麼會這樣覺得。我以前也覺得有點貴，但是我後來發現這很值得，因為各種軟體跟功能都內建在裡面了。

若是驚覺這種風格的管理方式聽來耳熟，是因為日常生活裡就有著各式各樣的類似案例，如旅館管理與婚禮顧問等等。同理心的力量會留下印記，而且在征服我們的腦之前，就先征服了我們的心。

對於同理心與溫馨感的強調，只是這套體驗生態學的一部分而已。蘋果直營店裡的免費諮詢中心叫做「天才BAR」（但賈伯斯受不了這個名稱）。如果顧客有更深入的問題、或是需要修電腦，就會去找天才BAR。除了天才BAR之外，有些門市還

會在洗練風格的教室裡開設免費的工作坊，教人使用 Mac 的特定應用程式與器材。像這樣在產品之外，還提供包羅萬象的服務，讓蘋果直營店被譽為「全套服務的零售門市」，各大科技公司後來也都在店面複製了這套模式，如目前設於百思買門市內（但成效不佳）的「技客小隊」（Geek Squad）。

據強生所言，「在我們投入零售時，我組成了這支團隊，大家來自各行各業。我們要開啟話題時就會說，『跟我們說說看你體驗過最好的服務。』」在這十八人當中，有十六人回答的都是旅館。這是出乎意料的答案，但也理所當然。旅館的接待櫃台不賣東西，他們只是幫忙而已。「我們就說，『好，那我們要怎麼創造一家跟四季酒店一樣友善的門市呢？』答案就是：『在店裡設置一個吧檯。但是供應的不是酒，而是建議。』」[12]

你沒聽錯，供應建議。免費的人際交流服務，仿效的就是你在旅館每天碰到的接

11　Sam Biddle, "How to Be a Genius: This Is Apple's Secret Training Manual," Gizmodo, August 28, 2012
12　Jerry Useem, "How Apple Became the Best Retailer in the World," Fortune, March 8, 2007

待人員做的事。最重要的是，強生做的這些次數有限的焦點團體訪談，揭示的是大家記得的最佳服務體驗。在銷售環境裡進行的真誠人際交流，在腦海中留下的印象，會比單獨的購物體驗更持久。

強調社會性優先於零售的最好方式，不就是撤掉收銀台嗎？想要顯得有智慧，就要改動客廳的配置，不要讓電視看起來像是他們生活的重心；蘋果則改動了店面的配置，不要讓收銀台看起來像是店裡的重心。取代收銀台的，是用一台貌似iPhone的神祕刷卡設備，而這台設備則是你知道名字也幫了忙的店員，從腰間拿出來的。收銀台變成了活人。排隊付款、並且鮮明感受到整間店就是設計來收錢的那種典型，已經成為往事。

蘋果後來又把結帳處改成各人自己的iTunes帳戶或iPhone，讓人只須掃描某件商品，即可自行購買。零售門市就成了純粹提供協助的地方。冒昧的結帳動作則留給顧客自己進行。或者說，店面設計就是要讓人這麼想。把焦點從收銀台移開，這個室內設計上的決策，也徹底傳達了聚焦於建立關係這項品牌決策，它力行的零售準則仍是：「在蘋果直營店裡，每個人做的事都是銷售」。

既然沒有收銀台，那這個有人給予建議、還看似免費的空間，又是什麼地方呢？與零售連鎖店相比，更像是圖書館或中學輔導室的蘋果直營店，成為了社會交流的場所。此外，這些門市冒出來的這幾年，其實也是大規模都市化導致房價飆漲之時，而我們突然發現，這種實體空間所體現的，正是佛羅里達這類人所鼓吹的時代精神。

## 販賣社會關係

除了蘋果與宜家家居之外，還有一家零售業者，也把營造公民意識的空間體驗，當作是整體銷售包裝的一部分。星巴克的成名原因，除了銷量一飛沖天，以及在都會區隨處可見之外，也是因為他們單純賣咖啡，也從咖啡所具有的社會性質獲取了連帶的利益。眾所周知，總部位於西雅圖的這間咖啡連鎖集團所強調的，就是以體驗作為主要、也是最重要的產品。他們聲稱的使命是「啟迪與培養人文精神，每次只為一人服務、做一杯飲料」並且繼續強調他們與顧客的關係，「我們用心投入時，就能與顧客產生聯繫、一起歡笑、過得更好，只有片刻也無妨。當然，飲料首先要做得完美，

但我們要做的不僅於此，我們做的其實是人與人的聯繫。」

星巴克緣起於一九六〇年代的柏克萊。三位創辦人傑里・鮑德溫（Jerry Baldwin）、吉夫・席格（Zev Seigl）與高登・鮑克（Gordon Bowker）結識在就讀舊金山大學。他們在那裡，跟阿弗瑞・皮特（Alfred Peet）這位把精品咖啡引進美國的荷蘭移民，學到了烘焙咖啡豆的手藝。皮特於一九六六年在柏克萊創立了皮爺咖啡（Peet's Coffee），而星巴克的幾位創辦人則於一九七一年在西雅圖開了他們的第一間店。

在大衛・葛芬（David Geffen）準備成為樂壇大亨之時，這幾位在家烘豆的先驅，也即將建立某種全球霸業（好吧，他們花的時間是比較久）。雖然美國的咖啡銷量在接下來的十年裡是下滑的，但星巴克跟他們烘焙的咖啡豆，卻漸漸有了一點獲利。一九八三年，星巴克的這幾位創辦人把他們的行銷主管霍華・舒茲（Howard Schultz）派去米蘭出差，讓舒茲見識了濃縮咖啡吧（espresso bar）這種最能代表義大利生活方式的咖啡館文化。在舒茲看來，有義大利人的地方，就有商機。

舒茲回國後，懇請星巴克也來開一間濃縮咖啡吧，卻遭到了董事會的拒絕。

舒茲為此離職，自己開了家依樣畫葫蘆的義式咖啡店，店名就叫做「每日」（Il

Giornale）。你或許從來沒聽說過這家店，這是因為每日咖啡太賺錢了，使得舒茲很快就跟幾位嬉皮前輩買下了星巴克的品牌。造化弄人，原始的創業團隊後來專心經營的，反而是他們一九八四年從師父手上買下的公司，也就是皮爺咖啡。

除了靈感來自《白鯨記》的店名，以及手工烘焙的咖啡之外，如今的星巴克已經全然是舒茲的作品了。星巴克從西雅圖左岸喧嚷的派克市場（Pike Place）起家，如今成為了大企業提倡環保與全球化的代表性標誌，靠的既是創業家的敏銳，也是恰到好處的時機。舒茲在營運模式上做了三項決定性的改變，使星巴克得以實現空前的成長（星巴克的公司市值已經從二〇〇一年的二十六億美元，成長到二〇一四年的一百六十四億美元）。[13]

第一項改變，是他從米蘭的咖啡館學來的。他要的是有蒸汽的濃縮咖啡吧；那台閃亮的機器；那種豐富而濃烈的香氣；還有現點現做的人際互動。他想讓自家的咖啡館裡充滿那種社群感，因為他曉得，讓人想去的地方比飲品本身更重要。每天都泡在

13 "Starbucks Company Statistics," Statistic Brain, September 6, 2016

廉價咖啡的美國人可是多到數不清，他覺得濃縮咖啡吧就提供了這種效果。

門市應該是一場體驗，而星巴克的手冊所反映的態度，也像蘋果的手冊一樣，是種展演的同理心。這種準則的星巴克版本，名為五Ｂ精神（Five Ways of Being）：

一、熱情歡迎（Be Welcoming）、二、真誠對待（Be Genuine）、三、體貼關懷（Be Considerate）、四、樂於分享知識（Be Knowledgeable）、五、全心投入（Be Involved）。這五種刻意為之的態度鼓勵員工與顧客交朋友、投入他們的社群、回饋對於營運的想法、並且盡可能樂於分享咖啡知識。

舒茲想讓正在展店的星巴克遍地開花，但也要呈現出品牌的整體性。在星巴克擴展到其他城市時，舒茲不再開放加盟店，反而選擇把直營門市開在彼此距離很近的地方。因為這些分店都由總公司持有與管理，所以不算是相互競爭。他們的操作手法，就是要開到滿街都是。這種群集（clustering）策略讓星巴克得以先搶下主要大城市的時尚地段，再擴充店數。如前所述，都市仕紳化與星巴克的這種連結，是有心的策略，而非無心插柳。實行這項策略不只是為了擊垮在地的咖啡店，或許更重要的也是為了用這些空間為自己打廣告。因為路過的人都會注意到這間突然進駐了時尚地段的

星巴克，所以這間店也成為一則費用奇低的廣告。舒茲覺得，靠口碑跟實體店面，就足以替代大多數連鎖店所依賴的大量廣告開支。也就是說，既然可以把真正的門市當成廣告，為何還需要買廣告看板？

當然，咖啡的社會性質並不是星巴克發明的，這項傳統可以追溯到十五世紀的土耳其。衣索匹亞的蘇菲派修士（Sufis）率先發現的這種含咖啡因的美味飲料，後來又在十六與十七世紀傳遍了阿拉伯世界、再傳到了義大利與希臘。十七世紀的法國旅行家尚・夏丹（Jean Chardin），就如此敘述過早期的波斯咖啡館：「人們會加入談話，因為這裡是交換消息的地方，關注政治的人在此可以無懼地自由批評政府，而且政府也留意民眾怎麼講。還有人在玩一些無傷大雅的遊戲，像是跳棋、跳房子、西洋棋之類的。除此之外，教長、托缽僧跟詩人，也會輪流用韻文或散文格式講故事。」[14]

普及到歐洲各地之後，咖啡以及作為空間延伸的咖啡館，又繼續透過幾百年來喝咖啡時的對談，體現了公民社交活動的精神。一六七二年，巴斯卡・羅塞（Pasqua

Rosée）從倫敦帶來這種高檔飲品，開設法國的第一家咖啡館。緊跟其後開幕的，就是店家名聲與顧客名單都很傳奇的普羅可布咖啡館（Café Procope），常有人認為這家店促成了啟蒙運動，因為盧梭、伏爾泰與狄德羅都曾在此談笑風生。在十八世紀的倫敦，班傑明・富蘭克林也常常去倫敦咖啡屋（London Coffee House），跟誠實輝格黨俱樂部（Club of Honest Whigs）的人一起暢談理念。長久以來，咖啡館文化都被當成巴黎的同義詞，喚起的形象就是法國的戰後時期，沙特與西蒙波娃坐在聖日耳曼德佩區一帶的雙叟咖啡館（Les Deux Magots）裡頭，爭論女性權益、阿爾及利亞解放，以及單一靈魂的一無所有。海明威在寫無政府主義者革命對抗佛朗哥的小說。畢卡索、喬伊斯與布萊希特，也都一邊啜飲著濃縮咖啡，一邊與人激辯。這許許多多偉大的書籍、藝術與哲學，在某種程度上，都起源於這些喝多了咖啡因讓靈感驟現的時刻，跟盛行這種都市興奮劑的年代。在這種敘事裡，更重要的是，咖啡館是關於都市主義，以及對波西米亞浪漫想像的集體神話的一部分。

　　大至上，這種波西米亞的承諾深植於我們對咖啡館的想法，已經成為了星巴克的品牌。咖啡店不只是賣飲料也是人群與想法匯聚的地方。而星巴克的使命雖然樂於把

體驗當成他們的首要價值，但其波西米亞風的品牌也同樣因為人們對都市重燃興趣，而大大受惠。

星巴克說他們的使命在於人際聯繫，這的確是個直白的說法。所謂「體驗經濟」（Experience Economy）的代表性品牌是建立在咖啡上，而咖啡這種飲料在歷史上，又扮演了和都市生活與社交活動同步演進的角色，這並非偶然。星巴克不僅把咖啡建構成了應該喝的飲品，更重要的是，星巴克的崛起，與社會體驗私有化的趨勢同步發生。咖啡與在城市閒逛，成為都市生活的一種黏著劑，已有幾百年之久，而這正是霍華・舒茲在米蘭街頭見到的。星巴克賣的不只是產品，也是一整套社會關係，是一種在城市與世界裡的居住方式。

## 當藝術與社會性沾上邊

在那些市值幾十億美元的大企業還不懂得重新創造社會性、並藉此賺錢時，當代藝術就已經了解社會交流的感性力量。這些藝術家尤其著重於把體驗當成一種藝術媒

介，也嚮往那些強調溝通、私密與分享的情境。二十一世紀的生活，無法避開排山倒海而來的廣告以及品牌營造，而不用受其影響的體驗，因此更吸引人。全世界都在拼命引起大家的注意時，藝術家要怎麼進行溝通呢？

社會人際藝術（social-interpersonal art）的來歷很長，就算只講具有社會人際性質的當代藝術，在此也無法盡述。不過，本章討論的是零售業對於社會空間與關係的著迷與製作，而以當代社會藝術做總結，讓我們看見文化產製的增長是如何創造了對互聯性的迫切需求，而這種迫切又是如何導致了種種新形式與新經濟的出現。

在六○年代稱為「將藝術物件非物質化」，後來就注入了各式各樣的藝術流派當中，如一九九○年代的關係美學（Relational Aesthetics），以及二○○○年代的社會實踐和參與式藝術（participatory art）等。在一九九九年提出關係美學這個詞的理論家兼策展人的尼可拉・布西歐（Nicolas Bourriaud），就直接用作品來回應社會性在資訊時代裡的商業化：「任何無法行銷的東西都會立刻消逝。」布西歐的這段話，也呼應了藝術家艾倫・卡普羅在一九六○年代為傳達參與暨遊戲精神而做的、名為《偶發》（Happening）的參與式（因此也轉瞬即逝）的系列演出。他在一九六六年就未卜先知

地寫道，「別的藝術活動都免不了會死於廣宣，《偶發》卻能逃過這種下場，因為本來就短暫，所以永遠不會過度曝光，每次都是真正的即生即死。」15 後來卡普羅又把《偶發》修改得更繁複，並且加入了激浪派（Fluxus）等運動對於非物質藝術品的廣泛關注。

製作參與藝術的精神，在一九九〇年代再度達到鼎盛。專注探討社會經驗的藝術作品陸續問世，並且吸引了許多目光。參與藝術的終極範例，或許就是泰國藝術家李克力・提拉瓦尼加（Rirkrit Tiravanija）一九九〇年的作品，題目就叫做《泰式炒粿條》（Pad Thai）。這項作品簡單到可能讓藝術圈以外的人難以理解何謂藝術。作品內容就是在紐約市的寶拉艾倫藝廊（Paula Allen Gallery）製作炒粿條這道傳統泰式料理，再分送給現場的參觀者。這件作品不同於繪畫或雕塑，而是一次社會體驗。粿條終究是用來讓人們共享片刻的道具。此處的藝術是做泰國菜所帶出的社會體驗，而不限於做

15　Allan Kaprow, Essays on the Blurring of Art and Life, ed. Jeff Kelley (Berkeley: University of California Press, 1993)

泰國菜這個動作。根本上的美學轉變，後來也橫掃了日益全球化的當代藝術界。

這三十年來，藝術界已經越來越熟悉這類作品。英國藝術家吉莉安‧韋英（Gillian Wearing）的成名作，就是她在始於一九九三年的系列攝影中，站在南倫敦的繁忙街角靠近陌生人，請他們在白紙上寫下心裡想的任何事。結果拍到的照片，呈現的卻是相片中的人與攝影師早就說好的。透過攝影這種因為與廣告相連而越來越有逼迫性的媒材，這項創作也為同理心的聯繫開闢了一塊空間。

二〇〇三年，巴西藝術家里瓦妮‧諾恩史旺達（Rivane Neuenschwander）製作了《我願你願》（I Wish You Wish）這件作品。這件作品的靈感來源，是巴西巴伊亞州（Bahia）邦芬主教堂（Nosso Senhor do Bonfim）的朝聖者，會把寫有願望的幸運帶繫在教堂門口的欄桿上。他們相信，等幸運帶斷開掉落時，願望就會實現。諾恩史旺達的作品，就是讓先來的觀眾在幸運帶上寫下願望，交給後到的觀眾，收到的人也要寫下自己的願望，最後會有人戴上這條手環。參與這件藝術時，也就進入與其他參與者的私密社會聯繫。

在越來越多創作這類關係式、參與式與社會式藝術的人當中，雖然有些藝術家能

透過藝廊體系賺錢，但賺不到錢的人也很多。藝術界盡其所能擠出一些錢，給一些既稀罕又找得到人脈的作品。但是，儘管商業市場總是對新事物感興趣，但收藏家想取得的是能保值的獨特藝術品，使得這種實驗藝術領域的成長受限。

要設法把這些社會體驗放進藝廊銷售，想出的就會是現代版宜家家居、蘋果與星巴克的策略。但是對許多藝術家來說，拒斥市場邏輯，仍是美學實踐的決定性元素。這些藝術家想讓逛藝廊的人發現，儘管很短暫，但此刻身處的，是一個商業化不會直撲而來的空間。這些不能賺錢卻讓我們有感的時刻，使得公共體驗藝術也成為了其中一個僅剩的，不用看到文化被當成行銷工具的空間。

## 市場變劇場

宜家家居有的當然不只是兒童遊戲場與肉丸。他們還有極為便宜、具設計感又新潮的居家用品。在蘋果門市就是蘋果電腦。在星巴克，則是咖啡這種有助社交活動的妙藥。也就是說，體驗經濟要做的不只是產製體驗，還是得搭配某個實存於空間裡的

產品。

　不過，我在挖掘宜家家居、蘋果門市與星巴克時，想要描繪的是二十一世紀的零售通路業，也就是不僅在財務上增長迅速，也體現了改以產生社會關係作為財務模型之關鍵要素的這波轉變。上述的每個案例，都為我所質疑的「企業式公民意識」（corporate civic）這個說法，提供新的意義。這些商店都是位於各大都會區的實體場所，獲利模式靠的也都不只是販賣產品而已。在這些實體場所都能產生體驗，無論是肉丸、帶筆電去工作、還是去問 Final Cut Pro 的軟體問題。

　在發展這些產生社會關係的空間形式時，這些零售通路也把販賣商品與服務，推到了遠遠不只是貨物交易的境界。藉著這些由他們指定、被他們商品化的詞彙，我們則做了自己最擅長的事：作為社會動物生存於世。這些地方都是人們主要的見面場所，因此也都在很大的程度上，一起組建了公民意識（the civic）在當代的概念與實況。

　當然，還有許多遭到企業私營化的社會空間，主宰著全球各地的城鄉地區，而這三家無所不在的巨型企業不過是其中幾例。另一家二十一世紀的連鎖零售業者全食

超市（Whole Food），則經常透過社群排行榜與共餐區，將有機食材、餐酒館式的美學都納入了某種公民意識當中。而迪士尼（或許儼然是產製體驗的先驅）所營造的世界也是如此，他們不僅用主題樂園示範了這種美學，還繼而推出成功的零售連鎖店，以及在佛羅里達州造鎮失敗的祝賀城（Celebration）。還有巴諾書店（Barnes & Noble），在發覺即將被亞馬遜搶走書籍市場之後，就決定把他們的店面弄得更像是間舒適的咖啡館（經常設有星巴克），只是剛好也有賣書而已。

在零售業進行社會轉向時，數不清的商業理論與經濟學書籍也隨之而來。從約瑟夫・派恩二世（B. Joseph Pine II）與詹姆斯・吉爾摩（James H. Gilmore）一九九八年在《體驗經濟時代》（The experience economy: work is theatre & every business a stage）這本書中的獨到見解，就能理解這三家公司是如何崛起，成為了企業式公民意識的巨擘。這本書奠定基礎，讓各公司可以把工作環境與零售體驗都想成劇場。他們鼓勵零售商把店面的布置成一座劇場，而不只是商品的展售間。把員工想成表演者而非勞動者。「當某人購買服務時，他買的是一組為他而進行的無形活動。但是當他購買一場體驗時，他付錢則是把時間花在享受公司所安排的一系列值得記憶的事件，就像看一

齣戲，藉此用個人的方式投入其中。」[16]

從宜家家居、星巴克與蘋果等例子，就能發現這種公民意識劇場的高度成功模式。撤掉收銀台、讓員工更像是顧問而非銷售員，或是把客人的名字寫在咖啡杯上等，全都是為了把交易變成一座參與式的劇場。

若把市集想成劇場，那麼在商店變成一處獨特的社會性場所時，即可徹底看透其中的有效元素，以及藝術在塑造高強制性體驗時的關鍵角色。從有效的企業式公民意識當中，我們可以看見種種精細的技術，影響著人性中如感情、情緒等超越了理性決策的部分。柏拉圖認為，應當把藝術趕出社會事務的領域，因為這些藝術感性對理性有害。如今，政治與資本利用了藝術的力量，正是因為相同的破壞力量，感情可以迫使我們對某個緣由買帳。

16 B. Joseph Pine II and James H. Gilmore, The Experience Economy: Work Is Theater and Every Business a Stage (Cambridge, MA: Harvard Business School Press, 1999)

# 九、有史以來最個人的電腦

其實你應該要怕你的手機才對

若說文化操縱的演化方向，是越來越感性地訴諸我們的私密欲望、恐懼以及對社會聯繫的需求，那麼電腦當然會是這則故事的一部分。這種從開關切換發展而成的設備，可是花了很長時間，才將自己塑造成現在這種取悅感官的肢體延伸。然而，在過去四十年間，這種機器已經全盤重新定義了所謂的文化。因此，讓我們回顧一下電腦迄今的演變。

過去由單人操作的電腦，如今成為整合並動員我們對整個世界感受的平台。社群網絡既是朋友、熟人、同溫層、乃至敵手之間的一張互聯網，也示範了「私密」在輿論脈絡下的力量。我們的私生活在社群網絡上變得公開，公共世界被併進我們的私生活。

若說在一九八〇年代中期，人們還只是隱約覺得電腦將會改變一切，到了二〇一六年，已經明顯到說出來都嫌傻。電腦改變地緣政治與個人樣貌的程度如此劇烈，以至於每個世代都覺得對全新的生存方式感到暈頭轉向。個人電腦來臨以及隨之而來的社交平台，已經讓私密成為公共生活的主宰模式，而這場科技革命對世界造成的改變之巨，可以與印刷術並列人類史上之最，連廣播的力量或許都相形見絀。

寫作本書時，全世界使用中的智慧型手機約有二十億支（全球人口約七十億），使用網路的人口則有三十五億。美國有一億五千五百萬人固定會玩電子遊戲，五分之四的家庭擁有電玩設備。[1] 二〇一三年的一份研究也顯示，世界上每四人就有一人使用社群網站，而這個數字在接下來一年內預計還會繼續增長。[2]

電腦的故事不只是關乎銷量，更重要的是消耗的時間與用途。最近的一份研究顯示，「在美國，每天用在看螢幕的時間是四百四十四分鐘，也就是七小時又二十四分鐘。其中又可以再劃分為看電視一百四十七分鐘、看電腦一百零三分鐘、看智慧型手機一百五十一分鐘、看平板四十三分鐘。」[3] 電腦時代所帶來的，是全套生活方式突如其來的徹底轉變。

1　Colin Campbell, "Here's How Many People Are Playing Games in America," Polygon, April 14, 2015

2　"Social Networking Reaches Nearly One in Four Around the World," eMarketer, June 18, 2013

3　Zach Epstein, "Horrifying Chart Reveals How Much Time We Spend Staring at Screens Each Day," BGR, May 29, 2014

# 飛彈變成了「飛彈指揮官」

電腦是從什麼時候起，再也不是一連串引導核彈與NASA太空發射的閃燈與電路板，轉而變成一般人用來消磨整天的東西呢？此外，它又是何時從家裡書房的小器材，變成我們身體的延伸呢？重點就是電腦的改變。電腦急速蓬勃發展之際，恰逢這項科技不再受政府防衛支出保障，並走進大眾消費市場的時候。在一九五○至六○年代的大多數時間裡，電腦對平凡的消費者來說，仍然只是個遙遠陌生的概念，它扮演的重要角色，也就是科幻片布景裡的閃爍燈光，以及偶爾出場的大型破爛機器人而已。

不過，讓電腦融入日常生活，是要花上一些時間。

後來被稱為矽谷的地方，就為此提供許多基礎。曾協助發明電晶體的諾貝爾物理獎得主威廉・蕭克利（William Shockley）在一九五六年從紐澤西搬到加州的山景城（Mountain View），引發長達數十年的後續效應。他在此成立蕭克利半導體實驗室（Shockley Semiconductor Laboratory），並且積極招攬當時業界最敏銳的年輕人。蘇聯於一九五七年發射史普尼克一號，使得一波資金注入美國的太空產業，其中也包括這

間做得出電晶體的公司。

蕭克利半導體雖然獲得成功，公司卻在不久後流失八位最優秀的雇員。這是締造矽谷（以及某種經濟模式）的決定，後來於一九六八年創立英特爾的羅伯特‧諾伊斯（Robert Noyce）與高登‧摩爾（Gordon Moore）在內的這八人會出走，則是因為蕭克利的管理風格疑神疑鬼又有侵略性，且不肯製作以矽為材料的電晶體。日後被蕭克利罵成「八叛徒」（traitorous eight）的這些人所創立的快捷相機設備公司（Fairchild Camera and Instrument，後來改名為快捷半導體），就是以矽作為製造電晶體的關鍵材料而獲利。該公司率先採用平面製程（planar process），大幅壓低電晶體的成本。這些科技上的創新，後來又催生革命性的半導體，才使得原本跟冰箱一樣大的電腦，縮成可以手持的尺寸。成本降低也使一個新族群得以出現：電腦業餘玩家。

矽谷此後成為資訊時代的帝國中樞，每家重要的公司，都搬進史丹佛大學校園的周邊地區，而那裡當初也以較低的地價吸引企業入駐。科技公司若想成功，就必須開在舊金山南邊的聖塔克拉拉山谷（Santa Clara Valley）。而這樣的群聚效應，不免也會讓人為了商業機密、違反著作權，以及員工要自行創業還是跳槽而疑神疑鬼。科技創

新對公司來說攸關生死，而這些殘酷的價值觀也將塑造幾位關鍵人物的人格，直到二十一世紀。

一九七四年十一月，快捷半導體推出第一套基於微處理器，可編寫程式的卡匣式家用電子遊戲系統，就此創造歷史。這台機器還搭配名為電玩卡帶的八軌規格塑膠殼電子遊戲匣。雖然這套主機上市第一年就售出了二十五萬台，卻很快因為雅達利（Atari）這家劃時代公司的出現，而相形失色。

雅達利的創造者，是個著迷於遊樂場機台的人。他喜歡那些穿插點綴在檯面上的小機關，以及它們所製造的博弈競賽感。這些機台也是互動式的，舉例來說，彈珠台（pinball）遊戲就能讓人專心到硬幣用完為止。雅達利的創辦人諾蘭・布希內爾（Nolan Bushnell）既熱愛遊戲又熟練於工程，他開發史上最重要的一套電子遊戲系統。

雅達利發表於一九七二年的乓（Pong）遊戲，就已在街機市場上脫穎而出。這款由兩側各一塊的長方形白色板子來回擊球，有如數位版的網球遊戲，在剛成形的街機世界引發轟動。布希內爾的這個點子，是從另一款較不複雜但具有開創性的家用電玩系統，也就是美格福斯奧德賽（Magnavox Odyssey）那裡抄來的。但雅達利的版本熱

銷，而他們在一九七五年聖誕節檔期推出可接上電視的家用款乓乒遊戲機，增強了他們的聲勢。

這台家用遊戲機，或許也轉變了二十世紀後半最重要的一項科技，也就是電視的樣貌。原本進行單向影音傳遞，突然就變成互動式關係了，觀眾也因此變成參與者。對許多美國人來說，能對客廳那尊不動如山的注目焦點做點什麼，已經是件天翻地覆的事。

雅達利在一九七〇年代末至一九八〇年代初盛極一時。電玩與雅達利的家用遊戲機，就是大眾消費者與電腦的首次接觸，但電腦科技的未來，在當時仍是未定之數。

雅達利等主機雖然稱霸一九八〇年代初，但在一九八〇年代後半，就被任天堂遊戲機（Nintendo Entertainment System，亞洲機型又俗稱紅白機）取代。在日本賣出兩百五十萬台紅白機之後，一九八五年登陸美國的任天堂遊戲機，此後就成為電玩市場的霸主。任天堂剛推出時共有十五種遊戲，其中包括打鴨子（Duck Hunt）、敲冰塊（Ice Climber）、功夫（Kung Fu），以及歷久不衰的超級瑪莉（Super Mario Bros）。光是在一九八八年，就賣出七百萬台任天堂遊戲機，到了一九九〇年，三十％的美國家

庭都有一台任天堂。而我們也都知道，雅達利與任天堂遊戲機都只是家用電玩系統的起步階段而已。

育兒有了新的定義，包括要在小孩瞪著螢幕握緊遊戲手把時，放任他們玩掉當天的好幾個小時。在通勤時感到無聊的人，則會在手機上玩一些像是憤怒鳥（Angry Bird）或糖果傳奇（Candy Crush）之類無害又高度重複的遊戲。電子遊戲不只能拿來放鬆調劑，也利用了深層的意義。與朋友對打時，遊戲可能有社交性，但一個人玩也很棒。練等級時，可能感到時間飛逝；在無盡的虛擬追尋中，小小的成就也能讓腦部釋放多巴胺。

## 肢體的延伸

電子遊戲開啟在家使用電腦科技的大門，但是最有潛力的使用者們卻大多還不確定，除了或許能做複雜的文書處理之外，家用電腦還能用來做什麼。就跟電子遊戲一樣，家用電腦與相關軟體的成長，也是業餘玩家社群的努力經過某種市場鞏固

（market consolidation）的結果。比爾‧蓋茲與史蒂夫‧賈伯斯這兩人就代表了家用電腦的興起，而且他們就像專橫的前輩亞歷山大‧格拉漢姆‧貝爾（Graham Bell）一樣，都執著於爭強好勝。

比賈伯斯更好勝的比爾‧蓋茲，原本就是個寫程式的人。一九五五年生於華盛頓州西雅圖的他，成長的過程也跟上程式語言的演變。他十三歲時就用過有龐大米色外觀的自動收發型電傳打字機三十三式（Teletype Model 33 ASR），又透過學校的合作案，接受奇異公司（General Electric）的程式訓練。蓋茲隨後就開始寫起程式，並且在第一年就寫出了自己的第一個程式。一九七六年，他在新墨西哥州的阿布奎基市（Albuquerque）創立微軟時，走在同領域的前頭，也在正確時間來到了正確的地點。但讓他成為億萬鉅富的，或許是他的另一個強項：他能夠壟斷市場。

業餘的電腦同好社群，或可說是讓如今徹底商業化的微軟／蘋果瓜分天下的無名英雄。這群玩家不僅喜愛探索寫程式的可能性，也崇尚開源（open-source）科技與共享，後來便演變成駭客社群。在微型電腦 MITS Altair 8800 於一九七五年推出之後，他們的熱情又大為增長。外觀像個沉重藍色箱子，附有八吋軟碟機的這種早期版本

的家用電腦，就是為了吸引居家玩家而特意創造。《大眾電子》（*Popular Electronics*）

雜誌一九七五年一月號的標題就是：「重大突破！世界首部媲美商用機型的迷你套裝

電腦。」

MITS Altair 8800 讓比爾・蓋茲與保羅・艾倫（Paul Allen）有了發表的平台，才

創立了後來的微軟。他們與製造商 MITS 聯絡，說他們有一套叫作 BASIC 的直譯器

（讓電腦更容易操作的程式碼）要賣。MITS 表示有興趣。比爾・蓋茲與艾倫用他

們自製的程式語言，讓 Altair 8800 在一捲收據紙上印出了「READY」的字樣。然後

他們又輸入了「PRINT 2+2」，Altair 8800 就吐出了答案「4」，與電腦的通訊已經成

功在望。這套語言把一系列的開關切換轉譯成可解讀的東西，也就創造第一台家用電

腦的通訊程式，這是個重大的歷史時刻。MITS 以一年期的合約買下了這套程式，

而比爾・蓋茲與艾倫則明智地保留著作權，有此前例的著作權與程式碼的觀念，後來

更是從核心撼動電腦世界。

有一場典型的糾紛是，比爾・蓋茲曾在一九七六年向這些在開源基礎上作業的業

餘玩家發表一封公開信，要求他們付錢購買 BASIC 軟體。他寫道，「大多數玩家一定

都很清楚，你們使用的軟體多半是偷來的。硬體要花錢才買得到，但是軟體卻可以共享，誰在意為此工作的人有沒有拿到錢呢？」

雖然也有人會對這種怨言產生一定的共鳴，但這些不滿被針對的龐大玩家網絡也覺得，集體努力不但為程式編寫帶來顯著的進步，更挑戰了比爾‧蓋茲的資本主義路徑。比爾‧蓋茲這波攻擊的關鍵焦點，就是「自組電腦俱樂部」（Homebrew Computer Club）這個由電子愛好者與工程師一時興起組成的社團，後來不但奠定矽谷的基礎，也促成蘋果電腦的成就。在這個自組電腦俱樂部的成員裡，就包括了史蒂夫‧沃茲尼克（Steve Wozniak）這位工程暨程式大師，以及如今名滿天下的強迫症患者賈伯斯。

賈伯斯在一九七四年進入雅達利工作，成為該公司的第四十位員工。傳說中的情節是，他的強迫症令其他同事痛苦不已，讓創辦人布希內爾只好特別安排賈伯斯改上夜班。

若說沃茲尼克對技術比較在行，那麼賈伯斯就是這兩人當中的伯內斯。他是行銷人，他讓科技變得個人。賈伯斯在一九七六年決定將他們的公司命名為蘋果，最能體現這一點。當時的主機還會取名為 Altair 8800，不然就是稍微親切一點點的雅達利。而這當然就是重點所在，蘋果讓我取名叫做蘋果，與電腦代表的每件事都背道而馳。

們被趕出伊甸園，蘋果是混合了欲望的知識，這也是一種日常的水果，平凡而樸實。

蘋果電腦領先別人的地方不在微處理器與記憶體的速度，而在於個性。在比爾・蓋茲

靠家用軟體賺進幾十億美元之時，賈伯斯所強調的則是，電腦就是欲望、夢想與身體

的延伸。

　　在推出 Apple I 電腦（因在賈伯斯的車庫設計出來而聞名）之後，沃茲尼克跟賈

伯斯又在一九七六年推出 Apple II。雖然第一代的蘋果電腦更像是一套給業餘玩家的

器材，但第二代機型卻確立了公司的地位，並且建立了電腦的某種經典造型。加裝基

本試算程式的 Apple II，便逐漸打入家用的消費市場。這個市場雖然尚未爆炸性發展

成如今的規模，但從一九七七年九月到一九八○年九月，年度銷售額就從七十七萬五

千美元成長到了一億一千八百萬美元，平均每年成長五三三％。

　　電腦產業的重大躍進發生在一九八四年，此時電子遊戲市場的崩潰已是一年前

的事，而賈伯斯也會在一年後離開自己創辦的公司。就在這年由洛杉磯突擊者隊

（Raiders）對上華盛頓紅人隊（Redskins）的超級盃決賽上，播出劃時代名作《銀翼

殺手》（Blade Runner）導演雷利・史考特（Ridley Scott）所執導的蘋果廣告。這支廣

告的開場，是一群穿著連身工作制服的光頭男子，在踏步聲中，沿著走廊列隊行進。

接著，有一名穿著紅短褲與慢跑鞋的金髮女子衝過來，穿越在大殿裡坐成一排排、無

助望向大螢幕的光頭人。螢幕上播映的巨幅影像裡，有個男人似乎在進行演講。這就

是歐威爾筆下的老大哥了——畢竟是一九八四年。遭到鎮暴警察追趕的這名女子拋出

手上拿著的大榔頭，砸爆大螢幕。在炫目的亮光中，旁白讀出字卡，「蘋果電腦將於

一月二十四日推出麥金塔（Macintosh）。屆時你會知道，為什麼一九八四不像一九八

四。」

　　雖然麥金塔並沒有被搶購一空（對家用市場而言太昂貴），卻體現讓賈伯斯被譽

為行銷與設計大師的每個元素。一方面，這支廣告很有野心，不只要跟IBM，或許

也要跟傳統對於一般電腦的印象做出區隔。這支廣告就是蘋果，IBM則是那個男

人，蘋果是人文精神與自由的延伸。這是把大企業定位成叛逆者的行銷譬喻（trope）

早期案例。這支廣告預示Mac後來「不同凡想」的（Think Different）企劃，更是把

電腦綁上了賈伯斯崇拜的巴布狄倫，以及甘地與愛因斯坦等創造不同的人。

　　將這些廣告斥為在消費者友善與叛逆之間求取平衡的伎倆，雖然是很誘人的想

法，但從史考特執導的這支廣告，若能看出一些更具感性力量的東西，則會更有幫助。透過把電腦的精神定位成個人，這支廣告與個人電腦本身所關注的焦點，就變成消費者的私密欲望與需求了。也就是說，這支廣告所呈現的，不僅是個人革命的形象，還有個人電腦也將成為這場革命的媒介。

這顯然不是一場經濟上的革命，因為蘋果所遵行後來也加以擴張的，仍是資本的邏輯。但這是一場行為、態度與情緒上的革命。伯內斯憑直覺就感受到了私密與公眾之間的深刻連結，但要在將近一個世紀之後，才發展出能合成這種關係的科技。最後，電腦掀起革命，改變個人在文化環境當中的角色。

麥金塔是第一台讓圖像式操作介面與滑鼠普及化的電腦（全錄率先做過但沒人注意到）。這台電腦還配備打字與繪圖程式。換言之，這是第一台強調觸覺與藝術創作功能的電腦。

賈伯斯不顧自組電腦俱樂部原本的信條，反而像比爾·蓋茲一樣，致力於讓這些科技以及蘋果的一切都變成專屬規格。賈伯斯相信，消費者其實不想做選擇。他們需要自由沒錯，但只在侷限的環境內。

電腦終究開啟以文化做為武器的新時代。這是一種有著多方效應、有利有弊的武器。跟現在的情況很相似的是，我們在電視出現時也見過消費市場像這樣急速擴張，可是電腦不僅是接收器，也同樣是傳輸器，是一種名副其實的工具。賈伯斯也強調，身體是貪求接觸與感受的，而這些工具則可以成為延伸。觸控螢幕是手的延伸、iPod是耳朵的延伸，iPhone則是社交生活的延伸。蘋果不僅把身體帶進科技中，也讓這些元件一起把身體纏進連結性（connectivity）的網羅。

## 窺探

要理解數位革命所造就的複雜世界，就必須了解個人電腦（以及電子遊戲系統）的興起，以及網路的運用範圍在此時也日益擴大。網路的源起，可以追溯到約瑟夫・利克里德（J. C. R. Licklider）在一九六〇年代初寫給「星系間電腦網絡」（Intergalatic Computer Network）成員與附屬單位的一些早期備忘錄，其中他表示，「我明白到未來大多數或全部的電腦可能只在少數場合才會在統整的網絡下運作。然而，在我看來

有趣也重要的是，開發出在統整網絡下運作的能力。」這段話有如預言，影響後來好幾代的軍方科學家。當時仍是搖滾樂與電視的全盛時代，電腦主要還是軍方與學界研究的附帶課題，它只存在於科幻作品與研究經費的世界裡。

許多早期的電腦研究，都是在艾森豪於一九五八年設立的國防高等研究計劃署（Defense Advanced Research Projects Agency，DARPA）旗下進行。DARPA是專門為美軍研究科技的智囊團。在一九六〇年代，該單位已經逐漸開發出一套升級版的摩斯電碼，能以電子方式轉發訊號。網路是美軍創造出來的，這事乍聽雖然驚人，但要記得，美軍可是少數能進行開放式研究的單位。勞倫斯‧羅伯茲（Lawrence G. Roberts）就在這裡創造網路的最早版本之一，也就是縮寫名稱拗口的阿帕網（ARPANET，高等研究計劃署網路）。阿帕網當時就已經獲得DARPA、蘭德公司以及英國國家物理實驗室（NPL）的注意。[5]在一九七二年發出的第一份電子訊息，就像是電腦之間進行的電話會議。

一九七八年，在芝加哥建立的第一套撥接電子佈告欄系統（Bulletin Board System，BBS），相當程度上受惠於Apple II的實惠價格，以及配備擴充槽的S-100

bus machines 電腦。此時，還只有一小群科技玩家在使用這些科技。這套早期的BBS在退役之前，一共登錄了二十五萬三千三百零一筆通訊。這些系統讓早期的電腦使用者可以像在佈告欄一樣發布資訊讓人查閱。電子佈告欄服務的成長，以及成長期必然產生的問題，都將促使數據機的性能增強。

一旦有可能從佈告欄板面下載GIF格式的低解析度圖片，網路色情以及其他每一種社交活動的初期發展也就隨即展開。正如麻省理工學院教授雪莉·特克（Sherry Turkle）在她的著作《在一起孤獨》（Alone Together）中寫道，「所以，舉例來說，作為網路祖父的阿帕網，原本是開發讓科學家合作論文，但很快就變成了一個八卦、調情與聊小孩的地方。」6 隨著人們越來越容易負擔與取得電腦，網絡的運用範圍也隨之擴大。

4　Advanced Research Projects Agency, April 23, 1963

5　Bryan M. Leiner et al., "Brief History of the Internet,"

6　Sherry Turkle, Alone Together: Why We Expect More from Technology and Less from Each Other (New York: Basic Books, 2012)

## 新的力量

各種不同的大規模生產科技，已經為網路最終能提供的事物奠定基礎。由娛樂、性、同溫層、八卦以及無聊玩笑等內容交織而成的連繫，讓我們成為了我們，也結構我們的日常生活。就從一九九一年開始講起吧。當時還沒有 Friendster，也還沒有 MySpace，更遑論臉書了，當時連撥接數據機甚至是電子郵件都尚未普及。大家都還在用市內電話，而最接近手機的東西，則是會在戰爭片裡看到、或是有錢人對著講話，一整台組裝起來就像電晶體收音機一樣的東西。

為社會聯繫打下基礎的除了電子佈告欄系統與 ARPANET 的數位革命之外，還有一個逐漸成長由文化生產者所組成的社群，而他們也都有興趣將掌控媒體。當然，另一類媒介的歷史很悠久。紐約市的紙老虎電視台（Paper Tiger Television）創立於一九八一年，其中一位創辦人說得簡明扼要：「批評大眾媒體譴責他們濫權是一回事，創建一個活得下去的替代選項，則是另一回事。」紙老虎電視台的訴求，就是為受到資本主義宰制的主流無線電頻道，提供一個替代選項。由於製作成本的緣故，小眾電視需

要更多的器材也更仰賴電視訊號的頻譜。但他們所體現的自製媒體的精神，後來也隨著媒體傳播科技流入大眾手中，而變得更有可能實現。

如果說，在二十世紀的大多數時間裡，文化絕大多數都是在權力送往群眾的單一方向上移動，那麼到了二十一世紀，多向溝通的能力則得到了大幅擴充（現實情狀容後再辯）。影印機、八軌錄影機、錄音帶以及無線電廣播科技的傳播，都讓小規模的生產者具備自己辦媒體的能力。只要科技的成本變得更低廉，渥荷對未來的預言「每個人都會成名十五分鐘」就會成真。人們不只是想看搖滾巨星，還想自己成為搖滾巨星。人們想要的不是看雜誌，而是辦自己的雜誌。這是ＤＩＹ的時代，而小眾雜誌（zine）、混音帶（mixtapes）、廣播節目等內容的製作能力，也已經交到大眾手上。

一九九三年夏初，在風氣一度激進的加州柏克萊，留著鬍子的史蒂芬・杜尼佛（Stephen Dunifer）爬上柏克萊後山（Berkeley hills），意圖打破大企業對廣播媒體的控制。當時正值第一次波斯灣戰爭戰況激烈，在杜尼佛看來，包括全國公共廣播網（ＮＰＲ）的當地成員ＫＰＦＡ電台在內的主要媒體，都在往中間派靠攏，而他受到這種挫折，決定親自採取行動。他為此設立的柏克萊自由電台（Free Radio Berkeley，

ＦＲＢ），是一家低功率的無照地下電台，收聽頻率為 FM 104.1。杜尼佛把電台架設在山頂，使信號的覆蓋範圍極大化，就此展開後來遍及全美、向人民報導獨立新聞的運動。廣播，這種曾經為美國人帶來爵士樂與搖滾樂的裝置，就這樣落入尋常人的手中。

鼓舞杜尼佛從事這場革命行動的原因，就是低功率廣播科技的成本已經越來越低。只需一千至兩千美元，就能讓一家低功率電台投入運作。柏克萊自由電台啟發全美各地的幾百家地下電台，使聯邦通訊傳播委員會（ＦＣＣ）也以監管者的身分介入，阻止獨立電台開張。對電波控制權的爭奪戰就此真實上演，最後到一九九八年六月，已在灣區放送幾千個小時的柏克萊自由電台，也不得不停止播音（此時他們的注意力已經轉往如何散播無線電科技）。

於此同時，在一九九〇年代，小眾雜誌文化也開始廣為流行。隨著影印機越來越普及、業餘的爆料者、新聞工作者、漫畫家與作者們能將自己的影像與故事放在紙上，按下按鈕經過碳粉熱壓，整疊傳單就印出來了。像是後來改名為聯邦快遞服務站（FedEx Office）的金考快印（Kinko's）等店家，也在以越來越快的速度成長。

隨著大家越來越負擔得起四軌錄音設備（four-track recorders），樂團也逐漸得以

自行將專輯錄製成錄音帶再加以散播。若是沒有ＭＣ們錄製在錄音帶上再親手散發混音帶，嘻哈（Hip-Hop）就永遠無法像現在這麼受歡迎。不同於黑膠唱片，錄音帶很便宜，單手就拿得起來而且大家都有卡帶播放器。

在一九九〇年代，人們越來越負擔得起能夠延伸個人聲音的科技，也重新塑造傳播的樣貌。從地下電台到混音帶再到影印機，這些傳播模式都把原本單向傳輸的關係轉變成水平關係。溝通與表達自我的方法固然屬於所謂的次文化（subculture），卻也預示即將到來的社群網絡時代。就在一九九四年初，一群原住民運動人士對墨西哥政府發動抗爭時，美國與全球的左翼社群也都感受到這種新型傳播真正的力量。

## 歡迎來到叢林

位於墨西哥南部恰帕斯州（Chiapas）的拉坎登叢林（Lacandon Jungle）以及當地的原住民社群，乍看不像是代表網路形式社會運動的地方與人群。後來被稱為薩帕塔運動（Zapatista）的這支原住民抵抗行動，源自他們對於基本生存權的基本欲望，

原本也對電腦沒有興趣。薩帕塔民族解放軍（Zapatista Army of National Liberation，EZLN）在一九九四年向墨西哥政府宣戰，但他們從一九八四年成立以來，就一直努力試著為該地區的原住民人口爭取權利、推動土地改革、以及提供保護。這場運動建立在一股強烈的歷史危機感上：

我們抗爭了五百年：首先對抗的是奴隸制，接著是獨立戰爭期間追隨摩蘇爾的桃子市市長對抗西班牙，之後是抵擋北美帝國主義的併吞，再來是頒行憲法與趕走法蘭西帝國。而後獨裁者波費里奧‧迪亞斯（Porfirio Diaz）又剝奪了我們適用改革法案的正當權益，人民才會造反，而冒出頭的如比利亞（Villa）與薩帕塔（Zapata）等領袖，也都是像我們一樣吃過很多苦。

一九九四年一月一日，薩帕塔民族解放軍向墨西哥政府宣戰，當天正好是北美自由貿易協定的生效日，但這並非巧合。這些配備武裝裹著黑色滑雪面罩的原住民革命運動分子攻下五座城鎮。雖說在歷史上，像他們這樣的革命總是會在上不了新聞的情

況下被墨西哥政府擊潰，但這場革命的新聞，卻有如野火般延燒。薩帕塔運動利用的，是近來才藉由互連性與網路傳播獲得力量，並由ＮＧＯ、社運團體與媒體組成的新興網絡，並呼籲這些同情他們的國際組織提供協助：「我們也請求各國際組織與國際紅十字會監督與規制作戰，使我們可以在從事行動的同時，仍然保護平民。」[7] 不僅左翼的業餘記者能進入叢林，薩帕塔運動最高指揮部的新聞稿，也能透過傳真機、電子郵件與電話，在同情他們的組織所構成的廣大國際網絡上流通。

白宮也在一九九四年決定要建立網域名稱。就在同一年，濫發垃圾信（spamming）這個詞開始出現。還要再過一年，CompuServe公司、美國線上（American Online，AOL）與Prodigy電玩才開始提供撥接上網的服務，這確實是我們所知社群網絡的黎明時期。

當時的總統薩立納斯（Salinas）為了平定叛亂，投入搭配裝甲運輸車的兵力一萬兩千名，再加上空襲支援，雙方爆發十二天激戰。然後，讓分析家有些困惑的是，他

7 同上。

們就提議停火了。不管怎麼看，他們應該都能擊潰薩帕塔運動才對，但卻決定就此退縮。據各方說法，主因是對方的軟實力已經形成公眾輿論，換言之，薩帕塔運動已經成功動員一套社會網絡藉以散播資訊。薩帕塔運動成為後蘇聯時期的左派寵兒，並因此在期待連結性的網絡上積累眾人注意。但有了馬可斯副司令（Subcommandant Marcos）這位充滿魅力的發言人代言，他們沒有使用傳統的共產主義平台宣揚自治與文化特殊性，所以才被稱為是第一場後現代的革命。他們的修辭方式也得以避開被媒體貼標籤，並且引起全球廣大公眾的好奇。

注意到這場薩帕塔革命的並不只左翼社運人士與NGO而已，美國的軍方智庫蘭德公司也留意到了。一九九八年，蘭德公司發表一篇對這場革命的深入分析，題為《薩帕塔運動的社群網絡》（The Zapatista Social Network），執筆人包括大衛‧隆菲特（David Ronfeldt）、約翰‧阿奎拉（John Arquilla）、葛拉漢‧傅勒（Graham Fuller）以及梅莉莎‧傅勒（Melissa Fuller）。從薩帕塔運動中，這些研究人員看到一種不同類型的叛亂，特徵就是對社群網絡的使用與依賴。「正在成形的跨國網絡結構當中，要發展社群式網路戰時，議題導向型和經營基層型的NGO都很重要。」[8]

研究員的分析充滿先見之明，文中指出，社群網絡在挑戰政府的優勢地位時，影響力也會越來越大。他們很有說服力地引述外交部長荷西・古利亞（Jose Angel Gurria）的話：「恰帕斯州⋯⋯這個地方在過去十五個月來沒有開過一槍⋯⋯交戰持續了十天，此後的戰爭就是筆墨、文字的戰爭，是一場網路上的戰爭了。」[9]

## 九〇年代的社群網絡

大多數美國人最早認識的社群網路，就是網路聊天室與約會網站。雖然如CompuServe等公司，也在一九八〇年代晚期提供過相對即時的通訊平台，但要等到美國線上出現，才把線上通訊引介給更廣大的閱聽人。一九九三年時，美國線上已經

---

8　David Ronfeld, John Arquilla, Graham Fuller, and Melissa Fuller, The Zapatista "Social Netwar" in Mexica (Santa Monica, CA: RAND Corporation, 1998), 117.

9　同上，頁4。

超越CompuServe與Prodigy，成為家用上網的第一平台。當時還是上網要以時計費的時代。到了一九九七年，已有十八％的家庭裝有網路，其中半數裝的都是美國線上。

在早期的社群網絡相關運動當中，有許多都搭載線上約會與性愛欲望。第一個約會網站Kiss.com成立於一九九四年，接著在一九九五年又出現Match.com（該站到二○○二年已有兩千六百六十萬名用戶）。這時也陸續出現族群導向的約會網站，如一九九七年的AsianAvenue，以及二○○○年的BlackPlanet。不用做精神分析也看得出來，講到一般民眾的網路使用量成長，性吸引力就會是其中的骨幹。

所以，在談到Friendster以及MySpace陸續興起與衰落之前，簡短回顧一下網路色情的發展，對我們會很有幫助。因為色情在網路的故事裡，扮演至關重要的角色。

如布萊恩・麥卡洛（Brian McCullough）在他的《網路色情史》（*A History of Internet Porn*）當中就寫道：「到了一九九六年八月，前十大新聞群組當中就有五個是成人導向，還有一個是據稱每天服務五十萬名用戶的alt.sex。」在《時代》雜誌一九九五年的〈網路色情〉這篇封面故事裡，菲力普・埃爾默—德威特（Phlip Elmer-Dewitt）也報導說，「usenet上有八三・五％的影像都是色情影像。」[10]

在我們接受這項資訊之前（如今網路色情顯然已是網路的主要項目），要先了解它驚人的歷史。或許是由於確實能帶動經濟，也因為本質高度私密的緣故，色情內容已是當代生活運作的關鍵。驚人的是，色情出現得甚至比網路服務上的內容產製還早。有一種名為ASCII的早期色情形式線上圖片，就是以排成行列的文字，像點畫一樣組成圖案的作品。

雖然色情在歷史上也曾伴隨特定科技興起，從印刷媒體到照相機與早期的電影皆然，但如今網路色情的經濟規模，卻龐大得令人震驚。根據近期估計，網路產業的產值，色情內容就占了將近三十％。一份二○一一年的研究也發現，年齡介於十八至二十四歲的男性，有七成每個月至少會上一次色情網站。而第一次接觸網路色情的平均年齡則是十一歲。

色情內容不僅驅動電子商務，也形塑線上影片的許多科技創新。作為一九九○年代中期主要的網路商務企業，色情網站也開發了一些最早期以進行追蹤支付、會員登

10  Brian McCullough, "A History of Internet Porn," History of Internet Podcast, January 4, 2015

入，以及抓出詐騙系統的方法。而且，色情內容顯然也近身衝擊到電腦利用私密題材的方式。正如統計數據所顯示，網路色情不僅會延伸欲望，也會助長欲望。

## 全世界都在看

到了一九九〇年代晚期，個人電腦與網路不僅走進日常生活，網路的社會意涵也發展到公眾可見的程度。能進行分配與社會聯繫的個人電腦，已開始界定包括約會與政治抗議等各種事物的社會結構（social texture）。若說在國際運動社群當中，是薩帕塔運動首創某種兼具科技與無政府特色的氛圍，那麼更進一步加以發展的，就是藝術家、社運人士與駭客那種既充滿熱忱，也在歷史上展現過力量的時代精神（zeitgeist）。

在整個一九九〇年代，「批判藝術組合」（Critical Art Ensemble）這個藝術創作團體所發表的著作，都在標榜所謂的「戰術媒體」（tactical media）。這個用語的原意是受到激進派嬉皮（Yippie）所啟發對媒體進行的暗中破壞，也就是藉著採用掌權者的形式來滲透掌權者的體系，例如用生物科技來批判生物科技。他們的著作雖然無疑根

植於當時政治藝術的「跟上潮流」（au courant）這個趨勢，但在新興的駭客與科技社群當中卻相當風行。

到了一九九〇年代後半，已經有越來越多研討會與線上論壇，都想要探索網際網路的政治可能性，並藉此做出行動。一九九五年，在威尼斯雙年展期間，有一群藝術家、社運人士與媒介理論家以柏林俱樂部（Club Berlin）為名，聚集探討網路可能性的批判路徑。因這場會談而出現的，還有由海爾特‧洛文克（Geert Lovink）與彼特‧舒茲（Pit Schultz）建立的「Net.time」。這是長期運作的電子郵件清單管理程式，自認就是要抗衡美國對科技的親資本主義路徑。一九九六年，又在阿姆斯特丹與鹿特丹舉行名為「接下來五分鐘」（Next 5 Minutes）專門討論戰術媒體的第二屆會議。這次的講者包括批判藝術組合：紙老虎電視的迪迪‧哈勒克（DeeDee Halleck）、洛文克與舒茲。此後很快又召開多場會議，對網路社會的興趣，也隨著國際間的團結感日漸增強而跟著風行，同時世界各地的運動也越來越容易彼此接觸。

在一九九七年，距離發起薩帕塔運動已經過了三年，這時成立的「電子干擾劇場」（Electronic Disturbance Theater）藝術團體，由批判藝術組合的前成員里卡多‧

多明格斯（Ricardo Dominguez）、布雷特・史塔邦（Brett Stalbaum）、史提芬・瑞（Stefan Wray）與加敏・卡拉希（Carmin Carasic）組成，從事的則是網路上的公民不服從運動。他們最出名的專案，是在一九九八年發起的一個駭入網站計畫，名為Flood.net。這次行動將許多薩帕塔運動的支持者組織起來，關閉反薩帕塔勢力，尤其是墨西哥政府的網站。這些行動贏得媒體的大幅關注，也讓網路上的公民不服從活動進入了主流社會視野。這個團體闡述了他們的哲學：「由身為傳播工程師的藝術家組成團隊，一起設計網絡式傳播的下一代脈衝武器，將使更大的團體得以增強在戰術表現上的分量，這就是非暴力資訊戰爭（non-violent infowar）的目標。」[11]

再回來看一九九九年十一月的西雅圖反世貿組織抗議，就能明顯看出網路的潛能。蘭德公司所預期由NGO、非營利組織以及社運人士所組成的網絡，也在此時實現所謂的另類全球化（alt-globalization）運動，尤其是成立獨立媒體（Indymedia）網站。

西雅圖抗議的不同之處，除了他們以多國貿易組織而非單一政府為目標之外，網路存在也讓人得以在現場隨時更新報導。獨立媒體網站使用的是開放出版（open publishing）的指令碼，讓來自世界各地的社運人士都能見證，這裡的新聞是報紙、廣

播或電視肯定都不會報的版本。警方在街頭施放催淚瓦斯時，可以聽見抗議者在喊：「全世界都在看」，而他們指的可不一定是電視。不可小覷的是，這種驚人的基層報導，既轉變對於特定議題的感知，也轉變對於小眾媒體力量的看法。

繼這幾場反ＷＴＯ的抗議之後，接下來幾年裡，全球各地又發生多起抗議，而這些抗議之間的鬆散連結以五花八門的方式，抵抗新自由主義式的資本主義。於是，獨立媒體的分支也在各城市遍地開花。到了二○○二年，已經有八十九家個人的獨立媒體，分布於三十一個國家。薩帕塔運動所期待的社群網絡，至此已經成長茁壯。

## MySpace 垮台

當然，獨立媒體與薩帕塔運動一般不會被認為是社群媒體的起源。通常來說，社群網絡的前身都是從約會與交友網站演變而來。而可以建立個人檔案、邀請朋友加入

11 Brett Stalbaum, "The Zaptista Tactical Flood Net,"

網絡的六度空間（SixDegrees）與Classmates等網站所提供的模板，之後在二○一七年成為臉書時代的成功公式。

二○○二年，Friendster網站一推出就大受歡迎，三個月內就累積三百萬名用戶。大家突然間都在網路上尋找彼此。在網路上，既能找回失聯的朋友、看看老同學的近況、當然也能遐想各種有可能的戀情，而社群網絡興起，也開啟各式各樣原本受地理與通訊限制的社會關係。對於創辦人喬納森‧阿布拉姆斯（Jonathan Abrams）來說，Friendster（這個名字是由當時風行的音樂共享網站Napster、再加上朋友friend組合而成）背後的構想，就是透過朋友網絡來尋找約會對象。阿布拉姆認為，這個案子的競爭者是當時最傑出的約會網站──年收入七千三百萬美元的Match.com。[12]而用戶與投資人也都注意到了Friendster。《財星》雜誌在二○○三年的一篇報導就寫道，「一種新型態的網路或許正在浮現，主要是把人連向人，而非把人連向網站的網路。」二○○三年，Friendster拒絕谷歌的併購提議，因為他們相信，這個網站在自己手裡會運作得最好。在一九九○年代末的網際網路泡沫後，社群網絡看似可讓網路經濟復活。Friendster的成功使得伺服器不堪負荷，才過了短短一年，光是載入網站就要花掉將近

一分鐘。創辦人阿布拉姆忽然發現，他的網站已經跑不動了。

二○○四年，Friendster 獲得巨額資金挹注，阿布拉姆成為談話性節目的固定來賓，董事會也納入了亞馬遜、eBay、甚至是ＣＢＳ派來的成員。這時卻已浮現不祥之兆。阿布拉姆到處上節目，他們的網站依然很慢，另一家社群網絡的霸主，似乎正在吸引越來越多網站用戶。這個網站就是 MySpace。

從 MySpace 有如荷馬史詩般的興起與衰亡當中，能看出的不只是網路如何運作，還有資本與廣告的需求是如何替 web 2.0 這塊新興文化領域設定了發展的航向。相當巧妙的是，MySpace 的創辦人克里斯‧德沃夫（Chris DeWolfe）與湯姆‧安德森（Tom Anderson）原本任職網路行銷公司 eUniverse，大多數的業務就是製作彈出式廣告，從護膚產品到墨水匣什麼都賣，以及生產給行銷人員的電子郵件清單，也就是網路廣告的後台單位。網際網路泡沫化之後，許多防制垃圾信的法規通過，這兩人便從 Friendster 那裡找到靈感。據 MySpace 的前線行銷副總監西恩‧佩西瓦（Sean Percival）

12 Max Chafkin, "How to Kill a Great Idea!," Inc.com, June 1, 2007

說，「他們看著 Friendster……『哇，大家瘋狂地花時間在這個網站上到。我們應該抄過來。』他們一心想要建立一個社群網絡，好在上面發布他們的廣告，賣給大家這些可怕的產品。一切就是這樣開始的。」[13] 他們向前老闆提案另創一個社交網站的點子，MySpace 就這樣在二〇〇三年誕生。

不同於社群網絡的用法，MySpace 讓用戶可以隨意瀏覽使用者檔案，檢視他人已不用受制於 Friendster 推廣的朋友圈模式。瀏覽功能為約會與社會聯繫開啟新的可能性，而他們的基本軟體也運作得比先前的其他網絡更好。在這裡還可以客製化自己的個人檔案頁面，使其成為真正的個人空間。又因為 MySpace 起初瞄準的對象是洛杉磯的樂團與演員，因此網站帶有某種內建的酷炫感。若說 Friendster 仍以朋友網絡作為關注焦點，那麼 MySpace 很快就把社群的焦點變成自我吹捧與線上的性邂逅。他們提供一個自我表達的平台。

MySpace 迎來歷史性的成長。在二〇〇五至二〇〇六年之間，會員人數從兩百萬增加到八千萬。[14] 全盛期的 MySpace 在一個月內就吸引一億人造訪。在二〇〇五年，福斯的梅鐸（Rupert Murdoch）與維亞康姆公司（Viacom）競相出價，想要收購

MySpace。結果由福斯得標，並以誇張的五億八千萬美元買下MySpace及其母公司Intermix Media。這筆交易在當時被認為是很值得，但後來則被認為是網路史上最大的錯誤之一。被收購之後，鞭策廣告營收的壓力也隨之而來。谷歌與他們簽了為期三年的合約，每年支付三億美元成為MySpace唯一的搜尋引擎。[15]這份合約的部分條款還規定網站流量需達成的一系列指標，廣告數量也因此加倍。

奠基在網路上塞滿廣告所創立的公司，後來自己的網站也塞滿了廣告。除此之外，能自由更改個人檔案，也讓使用者可以假冒別人，如同常見於約會網站的情形一樣，MySpace也迅速成為越來越多垃圾信與色狼行徑的來源。性妄想（sexual paranoia）氾濫，而且正如我們所知，媒體也會大肆炒作對於性的恐懼（尤其他們還不只是個平台，而是一家打對台的媒體公司）。二○○九年，MySpace宣布移除九萬

13　Stuart Dredge, "MySpace—What Went Wrong: 'The Site Was a Massive Spaghetti-Ball Mess,'" The Guardian, March 6, 2015

14　"A Place for Friends': A History of MySpace,"

15　Felix Gillete, "The Rise and Inglorious Fall of Myspace," Bloomberg, June 22, 2011

個性犯罪者的帳號，[16]這會讓人比較安心嗎？

　　MySpace 很快就成了一間執迷於營收的巨型公司，企圖成為某種社群媒體版的亞馬遜。他們添加各種功能，如影片、部落格、卡拉 OK 與讀書會等等，什麼都試，最後網站就成了西恩・佩西瓦所形容的，「一大坨糊掉的義大利麵。」經過多次人事改組，連創辦人也被踢走之後，這個網站終於在二〇一一年以三千五百萬美元的價格售出。雖然一間公司的出售價格不見得能反映社群價值（舉例來說，獨立媒體從來就沒有售價可言），但在這個案例上，作為一個完全為了資本主義而生的網站，這個價錢倒是精準反映社群力量。佩西瓦提到，「有些公司沒有走向社群，也永遠不會如此。蘋果是其中一家，谷歌則是另一家，他們就把 Google+ 做垮了。專注於工程，就不了解社群。社群是很情緒性的體驗。在很多情況下，工程沒有那麼情緒性。」[17]

　　這些早期的社交平台是怎麼改變社交關係的呢？又如何影響我們對戀愛的理解？還有對性愛的理解？以及對時間的理解？孩子一天花幾小時在瀏覽個人檔案？花幾小時在拍照上傳？這種規模上的大幅轉變，就是社群網絡的真正革命。社群網絡徹底改變文化產製的方式。

## 蘋果暴力

　　假以時日，在電路板上直譯開關切換的程式碼字串（string of code），就能深刻影響全世界的集體情緒，只是需要時間而已。在蘋果於二〇〇三年推出的iPod廣告以及後來的iTunes廣告（又簡稱為剪影廣告）當中，有個人形剪影戴著由蘋果的設計師強納生・艾夫（Jonathan Ives）所設計的經典白色iPod與耳機，隨著音樂舞動，而周遭的世界則在繽紛的色彩中閃爍。這支廣告用來誘惑觀眾的圖像，呈現的正是電腦與世界之間的當代關係。電腦可以把私密帶進與公眾的深刻聯繫，也就是說，私密世界可以為外在世界塗滿顏色。一如蘋果先前的一九八四麥金塔廣告，至少在某種意義上，這波廣告確實是切合現實。iPod就像iMac一樣，也能把外在世界拉進得更貼合自我。很快地，iPhone也將掀起全世界革命。

16　Marion A. Walker, "My Space Removes 90,000 Sex Offenders," NBCnews.com, February 3, 2009

17　Dredge, "MySpace—What Went Wrong."

作為一台掌中的電腦，iPhone 讓世上幾種最強大機器的功能，都有了實際上的行動能力。兼具相機、簡訊、日曆、電子郵件、電子遊戲、天氣預報、慢跑功能，這種口袋型的數位式延伸肢體簡直無所不能。此刻問世的 iPhone 不僅是一項新科技，也成為重新塑造社會的強力工具。

iPhone 的源起，可以追溯到賈伯斯對觸控螢幕的興趣。滑鼠只能做到他所追求的一部分手指觸感而已，但是二〇〇七年上市的 iPhone 做到了，而且甚於此。

這支手機在財務上顯然大獲成功，由艾夫設計的 iPhone 讓手機具有感官性質，很快成為集體身體性（corporality）不可或缺的一部分。電腦的世界就此裝進你的口袋，撫觸著你的肌膚，成了一個略帶急迫感的神經末梢附件。

## 走向社群

這時，進一步深思這些科技創新的社會面向，就很有意義了。當佩西瓦隨口說出，有些公司「走向社群」時是什麼意思呢？這句簡單扼要的見解，不過是現象的冰

山一角。因為「走向社群」（getting social）言下之意，就是頗為推崇那種伯內斯式，在二十年間襲捲個人電腦與線上世界的感受力（sensibility）。若說伯內斯相信第三方專家有助於做出選擇品牌的決定，那麼好朋友的意見就更有幫助了。按「讚」界定累積社會認可的意義，社群網絡已經大量占據當代都市生活，也深深改變公眾輿論。如果文化是一種武器，那麼社群網絡就更是火力更大的大型武器了。

MySpace垮掉之後臉書一飛沖天。臉書的成功曾被歸功於各式各樣的原因，其中包括初期的邀請加入制，它回歸更直接的朋友圈；初期更明確的反廣告立場，網站後台的介面更流暢，以及讓外部公司用較簡單的原始碼去開發臉書的相容程式等。無論如何，臉書達到史無前例的規模。在二〇一六年的第一季，臉書的每月活躍用戶就有十六億五千萬人（全世界人口為七十一億兩千五百萬），臉書已經確立了社會領域的樣貌。

當然，其他網站也在此時興起。如推特（三億一千五百萬活躍用戶）、領英（一億活躍用戶）、Instagram（兩億活躍用戶）、YouTube、Pinterest、Tumblr、Flickr、以及Reddit等（待本書付梓時，這些名字無可避免又會顯得過時，屆時新平台與新科技

也將浮現）。如同廣播及電視的初始時期，社群媒體文化編排的主導模式仍處在初始階段，而科技之於社會生活的意涵，也才剛開始讓人有感。

在《相連：你朋友的朋友如何全面影響你的感覺、思考與做事》（*Connected: How Your Friend's Friend's Friends Affect Everything You Feel, Think and Do*）當中，尼可拉·克里斯塔基斯（Nicholas A. Christakis）博士與詹姆斯·佛勒（James H. Fowler）這兩位教授問了一個基本問題：社群網絡是什麼東西，又如何動搖我們的身分？一部分的答案就在於，社群網絡是我們長期以來視為理所當然，卻直到現在才真正變得可見。有人或許一直都曉得，自己生活在特定的社會環境（milieu）當中。我們有一些知道彼此是誰的朋友，我們也曉得有些人跟我們就是沒有聯繫。無論是因為他們屬於不同階級、不同文化、不同地理範圍、還是不同宗教。我們出於直覺了解到，社群網絡就是日常生活的一部分。

克里斯塔基斯與佛勒在所寫的書中證明，形塑我們的不只是朋友的意見，甚至還有朋友的朋友、以及朋友的朋友的朋友的意見。再深入思考這番見解就會發現，在了解我們花時間與誰相處以及影響我們的思考方式上，社群網絡都占有極大的分量。

如今，這些線上的社群網絡也運用很個人的東西，才成為友誼與關係的黏著劑。

雖然有些成人會覺得這種資訊稍嫌誇張，但對許多青少年而言，這種聯繫的真實性是再確切不過。常識媒體（Common Sense Media）的一篇報告就發現，七十五％的美國青少年都在使用社群網站，並且覺得自己深深陷入一個社會關係與情感都經過中介的全新領域。[18] 從網路霸凌到性愛簡訊，社群網絡的現象都為現今的青少年訂定涉入世界的方式。

當然，受到影響的並不只是青少年而已。整個公共領域都發生轉變。當你看到別人在檢查手機時，他們既在這裡，也不在這裡。在我們把自己的社會與私密世界發生的轉變視為理所當然之前，必須先試著了解，這個世界在多少程度上，是從專屬所有權與行銷的歷史中浮現出來的。如前所述，文化這種武器，及向來對我們自身最私密部分的吸引力，很少用於純粹善意目的。

18 Suren Ramasubbu, "Influence of Social Media on Teenagers," The Huffington Post, May 26, 2015

# 用感染情緒來傳遞資訊

　　社群網絡已經成為散播資訊的強力根據，個人狀態更新被順暢地整合到轉發的新聞報導、呆萌的貓貓影片以及名人八卦當中。所有資訊都以類似的格式流過螢幕，也以類似的方式被人接收。傳統的新聞通路從廣告收入下滑感受到身後的天搖地動，而流通新聞的方法也有了劇烈的改變。

　　正如克雷‧薛基（Clay Shirky）在他的著作《鄉民都來了》（*Here Comes Everybody*）當中所寫的，「出版的大規模業餘化，解除了須具備少量傳統印刷通路的先天限制。」[19]突然之間，網誌就像大多數社群網絡平台上的簡單分享功能一樣，成為分享新聞的有力載具。隨著資訊一起民主化的，還有這些資訊本身的調性與情緒空間。無論這些資訊談的是分手還是校園危機，都成為了傳播私密情感空間的一部分。

　　克里斯塔基斯與佛勒所闡述的，正是社群網絡如何影響我們所想的事。他們詳細介紹臨床上所謂的群體心因性疾病（massive psychogenic illness，MPI），也就是一種情緒爆發。也可以把這想成一種情緒上的感染，與抽大麻的人所謂的人來瘋

（contact high）相似。實驗證明，人們可以「捕捉」到從別人身上觀察到的情緒狀態，所需時間從幾秒至幾星期不等。隨著社群網絡成為體驗新聞（在此連新聞這個詞都需要重新定義）的主要方式，新聞的質地也跟著改變，變得充滿情感。正如我們在全書中所詳述，人類的各種情緒並不是價值中立，有些情緒可以把資訊傳遞得比其他情緒更快。

凡是用過幾年網路的人都已經習慣，在某種社群媒體的修辭方式裡，會有強化情緒性焦慮的調性。這有點像是每天都在全天候觀看福斯新聞台的恐慌本質，即使在意識形態內容上或有不同。

二○一二年十一月，諷刺雜誌《洋蔥》（Onion）的一則標題是：「歐巴馬勝選後，『怒嚎白熱火球』競跑共和黨一六年候選人之爭，」。很諷刺，但也很寫實。在一九八○年代的文化戰爭期間，義憤填膺的氛圍也曾為共和黨的策略推波助瀾，但這樣

19 Clay Shirky, Here Comes Everybody: The Power of Organizing Without Organization (New York: Penguin Books, 2009)

的情緒訴求如今已經主導一切形式的政治內容。

在史蒂芬・史蒂格利茲（Stefan Stieglitz）與凌登春（Linh Dang-Xuan）的論文〈社群媒體上的情緒與資訊傳播：對微網誌與分享行為之感受〉當中，他們報告了極為明顯的研究發現：「基於總數超過十六萬五千條推文所構成的兩組資料，我們發現相較於情緒持平的推文，帶有情緒的推文往往更常更快被轉推。實務意涵在於，企業應當更注意對品牌與產品的相關感受分析，無論在社群媒體溝通上，還是在設計引發情緒的廣告內容上，皆是如此。」[20] 學者用他們的學術發現來告訴企業怎麼利用人們的情緒，還真有一套。

有一個談線上行銷的網誌就特別建議行銷人員，要避免採用喜悅（因為這塊媒體空間已經擠滿了行銷人）與悲傷等情緒，反而要專注於用憤怒與驚訝作為他們產品的情緒包裝。[21] 在社群媒體的時代裡，也難怪傳遞資訊的情緒空間會讓人覺得負擔過重了。

如果說歐巴馬在二〇〇八年當選，以及更早參選的霍華・迪安（Howard Dean）尚未指出資訊空間出現的轉變，那麼川普的崛起肯定可以提供引人入勝的事件背景。

川普的氣質，幾乎是滔滔不絕的妄想、陰謀論與怒氣，而他高度適合發推特的措辭風格，也跟美國某群憤憤不平的邊緣人一拍即合。

但重點並非聚焦探討川普的言行，而是要去感受這些話在情緒上的質地，無論是恐懼、種族妄想、義憤、或是驚訝，是如何促成帶有情緒的資訊急速蔓延。川普的魅力並非來自他明目張膽地罔顧政治正確，而是因為他總是在驚訝、憤怒以及分享你的恐懼，而這些情緒都有著高度的感染力。正如研究指出，個人對團體的感受很敏感，而社群網絡又只會強化這種邏輯，而且散播得比以往都更快更遠。一九三〇年代的希特勒演講就是如此，一九八〇年代的文化戰爭期間更是如此，一九九〇年代反毒戰爭的電視畫面還是如此。

稍微回顧過去，才能體會當前時刻為何如此獨特。最廣大的商業市場之一，就是

20　Stefan Stieglitz and Linh Dang-Xuan, "Emotions and Information Diffusion in Social Media—Sentiment of Microblogs and Sharing Behavior," Journal of Management Information Systems 29(4):217–48, April 2013

21　Matt Clough, "2 Emotions to Exploit (And 2 to Avoid) for Contagious Social Media Marketing,"

進行社會溝通與互動的網路空間。網路這個私有化的空間，是用社會生活的各種基本功能來獲利。我們所認為的文化（社會生活）其中一項根本要素，已經在令人瞠目結舌的規模上，成為全球經濟的核心。文化就是一項武器，因為文化正在讓這個世界運轉。

然而，話雖如此，就連馬克・祖克伯與史蒂夫・賈伯斯這些人也沒有料到，電腦與社群網絡到來，會造成這樣的社會轉型。你用某樣東西賺了錢，不表示你明白它為什麼會如此、以及它在做什麼。到最後，媒體往自製內容轉型，已經改變我們對自我的理解，以及我們建構種種政治論述還有詮釋周遭權力世界的方式。

## 革命急速蔓延

科技媒體將二〇一一年的阿拉伯之春稱為推特革命，將橫掃中東各國的抗議歸功於推特徹底落敗，但在擾亂執政當局的權力敘事上，卻仍不能小覷社群媒體所提供的力量。一如所有的革命，尤其是透過社群媒體急速蔓延的革命，這場事件實際上更像

是群體而非單方行動。這群人潮也改變了埃及往後的面貌。成千上萬的年輕人以及一些年紀稍長的人，占領市中心的解放廣場（Tahrir Square），對上穆巴拉克總統的政府部隊。

在西雅圖舉行反WTO抗議並創辦獨立媒體的十二年之後，網路的革命潛力已經從個別運作的電腦，轉移到多數抗議者都持有的手機上。與獨立媒體集中式的發布相反，手機上的資訊是透過各人在全城、全國、全世界到處散播。那些貓咪影片與肯伊・威斯特（Kanye West）的推文都示範何謂病毒式急速蔓延（virality），控制公眾輿論的蔓延途徑正在不斷變化。

埃及這場革命並非全無暴力，其中有八百四十六人喪生、六千多人受傷，與軍方的衝突也導致殘忍的鎮壓。但是民眾有如蟻群般一直回到廣場，人數還越來越多。到最後，一如我們所知，穆巴拉克下台了，而埃及歷史也展開嶄新但複雜的篇章。

事後，《時代》雜誌必須找出一張能代表這場運動的臉孔。他們看上埃及社群網路創業家兼谷歌時任中東區行銷主管威爾・戈寧（Wael Ghonim），將他列入《時代》雜誌「二〇一一年最有影響力一百人」。戈寧固然舉足輕重，但就像接下來的占領運

動與後來的黑人的命也是命一樣，社群媒體對於文化的利用，借助群眾之邏輯者多，借助專心致志創業家之邏輯者少。戈寧曾是創設於二〇一〇年的粉絲專頁「我們都是哈立德‧薩伊德（Khaled Saeed）」的兩名管理員之一。薩伊德是一名在亞歷山卓（Alexandria）被警察從網咖拖出毆打致死的青年。戈寧的粉絲專頁贏得了廣大的關注，他隨後就被偵訊與拘留了十一天。在接受電視專訪之後，戈寧成了名人，並在接受ＣＮＮ訪問時聲稱，「我變希望有天能跟祖克伯見面向他致謝，」他說，「叫他打給我。」[22]

但革命只會持續擴散，起始於突尼西亞、轉移到埃及、而後再擴散到利比亞、葉門與敘利亞的這些抗議，後來被稱為阿拉伯之春。接下來又發生西班牙與希臘的歐洲之夏，以及二〇一一年秋發起於祖克提公園（Zuccotti Park），再擴散到全美國的占領運動。到了二〇一一年十月，全球各地已經有九百個城市舉行各自版本的占領運動。

這些運動急速蔓延見證的不只是社群，更重要的是，或許還有社群是以什麼方式，促成與延續廣大公眾已深刻感受到的欲望。若說義憤是網路最能撼動人的情緒之一，那麼會讓廣大公眾感到憤慨的事可多了。如埃及與敘利亞的獨裁傀儡政權、在希

臘與西班牙擊垮勞動階級的新自由主義政策、美國崛起中的一％階級、以及對非裔美國人堂而皇之的兇殘種族主義政策。義憤本身就會造成衝擊也有助讓大量的真相曝光。換句話說，警察殺死孩童的影片，不僅是在網路上流通且充滿感性力量的影像，更重要的是，這些影片也將權力的實情攤開在民眾的日常生活中。

社群媒體的組織能力當然也招致了許多批評。在美國，占領華爾街這場歧異的自我標籤運動，就拒絕提出任何特定要求，而黑人的命也是命在二○一六年的大選初選中，也拒絕為任何特定候選人背書。不少專家都指稱，這些運動在做出真正的政治改變時，都欠缺真正的實力。這種主張認為，不同於茶黨，要以政治立場影響政府單位運作時，占領運動與黑人的命也是命都是不成功的。但是這樣的批判並未領略到文化的根本轉變，也沒有把這些運動理解成反應政治意識的晴雨表。

社群媒體或許只是同溫層物以類聚，但隨著時間過去，他們似乎也讓政治討論產

22 Sajid Farooq, "Organizer of 'Revolution 2.0' Wants to Meet Mark Zuckerberg," Press Here (blog), NBC Bay Area, May 5, 2011

生演變。在推特與臉書快速興起的時候，社會主義在年輕人當中也已經不再是個壞字眼。於此同時，放肆的種族主義語言以及小報式的行為舉止，不僅成為川普的常態作風，也成為一種有效策略。於是，無論結果是好是壞，社群媒體似乎已經成為美國在選舉中，形塑政治類論辯最強而有力的工具。

## 預見的事都在發生

總而言之，我想說的是事實都顯而易見，電腦是一種非常強大的設備。賈伯斯預見了，這種工具將會迎合大眾消費市場非常情緒化且私密的需求。他在設計師艾夫的協助下，做到了這件事。但是電腦也成為了一種助長個人私密需求的器具，不僅能表現出私密性的形象，也強力擴大每個電腦使用者能觸及的範圍。

隨著網路與社群媒體的到來，這種延伸已經把公事與私事都融合成一個有力的槓桿支點，對全球人類的自我認識以及公共輿論的影響，堪與印刷媒體相比。

從一些小事上能看得出上述效應。有些朋友不檢查手機就渾身不對勁，一有問題

就要查詢 Google。擔心大家都知道你之前跟現在偷偷做了什麼，但也沒辦法無所事事。

人類的行為正在改變，電腦雖然大幅促成這種轉變，但要是你以為這些大企業的董事會跟向來惡質的廣告商，全都知道這種轉變會走向何方，那可就錯了。他們就算有屬害的消費者演算法能夠推知，舉例來說，喜歡薩帕塔運動的書，那或許也會喜歡關於伊朗革命的書。就算如此，在巨型公司運籌帷幄的這些人，也只能理解這些工具的短期效果而已。對於業餘玩家、夢想家，以及想像將這些科技用於獲利以外目的任何人而言，電腦仍然有著廣闊的前景，以及不可思議的可能性。

可以肯定的是，就像宜家家居、蘋果直營店以及星巴克這樣的企業式社會空間一樣，對於線上社會空間私有化，我們也應該投以合理的關切。臉書既不中立也不民主。他們會把自己在集體文化上的力量當成是營收的武器。谷歌雖然持續宣揚自己是個「不為惡」（Do No Evil）的品牌，卻也一直像任何企業一樣，以持久的財務成長作為營運目標。最後，蘋果雖然會叮嚀我們要「不同凡想」，但還是一直致力於推出蘋果專用的軟硬體，加上跟別人無異的海外代工模式，都使這則故事顯得沒那麼浪漫。

沒錯，在這個屬於矽谷且理應充滿革命性的時代裡，資本主義還活得好好的。

但這也就表示（而且這個告誡至關重要）電腦對資本主義來說遠遠不只是一台機器而已。就像先前的收音機一樣，激勵效果可能會為我們帶來任何可能，或許是恐怖的種族滅絕也有可能是對資本主義的挑戰。這可能有助於發明一種新型的搖滾樂，或是增強對彼此最不堪的恐懼。簡言之，自古以來許多科技，都在力求連結與動員我們每個人內心的私密角落，而電腦正是其中最新，也最強大的工具。

# 致謝

我在完成第一本書《觀看權力的方式：改變社會的二十一世紀藝術行動指南》（Seeing Power: Art and Activism in the 21st Century）之後，在占領華爾街運動結束的心情中，決定要寫這本書。我當時剛做完《以生存作為形式》（Living as Form）這檔展覽，很想要再寫一篇姊妹作，來談談在世界上不盡然是「好事」的藝術實踐。你可以把它想成是立意良善的社會參與式藝術的反面。在這段期間裡，發生了太多的變化，而我對很多事的想法也有了轉變。

我想感謝我的好友 Trevor Paglen、Matt Littlejon、Aaron Gach、Daniel Tucker、Karyn Behnke、Collin Reno 與 Gregory Sholette 的情誼。

我想謝謝我在創意時代（Creative Time）的成員，Katie、Jean、Sally、Cynthia、

Alyssa、Marisa、Natasha、Alex、Teal、Ashley、Eric、Ella、Drew，還有與董事會，

很高興能跟他們一起工作與作夢。

我要感謝梅維爾出版社（Melville House）的編輯Mark Krotov與Ryan Harrington，

還有Dennis跟Valerie，以及整個梅爾維爾出版社團隊。

我想感謝作品對本書影響的一些人，包括了Jeff Chang、Thomas Frank、Sue

Bell Yank、Dan Wang、Rebecca Solnit、Tom Finklepearl、Shannon Jackson、Stephen

Duncombe、Andrew Ross，以及對Gregory Sholette再次致謝。

我要感謝我有榮幸共事與結識的藝術家與藝術圈人士，包括了Jonas Staahl、

Ahmet Ogut、Sofia Hernandez Chong Cuy、Tania Bruguera、Paul Ramirez Jonas、Pablo

Helguera, Jeremy Deller、J. Morgan Puett Rashida Bumbrey、Elissa Blount Moorehead、

Rylee Ertigrosso、Jennifer Scott、Rob Blackson、Ruth Blackson、Sheila Pree Bright、

Mark Dion、批判藝術組合、未來農人、Jon Rubin、Pedro Reyes、Duke Riley、

Simone Leigh、Xenobia Bailey、Leroy Johnson、Theodore Harris, Theresa Rose、Abigail

Satinksy、Anthony Romero 與 Kara Walker。

　雖然很抽象，但我必須感謝占領華爾街運動給了我許多想法的人，包括了 Yates MacKee、Noah Fischer、Beka 與 Jason、Natasha、還有 Amin、海灣勞工組織（Gulf Labor）的人，以及正在寫下美國歷史的黑人的命也是命運動。

　當然，也要好好表揚一下我的母親與父親。

　最後，我要感謝我了不起的太太 Theresa，為我的人生帶來了這麼多喜悅以及意見反饋，以及我們夢想中的美麗孩子 Elias。

【Act】MA0052

# 文化操控

挑撥激情、蒙蔽客觀，為何權勢者以恐懼為武器總是奏效？為何群眾不會理性行動？

Culture as Weapon: The Art of Influence in Everyday Life

作　　　者❖納托‧湯普森 Nato Thompson
譯　　　者❖石武耕
封 面 設 計❖楊啟巽工作室
內 頁 排 版❖張彩梅
總　編　輯❖郭寶秀
責 任 編 輯❖張釋云
行 銷 企 劃❖許芷瑀

發　行　人❖涂玉雲
出　　　版❖馬可孛羅文化
　　　　　　10483台北市中山區民生東路二段141號5樓
　　　　　　電話：(886)2-25007696
發　　　行❖英屬蓋曼群島商家庭傳媒股份有限公司城邦分公司
　　　　　　10483台北市中山區民生東路二段141號11樓
　　　　　　客服服務專線：(886)2-25007718；25007719
　　　　　　24小時傳真專線：(886)2-25001990；25001991
　　　　　　服務時間：週一至週五9:00～12:00；13:00～17:00
　　　　　　劃撥帳號：19863813　戶名：書虫股份有限公司
　　　　　　讀者服務信箱：service@readingclub.com.tw
香港發行所❖城邦（香港）出版集團有限公司
　　　　　　香港灣仔駱克道193號東超商業中心1樓
　　　　　　電話：(852)25086231　傳真：(852)25789337
　　　　　　E-mail：hkcite@biznetvigator.com
馬新發行所❖城邦（馬新）出版集團【Cite(M) Sdn. Bhd. (458372U)】
　　　　　　41-3, Jalan Radin Anum, Bandar Baru Sri Petaling,
　　　　　　57000 Kuala Lumpur, Malaysia.
　　　　　　電話：(603)90578822　傳真：(603)90576622
　　　　　　E-mail：services@cite.com.my
輸 出 印 刷❖前進彩藝有限公司
一 版 一 刷❖2022年4月
定　　　價❖520元

ISBN  978-986-0767-72-8
ISBN (EPUB)  9789860767872

城邦讀書花園
www.cite.com.tw

國家圖書館出版品預行編目（CIP）資料

文化操控：挑撥激情、蒙蔽客觀，為何權勢者
以恐懼為武器總是奏效？為何群眾不會理性行
動／納托‧湯普森（Nato Thompson）作；石
武耕譯.-- 初版.-- 臺北市：馬可孛羅文化出
版：英屬蓋曼群島商家庭傳媒股份有限公司城
邦分公司發行, 2022.04
　　面；　　公分 --（Act；MA0052）
譯自：Culture as Weapon: The Art of Influence
in Everyday Life
ISBN 978-986-0767-72-8（平裝）

1. CST: 藝術社會學　2. CST: 大眾傳播
901.5　　　　　　　　　　　　110022626